金陵名家山水画技法解析

魏紫熙

徐 善／编著

上海人民美术出版社

图书在版编目（CIP）数据

金陵名家山水画技法解析 / 徐善编著．--上海：上海人民美术出版社，2018.8

ISBN 978-7-5586-0959-6

Ⅰ．①金… Ⅱ.①徐… Ⅲ．①山水画－国画技法 Ⅳ．①J212.26

中国版本图书馆CIP数据核字（2018）第135625号

金陵名家山水画技法解析

编　著	徐　善
特约编辑	黄　戈
策　划	徐　亭
责任编辑	徐　亭
技术编辑	季　卫
调　图	徐才平
出版发行	上海人民美術出版社
	（上海长乐路672弄33号）
印　刷	上海丽佳制版印刷有限公司
开　本	889×1194　1/16　11.5印张
版　次	2018年8月第1版
印　次	2018年8月第1次
印　数	0001-3300
书　号	ISBN 978-7-5586-0959-6
定　价	88.00元

导 言

很高兴看到新版《金陵名家山水画技法解析》的付梓出版。这本书是江苏省国画院著名山水画家徐善先生的旧著，因当时编辑印刷条件的限制，没有得到充分的传播。尽管这样，第一版发行后很快脱销，但因种种原因此书一直没有修订再版。对于喜爱、学习、研究"新金陵画派"的读者来讲，这本书是有其特殊的价值的。我不揣学识浅薄，在这里向各位读者简要地介绍一下"新金陵画派"及这本书。

鲁迅先生曾说："艺术上必须有地方色彩，庶不至于千篇一律。"（《致何白涛信》1934年1月8日）江苏地域，钟灵毓秀，人杰地灵，画家辈出，在中国绘画史上占有极其重要的地位。因而历史上江苏籍或长期活动于江苏的画家们留下了大量珍贵的作品并形成影响深远的各种风格流派，成为我国民族文化遗产与艺术资源的重要组成内容。仅从画派来说，在江苏地域就产生过"吴门画派""松江画派"（其后衍生清初四王"娄东派""虞山派"等）"京江画派""常州画派"等等。另外，尽管学界尚存异议，但"扬州八怪""金陵八家"更是在民间广为流传，享有很高的知名度，很多人把它们亦作画派看待。如果说明末清初以龚贤为代表的金陵画派"代表了当时文人画创新思潮的积极力量"（马鸿增语），那么建国后新金陵画派的崛起和兴盛深刻地诠释了"思想变了，笔墨就不能不变"（傅抱石语）的时代内涵。毫不夸张地说，时代变革成就了新金陵画派，而新金陵画派反映了时代风尚。

新金陵画派最重要的历史契机即是江苏省国画院的诞生与发展，甚至可以说，二者是互为表里

的关系。因而有必要简要梳理新金陵画派的产生和发展过程：1957年江苏省政府批准成立江苏省国画院筹备委员会，1960年江苏省国画院正式成立。同年9月15日中国美协江苏分会组成"江苏国画工作组"，开始为期三个月的两万三千里旅行写生。团长为傅抱石，副团长为亚明，成员包括了钱松岩、宋文治、魏紫熙等。1961年5月2日至21日，由中国美协和江苏分会主办的"山河新貌——江苏国画家写生作品展览"在京展出，引起巨大反响。以此为标志，新金陵画派崛起为新中国代表性画派之一。其中参与画院建立和两万三千里旅行写生以及"山河新貌"画展的画家团队即包括了后来被作为新金陵画派代表性人物：傅抱石、钱松岩、宋文治、亚明、魏紫熙等。这五位画家以傅抱石为领军人物，画风上各有特点，又有内在关联，代表了建国后江苏山水画的整体水平和面貌，以下逐一简单介绍。

傅抱石既是开宗立派的中国画大师，也是近代中国美术史论的开拓者。他早年擅长篆刻与美术理论，1925年即写出《国画源流述概》、1929年完成《中国绘画变迁史纲》，足见其天资与勤奋。年轻时他东渡日本，开阔眼界，逐渐形成个人画风。40年代傅抱石进入绘画成熟期，他运用散锋大笔，笔势纵横肆意、灵动潇洒，同时借助日本画创新思路，注重渲染气氛，实现了文人画传统的现代诠释。而新中国的到来为傅抱石迎来自己的艺术巅峰提供了契机，佳作迭出，其中为人民大会堂绘制的《江山如此多娇》享誉海内外。

钱松岩传统功力深厚，构图稳中求变，笔墨浑厚苍茫、古拙劲健，意境深邃隽永，勇于在传统基础上大胆创新。所画山水宏伟壮阔，浓郁清新，富有生活情趣，有着强烈的时代气息。其代

表作品《红岩》《常熟田》《延安颂》等社会影响巨大，为山水画中红色经典之作。

亚明是革命部队培养出来的革命画家，在长期的艺术实践中，他始终提倡艺术要以人民、生活和传统为师，提出"中国画有规律而无定法"之说。亚明在50年代致力于中国画的研究与探索，他的山水、人物画既有坚实的传统基础，又有鲜明的风格和独创性，在中国画坛独树一帜。作为新金陵画派的中坚推动者和组织者，亚明在画院发展和建设中作出了重要贡献。

宋文治以清"四王"起家，后转益多师，笔墨苍劲凝练，构思精巧严谨，兼融南北诸家。画风清丽典雅、秀逸明快，创作出大批讴歌祖国山河的、又溶入新时代特点和现代人感情的新山水画。他善画江南水乡，特别是他笔下的太湖，充满着诗情画意，有"宋太湖"的美誉。

魏紫熙早年专攻山水画，用笔苍劲浑厚，初学王石谷，后学宋人，以斧劈为主，独具特色。五十年代至七十年代以画人物画为主。他的人物画人景并茂，意境深邃。魏紫熙长期坚持深入生活，数十年刻苦研习中国画，"一手伸向生活，一手伸向传统"是魏紫熙的艺术信念。

综上所述，"新金陵画派"的这五位代表性画家确实有足够"资格"称为"金陵名家"，书名《金陵名家山水画技法解析》名副其实。而作者徐善先生与金陵诸家颇有渊源：自幼师从魏紫熙，特别是魏老晚年的十余年更是不离左右；作为江苏省国画院的山水画家，徐善与几位画院老先生都有交往、接触，对他们的绘画技巧如数家珍、了如指掌；同时长期担任傅抱石纪念馆馆长的徐善来说，更是精熟傅抱石各路笔墨技巧和表现方法，其逼肖程度当世独步。种种机缘、外部条件和自身的禀赋、才能都赋予徐善足够的"资本"，使其成为撰写本书的"最佳撰稿人"。同时，徐善的编撰也使得本书成为读者了解"新金陵画派"最好的津梁和途径之一。

作为一本技法书，不同于学术专著，通俗易懂、易于实践是本书的最大特点。最初发行的《金陵名家山水画技法解析》原是散页套装，今日再版则汇聚成书，增加更多的插图、范画，并且尽量放大精印，其效果与第一版不可同日而语。同时，徐善先生本着对读者负责的态度，很多步骤图重新绘制、拍摄，把很多技巧过程、诀要毫无保留的贡献出来，相信读者看过自有受益。在此基础上，本书还添加大量的各家经典作品，特别是加印许多老画家们的未完成稿，让学者对各家技巧的精微处、作画过程的阶段性状貌有更加清晰、鲜明的了解。一些未完成稿或取自画家家属、或私人藏家，大都不曾发表面世，其价值弥足珍贵。尽管以前也有过"新金陵画派"名家技法解析之类的书籍出版，但都是各自独立的分册，而把金陵五老合集出版并以技法书的形式循循善诱、授人以渔实属难得。这样的编撰不仅能够让读者对五位"新金陵画派"大师大家各自特点有清晰的了解，掌握他们各自的笔墨技巧和实践方式，又能相互比较、相互印证"新金陵画派"的整体风貌和内在关联，从这个意义上讲本书又超出一般技法教科书的功用，会带来更广泛的传播意义和更深层次的学术价值。

总之，本书编排章节、体例简明实用，内容全面丰富，语言畅达凝练，实为一本有价值、高质量的学画技法教科书。相信读者通过此书必将对"新金陵画派"有一全新、深刻的认识。在此我向大家推荐此书，也感谢为此书重编再版付出辛苦劳动的各方朋友们。

黄戈

江苏省国画院傅抱石纪念馆馆长、艺术学博士后

■ 目 录

概述

　　"画派"一词在中国绘画史上屡见不鲜。"画派"在美术史论家的口中似乎有点神秘，如何界定，如何区分，如何定义有严格的规定，然而大家又说法不定莫衷一是。到底是应该用地域来定义"画派"，还是用师承来定义，亦或用其它诸如绘画思想、绘画理念、作品风格、时代特征……等等来界定一个画派？所有这些对一个学画的人来说，并没有什么重大的意义。"画派"一说其实是为了在大家论及历史上出现过的被人们称之为"画派"的一些画家时比较方便而已。当然，为什么要把这些画家放在一起论述，或许有地域、时间、理念、风格、师承……等等关联，但却并不需要一个严格的界定，否则会越界定越说不清，越界定则越无法定规。

　　扬州八怪常被称之为扬州画派。因为如此，理论家们便不能接受，理论不清了。其实"扬州八怪"（并非就是八位作者）也好，"扬州画派"也好，就是指三百年前在扬州创作谋生的，以金农、郑板桥等为代表的一批画家，并不会使人们产生歧义。三百年前的"金陵八家"亦被称为"金陵画派"，与此同理。说到"金陵八家"或"金陵画派"，大家都知道是指的以龚贤为首的当时活跃在金陵的一批画家。上个世纪五十年代，还是在金陵（南京）出现了以傅抱石为首的一群画家，他们的创作成就惊动了神州大地，当人们论述起他们的时候，自然会联想到三百年前的金陵画派，为了论述方便，又为了能够与三百年前的古"金陵画派"有所区别，"新金陵画派"一词便应运而生了，这是很自然的。

　　本册所言"金陵名家"当然就是人们常说的新金陵画派的主要代表人物：傅抱石、钱松岩、魏紫熙、宋文治和亚明。他们都是江苏省国画院的画家，当年，傅抱石筹建江苏省国画院的时候，江苏省国画院的主要画家几乎都是傅抱石先生亲自从江苏各地物色过来的，有徐州的、苏州的、镇江的、常州的、无锡的。当时，江苏省国画院可谓名副其实的江苏省国画院。画家并不完全集中在南京（金陵）生活，但他们却经常需要在南京集中、聚会、研讨、

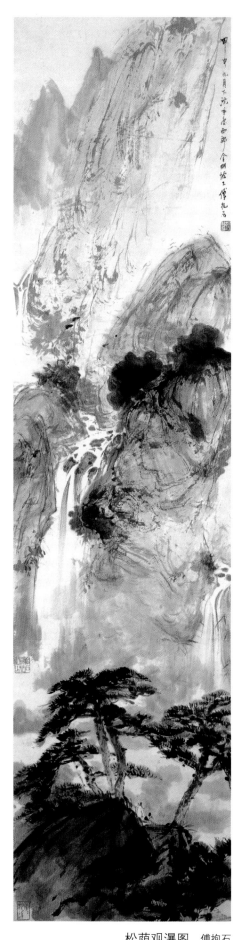

松荫观瀑图　傅抱石

傅抱石　　　钱松岩　　　亚　明　　　宋文治　　　魏紫熙

交流、切磋画艺，共同创作，一同外出写生等等。当然，更有上级文化部门的坚强领导，共同学习，思想交流，思想汇报，批评和自我批评，同生活、同工作、同学习。试想，古今中外有超过这样紧密联系和密切交融的"画派"吗？

　　笔者无意对"画派"作更多的论述，只想对笔者所知的"新金陵名家"多说几句。

　　江苏省国画院的成立真可谓应运而生。1957年，新中国成立不久，中华人民共和国百废待兴。旧中国留下来的一批旧文人、旧画家与旧中国的命运一样，处境十分困难。党和国家十分关注这批文人画家的命运。于是，在周恩来总理的亲自关怀下，决定将这批流落在社会上的画家们集中起来，由政府提供必要的生活、学习、工作条件，让他们能在一个比较良好的环境下，更好地创作，为社会主义服务，为新中国服务，同时，也有利于继承和发扬光大优秀的民族文化传统。于是有了北京中国画院和上海中国画院成立之举。当时，因上海与江苏的联系（上海刚从江苏分出去为直辖市不久），上海欲调傅抱石先生去上海画院主事。此意当然深深地影响了江苏当时的政府领导。于是，江苏的领导决意在江苏也成立画院以留住傅抱石等人。这样，江苏省国画院1957年2月正式宣布筹备成立，名曰：江苏省国画院（筹），并于1960年3月正式成立。江苏省国画院的成立显然给"新金陵画派"的产生提供了一切必要的条件。

　　傅抱石是江苏省国画院的第一任院长，更是画院画家们当之无愧的老师，傅抱石的学识和才艺令大家心悦诚服。傅抱石的艺术理论、艺术思想深深地影响着江苏画院的画家，影响着当时的中国画坛。具体而言，钱松岩、魏紫熙、宋文治、余彤甫、丁士青、张晋等人，在他们聚集到江苏省国画院共事之前，各自都有各自的手段，各人都有各人的天地。他们在画院的大环境中，可以说几乎没有谁不或多或少地受到傅抱石的影响、受到当时中国文艺大环境的影响。在党和国家的文艺方针指导下，强调文化的继承和发展，强调百家争鸣、百花齐放，强调"一手伸向生活，一手伸向传统"的创作理念和实践；强调"革命的浪漫主义和革命现实主义结合"的创作思想，强调为工农兵服务、为人民服务的方向。

　　所有这些理论都或多或少地烙在了当时江苏省国画院的每个画家的身上，也或多或少地表现在他们的创作中。傅抱石也不例外。

　　在创作中最有"新点子"、令傅抱石佩服的钱松岩也是如此。钱松岩的作品告诉我们，他是在笔墨上受傅抱石影响最少的一位江苏画院的画家。钱松岩在进画院之前已经形成并成熟的一套他独自的笔墨表现手法，能够比较自如地表达他的创作需求。钱松岩的创作，常常出奇制胜，他经常能将大家都认为无法画、无法表达、不能入画的题材巧妙地表达出来，且精妙绝伦。

魏紫熙曾说，自打与傅抱石交往之后，自己在"用笔"的问题上受到傅抱石很大的影响。用笔是中国画的一大问题，千百年来不断地在中国画家中继承、发展着。魏紫熙学画之初，他曾被中国画家强调到天上去的所谓"中锋用笔"所困，后来，他接受了侧锋用笔，画技为之一进。见到傅抱石之后，领略了傅先生的"散锋笔法"——散锋用笔之法，不由心中为之一震！用笔如此大胆，效果如此美妙，于是眼界大开。魏紫熙在吸收傅抱石散锋笔法的时候并不是囫囵吞枣胡乱模仿的。他站在他自身的审美立场上，吸收了散锋笔法适合自己的部分，为我所用。傅抱石的散锋笔法，有强烈的"一任散锋"的意念，强化意念的把控，弱化造型的追求。这并不完全是魏紫熙所需要的。当魏紫熙把笔锋散开之后，他并非一任散锋游走，而是着意于把控，即时收拢，随机推出，散锋、侧缝和中锋，特别是拖笔中锋，灵活调整变幻，于是有了我们现在所看到的与傅抱石画风完全不同的魏紫熙风格，厚重、娴美而不失灵动。魏紫熙曾表示在中国画用笔上大大受益于傅抱石。

宋文治的作品笔墨精妙，有很深的传统功力。画面常呈现出来的水墨淋漓、润泽缥缈、烟岚隐现之状，很大程度亦受到傅抱石画风和技法的影响。难怪时人对其有"大染缸"之说。在染法上宋文治巧妙地接受了傅抱石的影响，自成一格。傅抱石作画"猛刷猛扫"，大胆落笔，细心收拾，但他并不要求画院的画家亦步亦趋。傅抱石作画过程中，经常强调染法的运用。染法中的两大方法即干染法和湿染法都是傅抱石常用手法，其中干染法是傅画成熟后更加常用的手段，因为如此，更加见笔。即所谓笔下有东西。画院之初，傅抱石倒是常要求画院的画家多体会湿染之法，以求把握。层层叠染，也是傅抱石强调

的，宋文治于此大获裨益。

傅抱石自己作画时的手段和方法是一回事，他对别人（画院的画家）的要求则常常是因人而异的。例如作画之先起木炭稿的问题，傅抱石作画可以说大都不起稿，笔到意到，笔不到处意亦到。但他常要求画院的画家作画之先要起好木炭稿。而且落墨之后，乃至作品完成，有些地方的木炭稿痕迹犹存也并不将其拂去。我们从江苏画院的许多画家留存的作品中都可以看到这一现象的存在。当然，傅抱石在搞大型创作的时候，也是反复认真起稿的，包括落墨之先起木炭稿。再看傅抱石的写生稿，寥寥几笔，纵横交叉，几根大线并不仔细，他自称为"张天师画符"，当天有效，稍隔时日，他自己也都看不懂了。这是傅抱石的习惯，适合他自己，但他要求画院画家写生时的记录应越细致越好，要求仔细观察，仔细记录。这一点给画院的画家们留下很深的印象。傅抱石并不以自己的习惯要求别人。

亚明在画院是有着特殊的地位和影响的画家，亚明天性灵动，灵气十足，这一点，傅抱石也非常看重。初到画院时，亚明并不画山水画，主要从事人物画的创作。随傅抱石两万三千里写生之后，大约是因为祖国大好河山强烈感召、与傅抱石等一批老画家的"共同生活"，亚明也开始了中国山水画的学习和创作。亚明很聪明，很快便得中国画之三味，创作出令人刮目相看的佳作。在此之前，亚明并没有太深的中国画传统功力，他是属于那种边创作边学习，在实践中不断提高而成气候的画家。亚明自知自己传统功力之不足，所以直到晚年还坚持日日课、月月课地学习中国画传统技巧，不停地临摹他喜欢的古人之作，不断地充实自己。从亚明的山水画作品看，亚明显然是直接从傅抱石那里学的最多的一位画家。

落墨、用笔、经营、构图许多好处都可以看出从傅抱石那里学来的痕迹。但毕竟亚明就是亚明，他学习傅抱石却显现了自己的机灵、自己的个性。

例如傅抱石的散锋笔法，常见卷云曲曲之状夹杂折带变化，而亚明则常散锋拔丝，长于尖峰石山之表达，都用散锋笔法而表现出不同的风貌。亚明读画眼光极好，评头论足，常出"怪论"，但常常入木三分，令听众佩服。

写生，是古今中外的绘画都离不开的手段。所谓新金陵画派那更是与"两万三千里写生"联系在一起。由于江苏省国画院的成立，便有了两万三千里的写生。江苏省国画院1957年2月开始筹备，1960年3月正式成立。1960年9月至1961年2月举行横跨六省十几个城市的所谓两万三千里写生。可以说这是中国绘画史乃至世界绘画史上的第一次。正是这次史无前例的大规模写生创作活动引发了后来的新金陵画派

之说。傅抱石、钱松岩、魏紫熙、宋文治、亚明都是这次两万三千里写生活动的参与者，也是新金陵画派的主要代表人物。

"两万三千里"是后人的说辞，当时的官方说法是："江苏国画工作团"旅行写生。傅抱石先生在这次写生壮举之后（1961年3月13日）有文：《"江山如此多娇"——谈谈"江苏国画工作团"旅行写生的山水画》，其中有十分精彩的描述。两万三千里写生的硕果集成了"山河新貌"画展，轰动中国画坛。由此，新金陵画派的称谓自然而然地产生了。

写生，中西绘画有极大的区别。西洋画写生有史以来都是强调作者对大自然、对写生对象的"再现"，而中国画的写生历来强调的则是作者对造化万物感悟之后的"再造"、游览之后的"胸中丘壑"。因此，所谓的对景写生并非中国画的主要写生方法，如若不是则搞错了中国画写生的本质。当我们品味金陵名家们

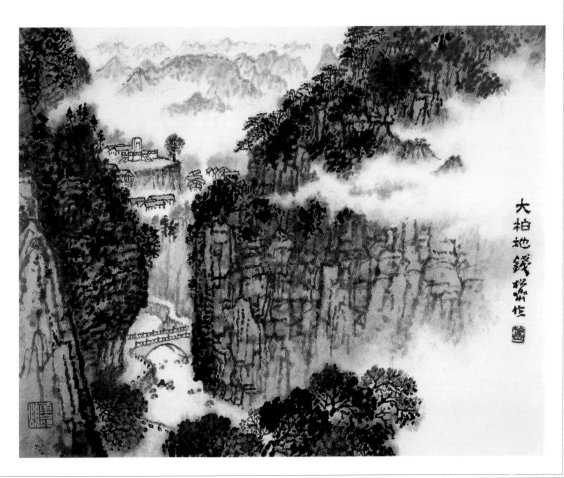

大柏地

钱松岩

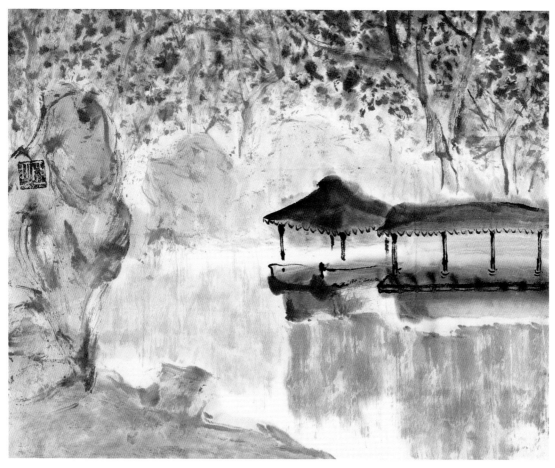

山水　亚明

两万三千里写生之后的创作时，凡属精品佳作之例无一不是遵循此规律的结果。否则便会像傅抱石批评的那样"作品还显得粗糙，甚至有的还停留在现象的记录上面"。

同一题材的创作对中国画家来说，常常不是一蹴而就的。写生、构思、起稿、定稿反复推敲，九朽一罢而后成。在此过程中，同样的题材会被反复描绘。这完全不是所谓的自我重复，这正是中国画创作的方法和手段之一。于此，我们常常会看到一些故去的画家留下了数量不等的"未完稿"。

前辈有成就的画家留下的未完稿是后学者十分宝贵的财富。历史的原因，我们很少能看到古代名家的未完稿，时至近现代，我们才有幸看到一些名家留下的未完稿，对于学习和研究这些画家有着极其重要的作用。例如傅抱石先生，他独特的创造方式给后人留下了许许

多多的好奇、疑问、猜测，但是傅抱石留下的大量未完稿却从多方面给我们做出了解释和回答。未完稿成了许多疑问最有力的解答和"物证"。

傅抱石用纸，常常是后学们提及的话题。是宣纸多呢还是皮纸多呢？众说不一。傅抱石喜用熟纸呢还是生纸？傅抱石是否有许多特技才使其画面有让人捉摸不定的艺术效果？傅抱石作品的尺寸是否都是事先精心设计的呢？傅抱石作画用不用毛毡？等等。多年来，我们从傅抱石留下的大量未完稿研究中，可以肯定地说，傅抱石作画喜用皮纸，在其一生的作品和大量未完稿中我们发现傅抱石用宣纸的量并不少于用皮纸的数量。特别是较大尺幅的作品。傅抱石都是使用的宣纸。传说中的什么"皱纸法"，"揉纸法"傅抱石是从来不用的，但是"揭纸法"在条件许可的时候，他会偶尔

使用，有出其不意的效果。这都是未完稿留下的"物证"，才使我们有此肯定的判断。再如傅抱石有些作品中的"大线"是刚画上便用清水冲破的，若不见未完稿很难想象他的挥洒过程。傅抱石笔下的"画作"有半数都没有款没有印，你可以说它是"未完稿"，也可以说它是完整的作品。作品画完当即落款落印并不是傅抱石的习惯，所以我们看到了傅抱石比其他画家多得多的所谓"未完稿"。傅抱石是一个善于抢抓主体气氛的画家，他创作每个过程都十分精美，惊心动魄，所谓"未完稿"还是"完稿"有时并不十分明确。

傅抱石说："我心目中的一幅画，是一个有机的体。但我手中笔下的一幅画，是否如此呢？当然不是的。每次作画的时候，我都存着一个目标来衡量我的结果。因此，在画面上，若感觉已到了恰如其量的时候，我便勒住笔锋，徘徊一下，可以止则就此终止。分明某处可以架桥，甚至不画桥便此路不通，我不管他；或者某一山、某一峰、某一树、某一石，并没完成所应该的加工，也不管他；或房子只有一边，于理不通，我也不管他。我只求我心目中想表现的某境界有适当的表出，就认为这一画面已经获得了它应该存在的理由。"由此可见傅抱石一生留下了大量的"未完稿"是理所当然的。

江苏省国画院是新金陵画派的发祥地。特别是傅抱石主持画院的时候，给我们留下了多少难能可贵的美好回忆。那种严肃认真、互相学习、互相交流、互相切磋、刻苦用功、共同进步、奋发向上的氛围，在新社会、新环境中的画院画家们犹如大旱后得甘霖，茁壮成长。每个人都是诚心诚意而来，渴求进步而来的。

魏紫熙先生回忆，那时的江苏省国画院

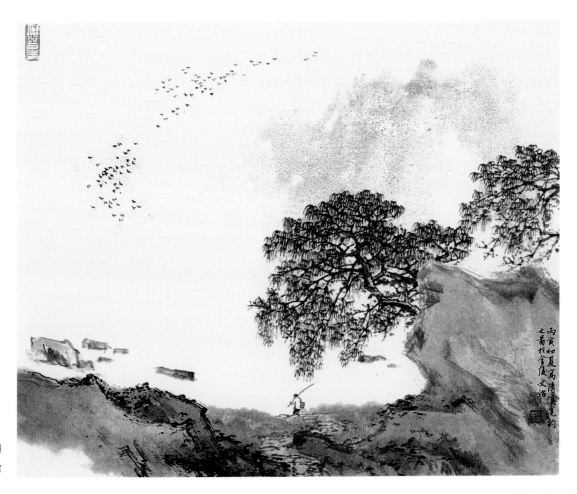

清溪觅钓

宋文治

11

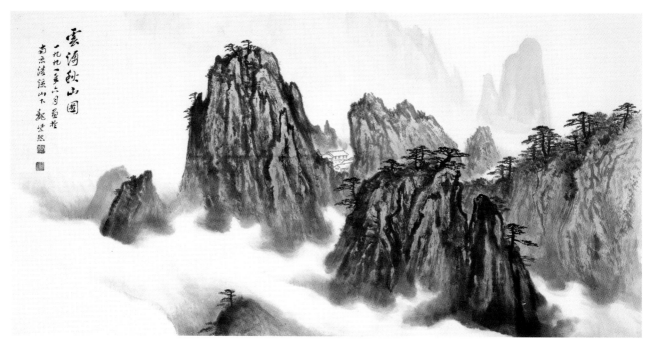

云涌秋山图　魏紫熙

奉行着社会主义国家的八小时工作制度，每周上班六天，只有星期天一天休息。画院从院长到职工都是一样，同甘共苦。画家也是天天要按时坐班工作的，有活大家干，有事大家做。画家在上班时间画的画都属"国家财产"，并不属于个人，可以随意拿走。这也是画院画库里收藏了许多画院老一代画家作品的原因。画家上班之余所创作的作品属个人所有，但所有的画家绝不会因此不努力工作，不努力创作。他们的干劲完全是发自内心的，是对新社会、新环境的衷心回报。画院初建，并没有什么法律框框要如何如何，完全是一种新生事物，是一种百废待兴的状态。魏紫熙先生回忆道，最让他难忘的是除学习以外定期不定期的画院集中"评画制度"。评画理所当然是由傅抱石主持。傅抱石评画十分认真，十分坦诚，从不含糊。每到评画的时候，大家都会十分认真地准备，但每个人都十分紧张，魏紫熙说用战战兢兢来形容当时的心境一点都不夸张，是大家心中向好的状态。把一段时间里习作、创作的各类作品呈现在大家的面前，由大家来评说，当然主要是傅抱石先生评说，对每个画家都是十分神圣的机会。每次评画都是实实在在的，绝无恭维或敷衍之词。好在哪，差在哪，哪里不足，如何改进，真心实意地说，这张好，好在哪，为什么好，还能不能更好，真心实意地评。傅抱石很威严，评画时的坦诚，毫不留情面，句句切中要害，一针见血。帮助也是实实在在的，如春风雨露般解决实际问题，没有半点虚伪。显然傅抱石有居高临下的见识和引领能力，多少年后魏紫熙回忆时都觉得从中非常受益，怀念不已。有一次评画，魏紫熙拿出画了几个星期的"梅花山"图，傅抱石站起身投来赞许的目光，表示肯定，这让魏紫熙增加了多少信心啊。如此这般，画院的老一代画家怎能不怀念那大家都共同成长的年代啊！

新金陵画派的画家由傅抱石亲选，来自江苏各地，在一个适当的时期、适当的地点，天时、地利、人和地产生了新金陵画派，并且不断发展壮大，影响整个中国画坛半个多世纪。

傅抱石

傅抱石，美术史研究和绘画理论家、我国现代著名的国画家，作为我国近现代美术史上成绩斐然的一代山水画大师，傅抱石以其渊博的文化学识、深厚的笔墨功底、非凡的创造力，开创了独树一帜的山水画艺术风貌。郭沫若先生将他与齐白石并称为"南北二石"，称之为我国绘画南北领袖。由其独创的散锋笔法被绘画界称之为抱石皴，为中国画画法的典范。

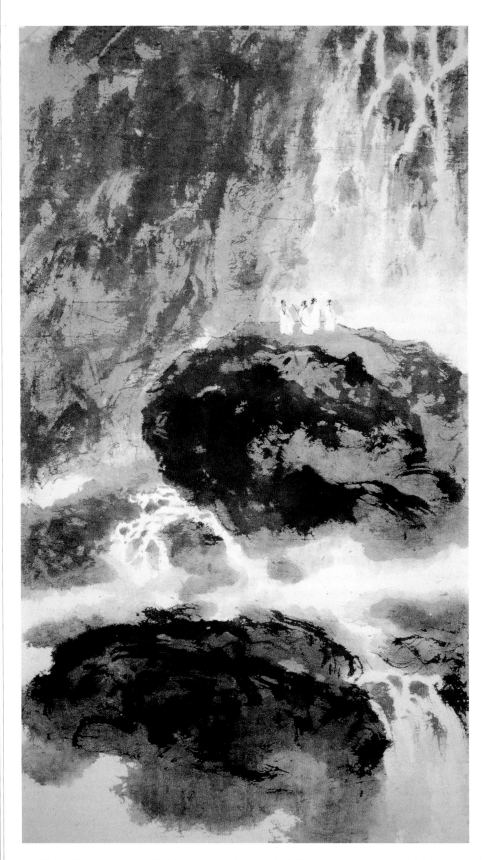

观瀑图　傅抱石

傅抱石画中的勾、皴、染、点

在传统的中国画中，表现山石是通过勾、皴、染、点这四个主要的手法来完成的。"勾"就是用线条勾画出山石的轮廓、形态及透视的变化关系等等。线条这东西在中国画的用笔手段之下能产生千变万化的不同，它可粗可细，可长可短，可光滑可毛涩，一波三折，或刚劲有力或蓬松飘逸，线条的多变不是用语言可以表达清楚的。为了进一步表现山石的体积感、质感和空间感，只凭变化多端的线条还是不够的，于是前人创造了表现山石的皴法、染法和点法。但是无论皴法和点法乃至染法都离不开线条。皴法、点法和染法与线条不仅在外观形式上有关联，在整体上它们互为表里，在处理的手法上也息息相关。点、线、面几乎可以涵盖勾、皴、染、点的全部意义，但是在艺术的表现手法上又是绝对不能互相替代的。"线"可以看成无数的点联结起来后的轨迹；"面"也可以看成扩大了的点，扩大了的粗线或短线可以看作为面，其间没有绝对的界限；"染"亦可以不只是面，也可以是线，如传统的色彩"勾提"，都是染色的继续。

皴法是中国传统所特有的表现技法之一。"皴"是以点线面为基础来表现山石等景观的明暗（凸凹）及空间关系的一种手法。浓、淡、干、湿，长、短、宽、狭、轻、重、疏、密不同的点线面便是"皴"的主要外观形态。

"染"通常被理解为染色，但要注意中国画中的"染"远不止染色这一平常的概念，而更重要的却是包含了染墨（特殊的黑颜色）的过程。在染色的过程中，墨不足则色始终不足，即缺少中国画中最需要的"墨气"，墨即是色就是这个道理。染可以加强空间和明暗的感觉，也可以加强画面的气氛和意境，它仍是中国画造型手段的继续。染的手法常常不是一次可以奏效的，尤其在傅抱石的绘画中它常被重复使用，一遍、二遍，及至十几遍都是常有的事。

"点法"和皴法一样，是中国传统绘画特有的表现技法之一。"点法"在中国画中有强烈的抽象性质，但是无论你的画面抽象与否，它常是必不可少的表现手法，它可以使画面苍茫，可以调整画面使画面的各种矛盾协调统一，有着总结性的作用。就表现技法而言，傅抱石的点法和皴法一样，在形成傅抱石独特而感人的画风中起着重要的支柱作用。它铺天盖地，似物非物，似形非形，但它必不可少。

中国画的苍茫感与点有直接的联系。点的大小，点的多少，点的疏密，点的浓淡，点的轻重，点的形状，点的位置等等都直接地决定着画面苍茫感的程度。一张山水画若嫌画得太光、太平，改观的办法便是"点苔"，即在画面必要的地方（甚至画面的任何地方）打点子，这一点很神效，原来光滑、平板的感觉渐渐消去，苍茫之感随之而来。但是，决不要以为愈点便会愈苍茫，苍茫感与打点子之间有一个适当的程度——即感觉中最佳的"苍茫度"的问题。点得不够，便达不到这个最佳的苍茫度；点得太过，例如点得太细密、太繁复亦会达不到或超过这个最佳苍茫度，可能会点着点着感觉到苍茫感有了，再点下去这种感觉中的苍茫感反而减弱了，甚至消失了，画面又回到了原先光滑平板的感觉中去了。苍茫感存在于画家和观众的感觉之中，把握好画面的苍茫度便是画家的功夫和才气的体现。

勾、皴、染、点作为中国画描写物象的主要方法，它们是互相独立的，各自有各自的具体内容和一定的过程，然而它们又是不能机械地"定格"、机械地搬用的。勾、皴、染、点之间互相联系，本无明确的界限。傅抱石在勾画描绘山石的时候是先勾后皴呢还是先皴后勾呢？我们的回答是两者都可以。点染是否一定得在勾皴之后的基础上进行呢？回答是不一定，先点染后勾皴的情况亦是有的。"染"的手法可以重复使用，勾皴的手法能否重复使用呢？当然可以，而且可以色墨并甩。所有这些，都是根据画面的需要而定的。勾、皴、染、点只是个一般的过程。当我

们初学中国画的时候，一般最好不要打破这个过程，然而，当我们已经掌握了传统的基本技法之后，我们可以肯定地说，这个过程是肯定要打破的，不打破则不能前进，不打破则没有自由，无以表达激情。这也就是说当我们无法的时候我们要求有法，借助法的力量帮助我们前进，而当我们掌握了法，抓住了法的规律之后，我们就要破旧法立新法，追求无法之法的自由境界。

"勾"通常理解为用线条描画物象的轮廓，然而这个轮廓的勾线有时候很可能变成了被完成作品的皴法的一部分。皴法，这个中国画特有的技法，有时候用它来表现物象的明暗关系，有时候它又可以用来表现物象体积，有时候它是用

来表现物象质感的，有时候它却又用来表现物象的空间关系。皴法倒底是什么？它就是这样一种特殊的表现手法，它什么都是，又什么都不是，它似是而非，但却有极强的表现力。它的形态有时候可以是线，有时候可以是点，有时候又可以是面，有时候形态明晰可辨，有时候只是一片模糊，当我们用"擦"笔手法的时候，或"皴擦"手法的时候，它可能就是模糊不清的一片，似有笔触，似无笔触。线皴，如长披麻皴、解索皴、荷叶皴、折带皴等等常与线描的轮廓浑然一体而不可分；而当我们用散笔勾画轮廓线的时候，线皴、点皴和面皴，如牛毛皴、雨点皴、短披麻皴，大、小斧劈皴等常同勾画的轮廓线浑然一体。

如图所示，我们先按传统的手法勾画出几块石头的轮廓，然后加以长披麻皴，大致画出了物象的体积和空间关系。但是这还是很不够的，当我们作进一步深入描绘的时候，我们可能不按传统的一般程序，在已画的几块石头的

外轮廓沿线继续加皴，皴毕，再勾描上适当的外轮廓线，原来的几小块石头变成了较大的一堆石头了，用同样的方法画下去，它可能堆积成一座小山乃至大山。

如图所示，当这个时候我们再来看原先的轮廓线的时候，已几乎没法寻觅，有的轮廓线本身已是所谓皴法的一部分了。由此可见，勾皴本无明确界限。

如图，我们以点代皴的时候，皴与点之间也无明确的界限。染色时的水渍常被利用为物象的外轮廓线。

如图，外轮廓线也不一定都要用线描才能表现。皴法的轨迹有时在总体上恰恰是物象表现体积关系的外轮廓线的一部分。为了简明地说明这种关系，我们不妨以正方体的几何图形为例。

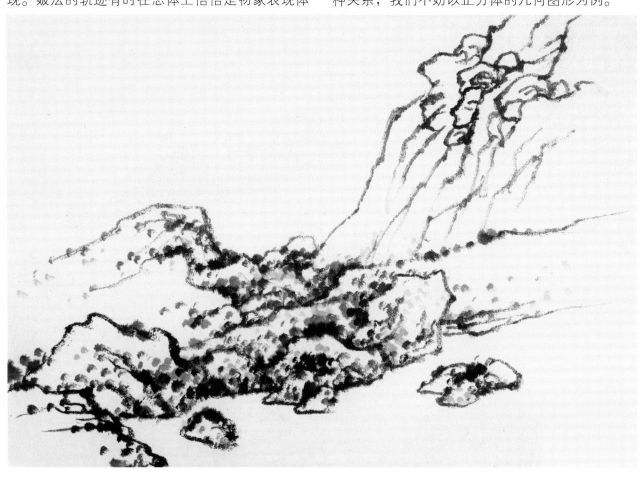

如图，这是一个正方体的几何图形，拆去这个正方体几何图形中的三条放射状的线条，则得到一个六边形。这个六边形恰似一块石头的外轮廓线。正方体几何图形可以看作一块被描绘的方石头，中间放射状线条就可以看作为方石头的"皴"，同时亦可以看作为方石头的轮廓线。元人黄公望的雪景山水中有大量的这类方石头的描绘，所勾画的轮廓线与皴法之间都没有明确的区分。

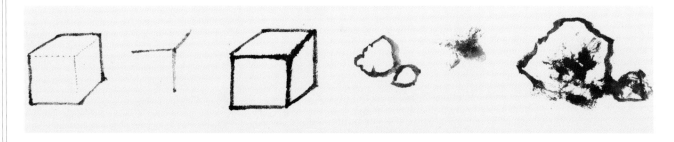

总之，勾、皴、染、点的技法就像一条锁链，它们各自每个环节都是独立的又是互相联系的，并且有时甚至可以互相代替、互换位置。所以，我们没有理由用一成不变的眼光来看待传统留给我们的这笔宝贵遗产。傅抱石在这方面给我们树立了良好的榜样。

傅抱石的山水画技法都是来自于传统的，来自于中国的传统，亦来自于西洋的、东洋的传统，同时又变化于传统的。这里我们不想多描述传统被傅抱石已经掌握并大量运用的部分，而欲对传统被傅抱石掌握后灵活运用并变化发展了的部分略加分析。

傅抱石山水画临摹示范

一 捷克斯洛伐克风景

全图主要以破笔点树法构成。这是傅抱石最具特点的树法之一。画面树并不多，但却给人郁葱葱无穷无尽的感觉。西洋建筑的点景使画面异国情调的意境油然而生。

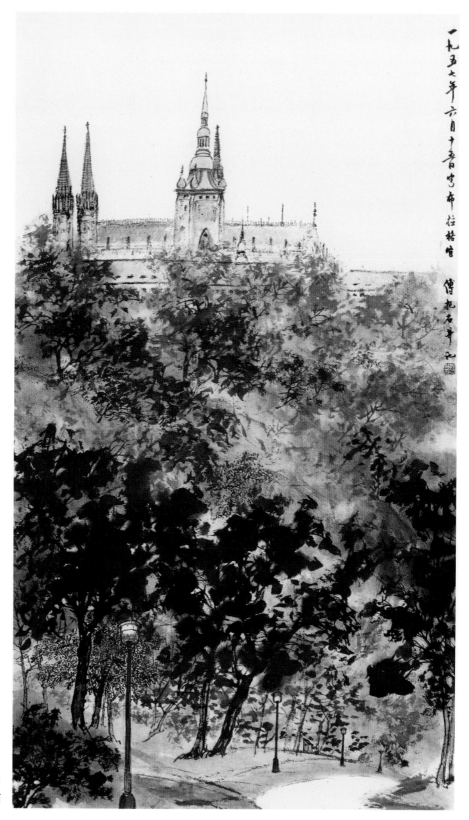

捷克斯洛伐克风景

傅抱石

傅抱石的破笔点树法变化很多。可以先点叶后画枝干，点叶要灵活，软毫、硬毫、兼毫均可，不同的笔可以点出不同的效果，不同的树来。用笔可快可慢甚至揉按，产生强烈的聚散疏密关系。丛树要分组，要有主次、虚实。灵活蘸墨，特别是破墨法的使用，一如染色法，可以反复进行。画毕干后用墨或色点染全树，必要的地方用色或墨结边的方法定型。

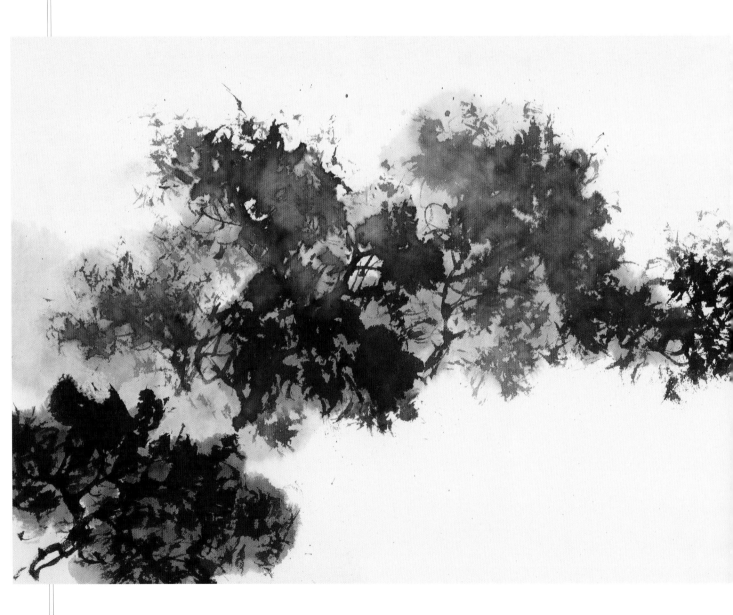

图一，是先画枝干，再点树叶的画法。枝干用双勾法，如画枯树一样，只是画得简略些。树叶用散锋破笔点为之，点叶之后，添加细部小枝，若即若离，意达即止，顺手以淡墨染主干一、二遍。

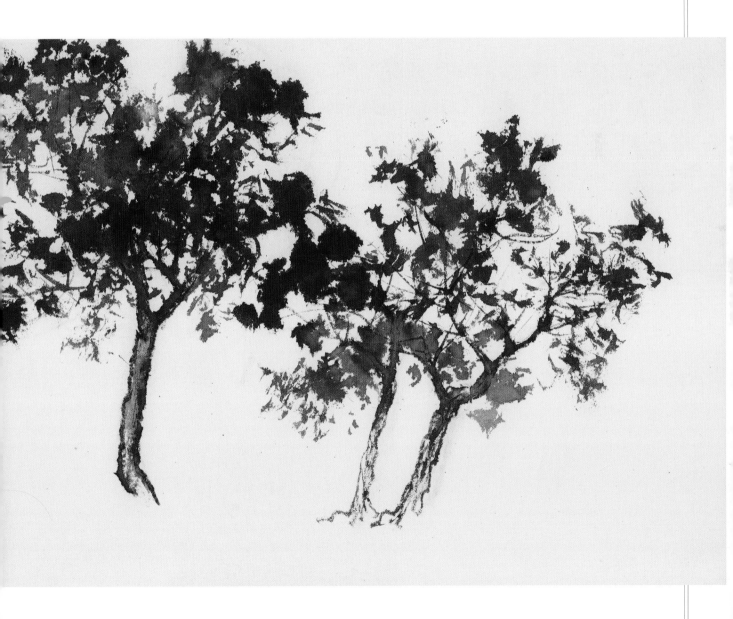

图二，为了加强对比和变化，间以夹叶树一株，用笔松灵些。穿插小树数株，以显大小远近。淡墨点染，亦要分层进行，以示层次。

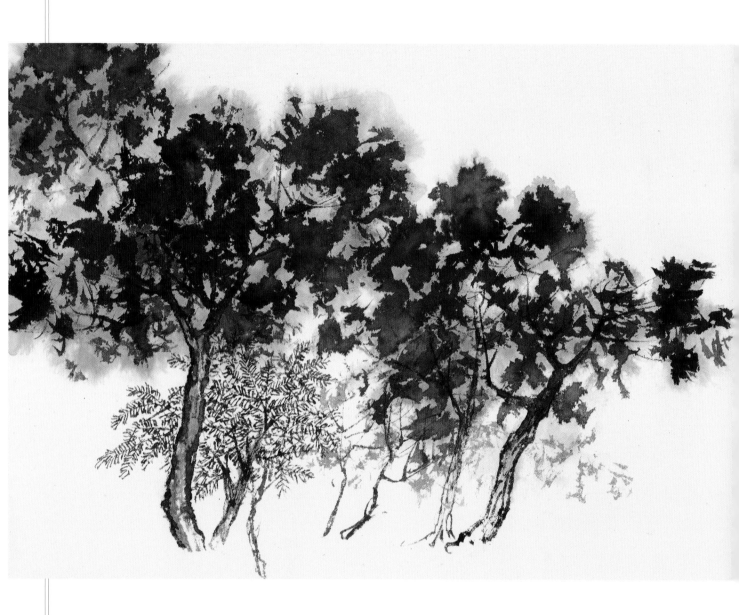

　　图三，墨稿既定，便可染色。夹叶先以汁中略加石绿色染之，水色和石色并用可收互相辉映之效，树干染以淡赭墨色。待干之后，全树用墨绿色罩染一层。接着可用干染和韵染结合的方法层层加染，必要时还可再湿染。染，可有助于造型；染，更可以营造气氛，加强画面的空间感和意境。

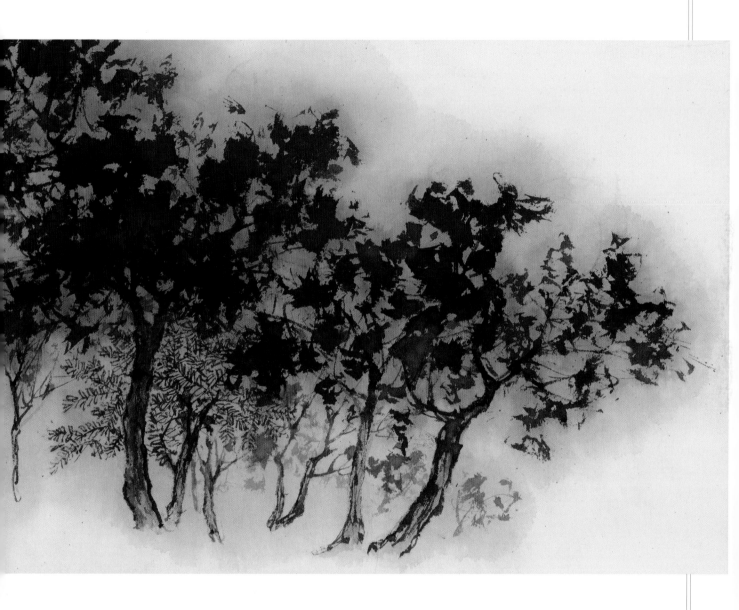

二　山水（扇面）

　　此画作于扇面之上，扇面为熟纸类，因此效果同生纸上作画有所不同。全作基本上一气连续完成，水渍墨韵自然而生。

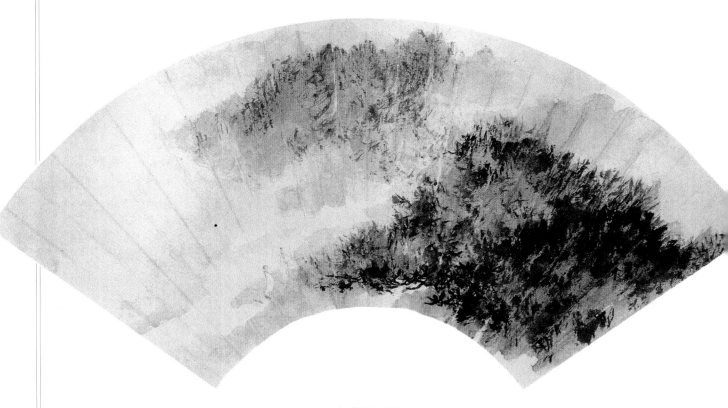

山水扇面　傅抱石

图一，用狼毫斗笔点画出山势。笔要选大一点的，点画时笔锋散开，略有竖笔点之意，由近及远，蘸墨不要太匀，随点随皴。山石用破笔逆锋带卷云皴笔意勾画。为了表现满山杂树的效果，要尽量画得松一点，毛一点，不要把注意力放在山的造型上而影响了笔墨效果。

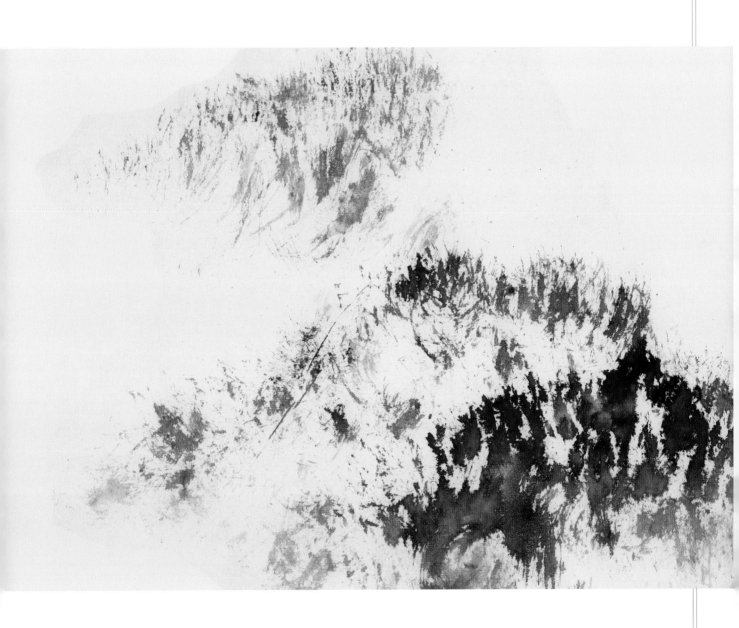

图二，必要时可用吸水纸吸去部分多余墨水，趁第一步落墨未干定之前，换一支较小的硬毫笔（狼毫、山马、鼠须、石獾之类）在重点地勾画出部分树木，例如在最前面山坡上加点松枝松针。山的造型只须略加收拾，意到即止，以防越收拾越具体，反而使画面上的东西显得越少，这一点很重要。山的大势画完之后，在山坡适当位置顺手加上点景人物。点景人物宜用更小的长锋硬毫笔来描画。

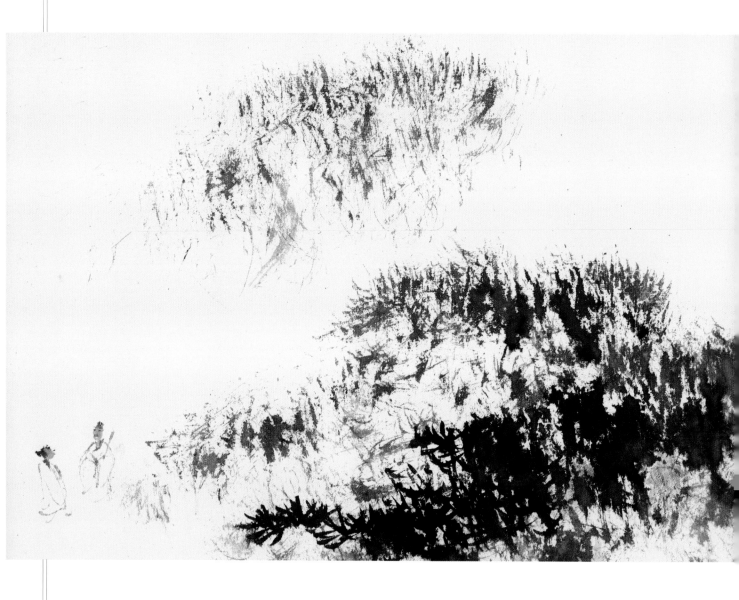

图三，为了表现秋山的意境，用赭石调淡墨染山，随染随调，使之在同一个赭墨调子之中，色彩层次多有变化。说是染亦是画，此时要特别注意墨迹水渍所造成的外轮廓线，实际上这时全画进入了最后的造型阶段，山势和云气都被加强了。

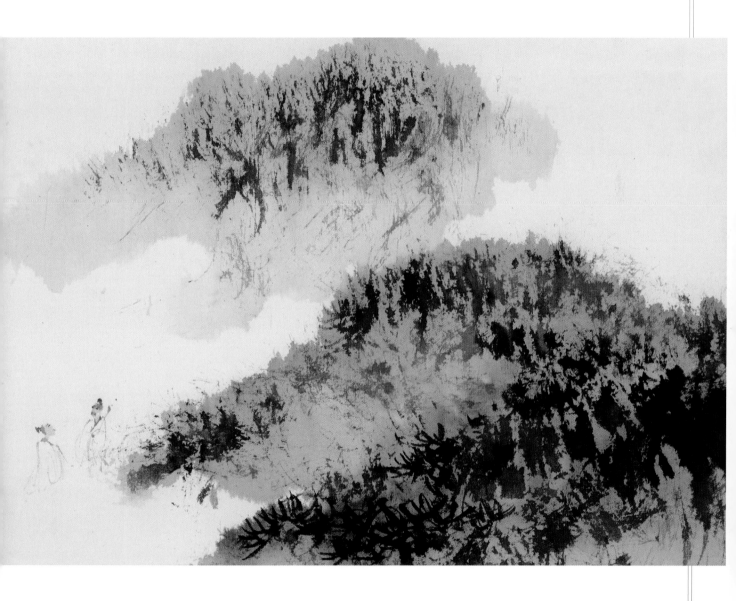

图四，在前面的基础上，小心收拾全画。扇面上可不等画面全干进行，生纸上却常待画面干透了之后进行，甚至可将已干透了的画面用清水打湿后再进行收拾。加上远山，进一步烘托云气，调整色彩，使之更加丰富，直到满意为止。

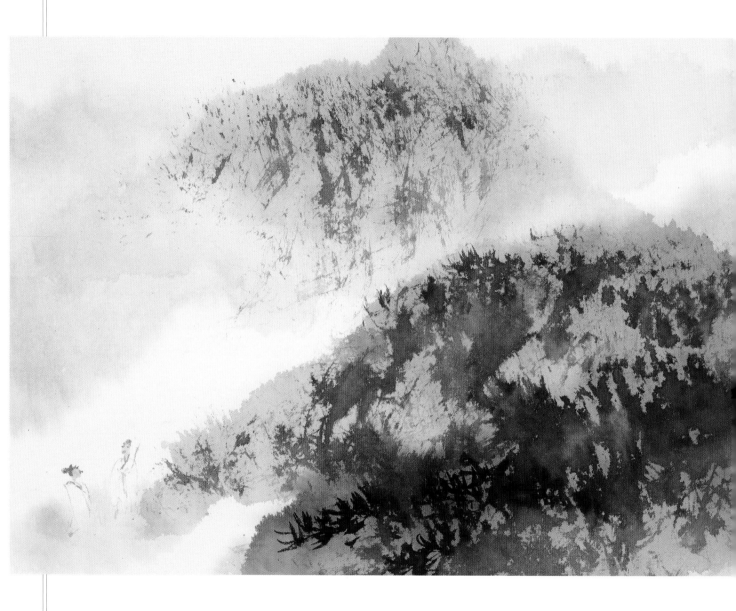

三　巴山夜雨

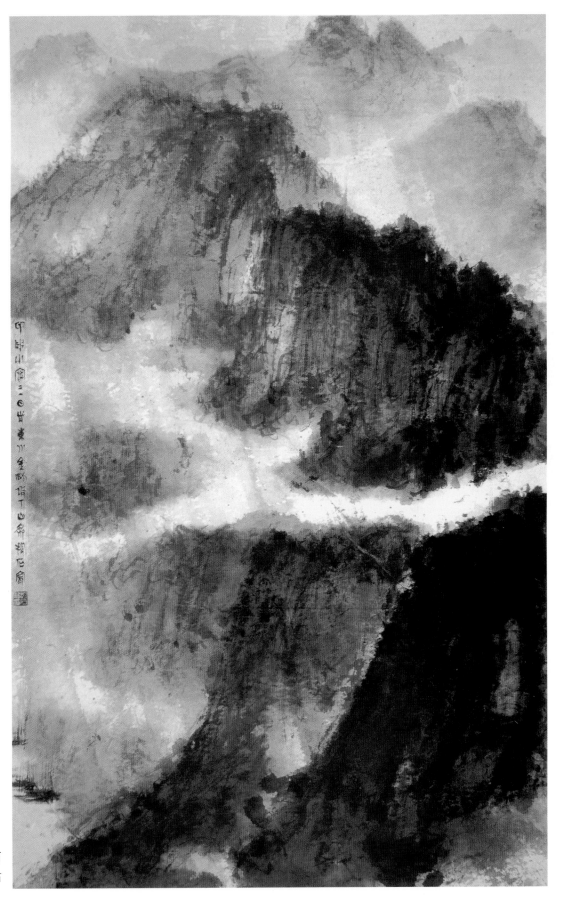

巴山夜雨
傅抱石

图一，第一步的皴笔未干，便使用淡墨、淡色略加渲染，画面上的云雨湿润之气已明晰可见。这里要注意的是这种染法是在第一层墨迹未干之时进行的，所以行笔要果断，根据纸的吸水性能不同，注意随时吸去多余的墨水，亦要宁松勿紧，给接下去的进一步描绘留有余地。

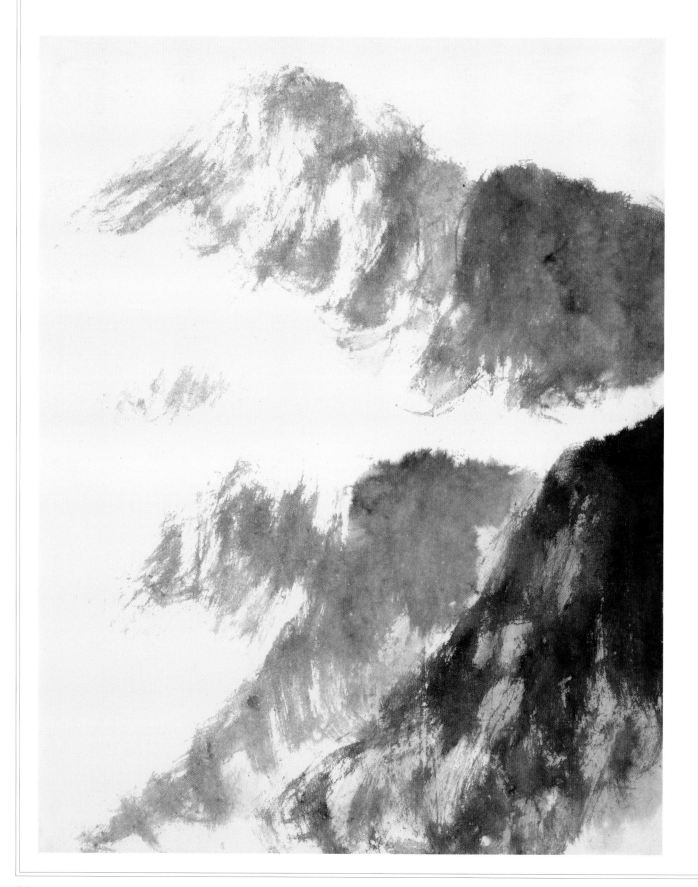

图二，此作是傅抱石40年代的作品，它不斤斤计较于画面的小处而着眼于画面的磅礴气势。先用大笔一气扫出巴山的气势，破笔手法的使用显而易见。挥洒之际，似染似皴，其间披麻皴、荷叶皴、卷云皴都有，然而又都不是，怎样有利于山势的表达，便怎样用笔。

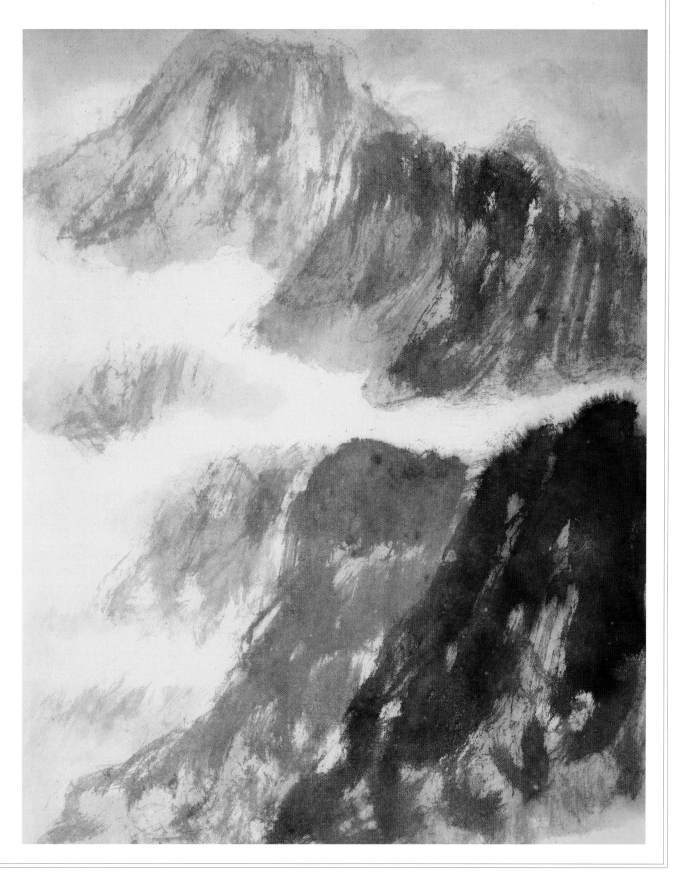

图三，用硬毫破笔较具体地刻画山势的结构。这是较困难的一步，山的结构要处理在具体又不具体之间。又因为这是在前两次落墨干透了之后进行的，用墨的浓淡深浅要控制在怎样的程度便是一个很重要的问题。要做到干后恰到好处与前两次落墨融为一体，就要多用破墨法。破笔皴法加上破墨法能使画面产生苍茫而又湿润之感。

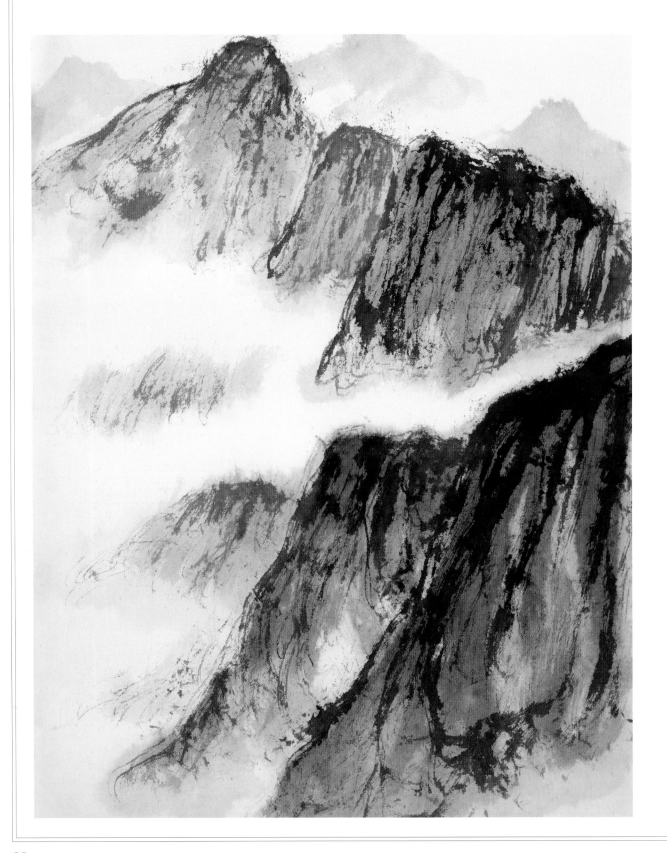

图四，小心地一次次积染已勾皴过的山头。不足的地方要染足，个别地方染过了，待干之后还可以再勾提、点苔。云角和山头要对比着画，没有黝黑的山头便挤不出雪白飘动的云彩。云的造型是此画飘动感的关键，不要把云的边沿轮廓表现得很清晰，但其中必须要有重点的清晰部分。用灰而黑的青调子来表现夜雨濛濛的意境。"雨"是用干画法刷上去的，画时要特别留意浓淡关系，一次不行可以再加，但要注意，其中余地不多，画坏了，可能使整幅画前功尽弃。

意境一现，见好便收，加上点景，完成全图。

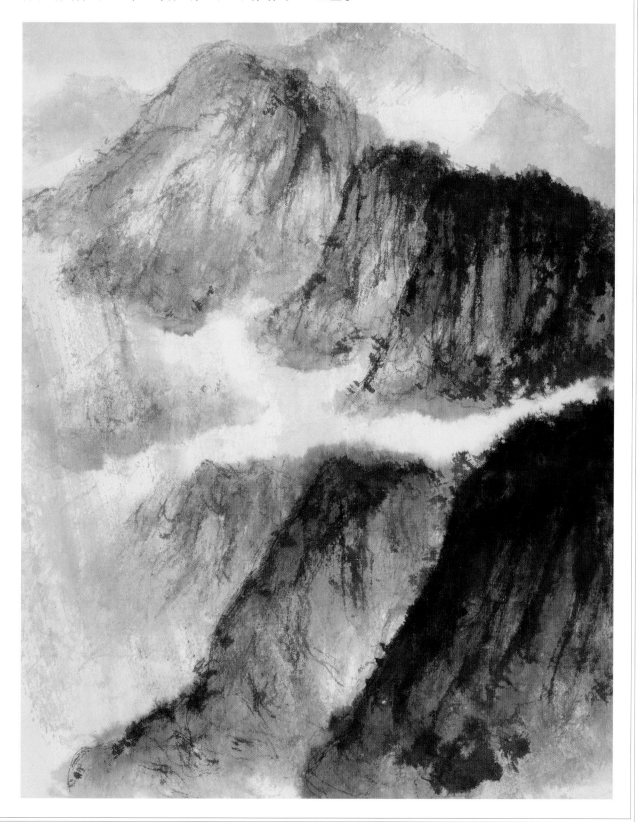

四 千山竞秀

此作是由写生稿衍变而成，画面景物较多，落墨之前可用柳炭条先打草稿，主要是确定大体布局的位置，特别是"画眼"，例如其中要加的建筑人物之类。这张作品的作画程序比较独特。

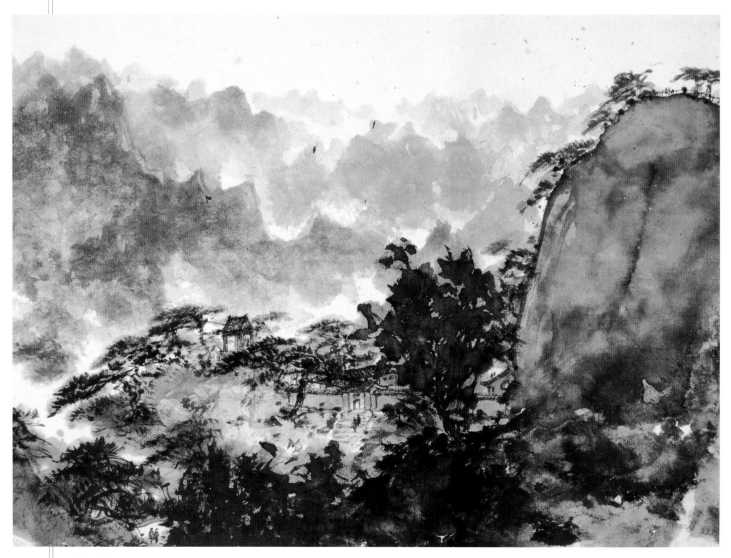

千山竞秀 傅抱石

　　图一，用淡墨有节奏地铺出大体山势，注意笔触，画法似染法，浓淡之间宁松勿紧，留出"画眼"位置。

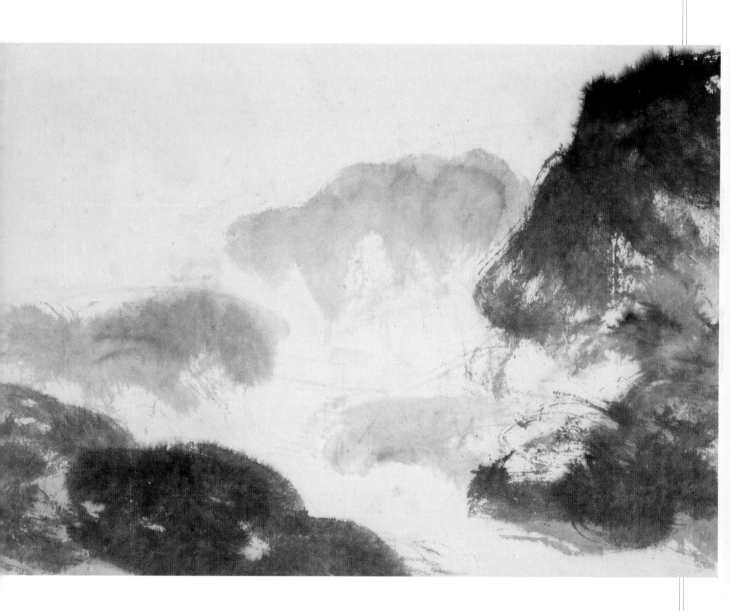

图二，在第一层墨干了之后再点画山上的景物，由近及远。松树是此画的主要树种。松树是点画出的，可先画出枝干再点松针，亦可以先点松针，再画枝干，相机而行，一任自由，以顺手为上，点了后可以加枝，加了枝之后还可以再点。树与树之间的疏密、顾盼是表现层次和节奏的要点。为了对比，在细叶的松树丛中画一株阔叶树，使相对松散的松树群一下集中起来了。阔叶树用破笔点出，随点随破，切勿使其成为一块死墨而破坏画面。纸质不同，墨在纸上反应的效果亦不同，据纸的不同特性，破墨法可以用清水直接冲破浓墨，亦可以先用吸水纸吸去多余浓墨后，再用清水冲破。建筑用笔一如画树，适当注意造型即可。

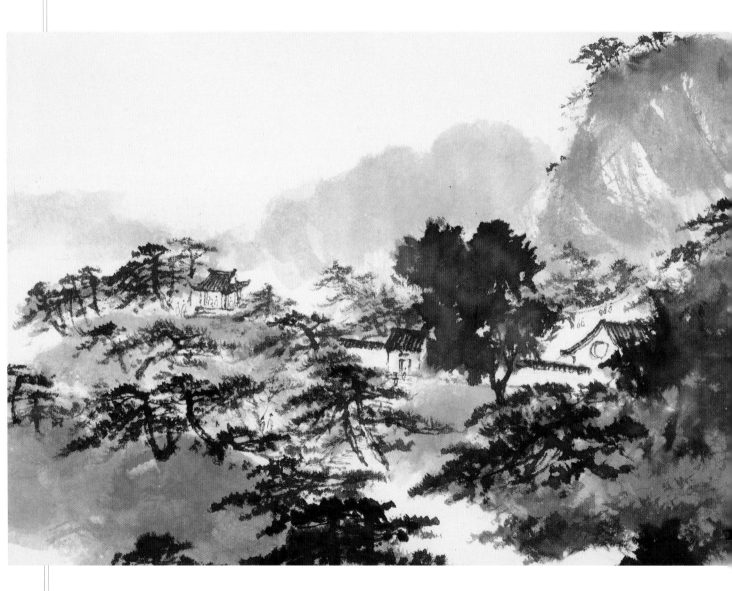

　　图三，点画完毕，染色之前，还须先用淡墨点染一遍，一遍不成可以两遍、三遍，按需要而定。染色亦是如此，不要企望一次就成。多用干染和皴染之法，以求色彩丰富。所谓干染即直接以浓淡有变化的色彩染在干透的画面上，一层干了之后，再染第二层。墨色既足，色彩宜淡。

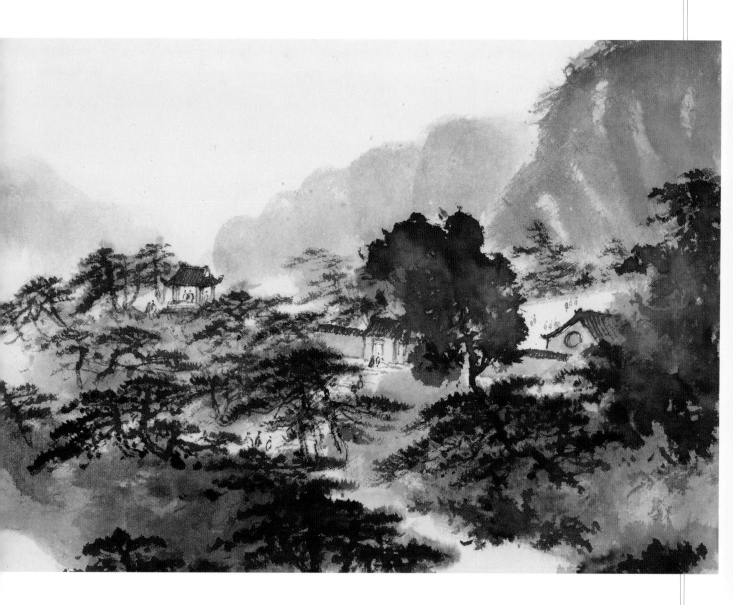

此图是为点树法所作的特写，在淡墨铺染之后的山势上点画松树是不容易掌握的技法，需要反复练习。

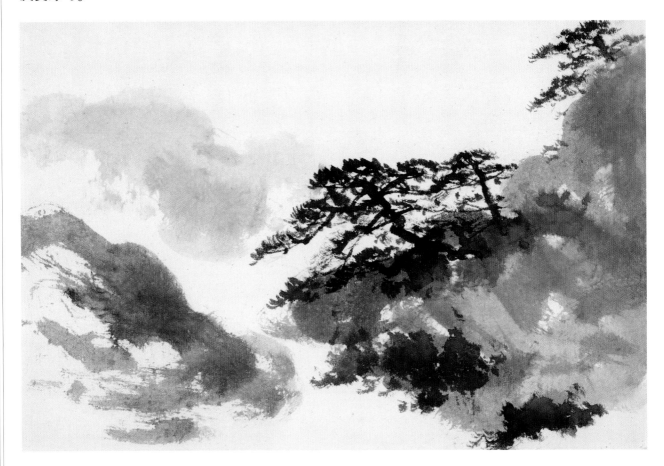

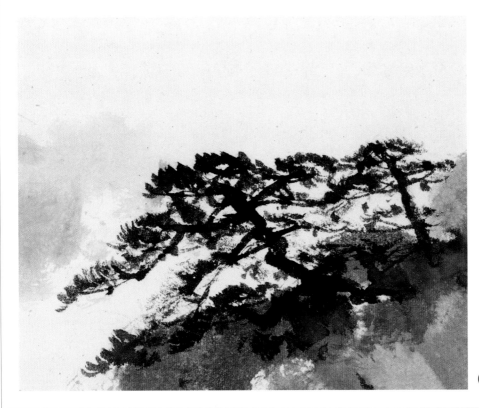

（局部）

五　苦瓜炼丹台诗意

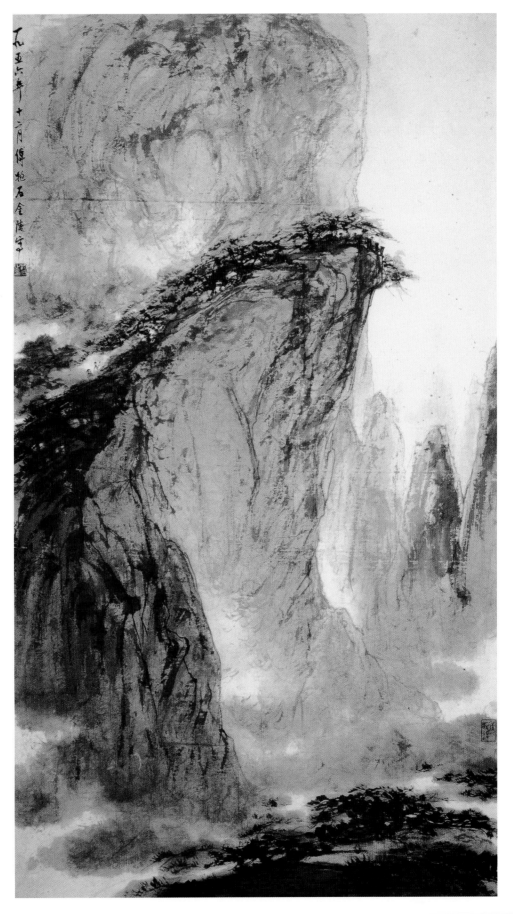

苦瓜炼丹台诗意

傅抱石

图一，山石皴法为傅抱石常用的皴法之一。首先用散锋笔法连勾带皴地一气画出山石大貌。所用之笔较小，自上而下，逆锋顺行。行笔轨迹沿山脊铺开，行笔时要适时转动笔杆，使完全开花般散出的笔锋略有调整。这里用较小的笔，实际上给增大用笔提按的幅度留下了余地，即压力加大时可用至笔根，而所画出的"线"的形象犹存；压力减少转动提笔时，笔锋劲健，线若游丝而刚劲挺拔。画时行笔飞动，调墨勿匀。

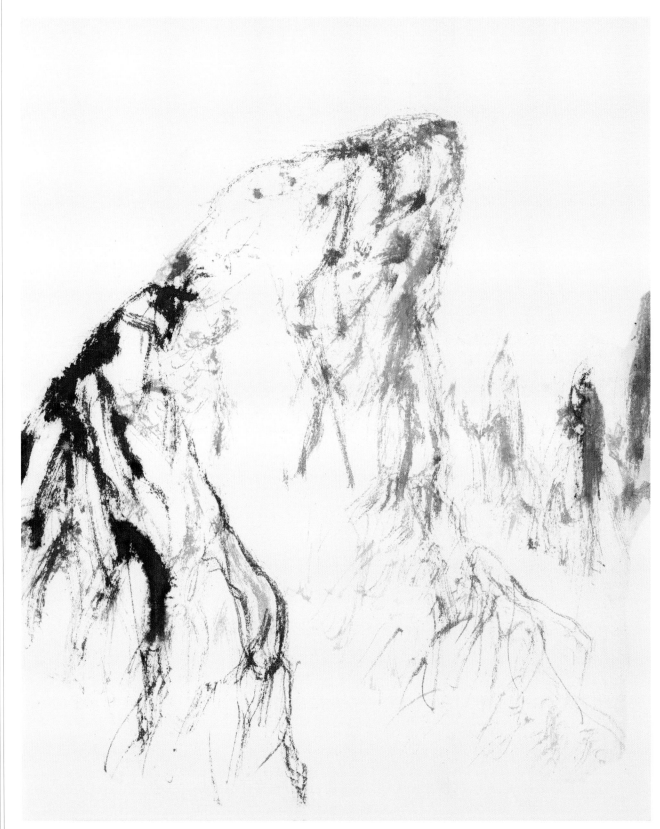

　　图二，换一支更小的硬毫劲笔进一步刻画山石的结构，多用中锋，顺势勾提。注意结构分块，线条疏密，特别留心山石的外轮廓线，注意整体感，使整锋笔和散锋笔的线条融为一体。这一层可以在第一层墨半干时进行，亦可全干后进行，若觉有所不融合之处，可再用散锋笔补充，以求协调统一。

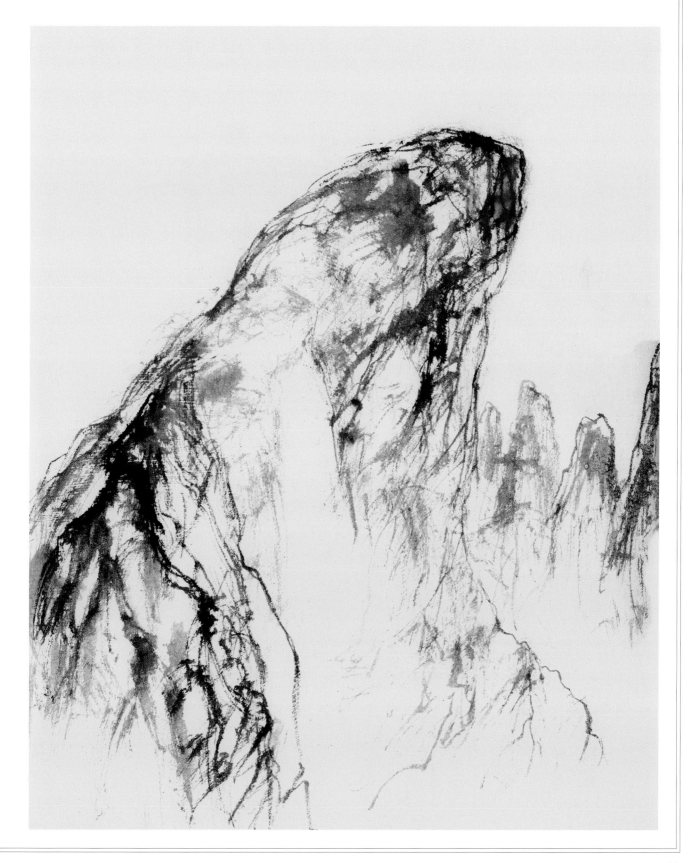

　　图三，再换支大小适中的狼毫硬笔点画山头松林，以助山势为主，不要计较一松一枝，而要把注意力放在整体上。松林用墨浓淡相近，但由于用墨的枯湿不同，轻重不同，自能产生前后之感和虚实变化，用墨较浓处宜用清水点破。

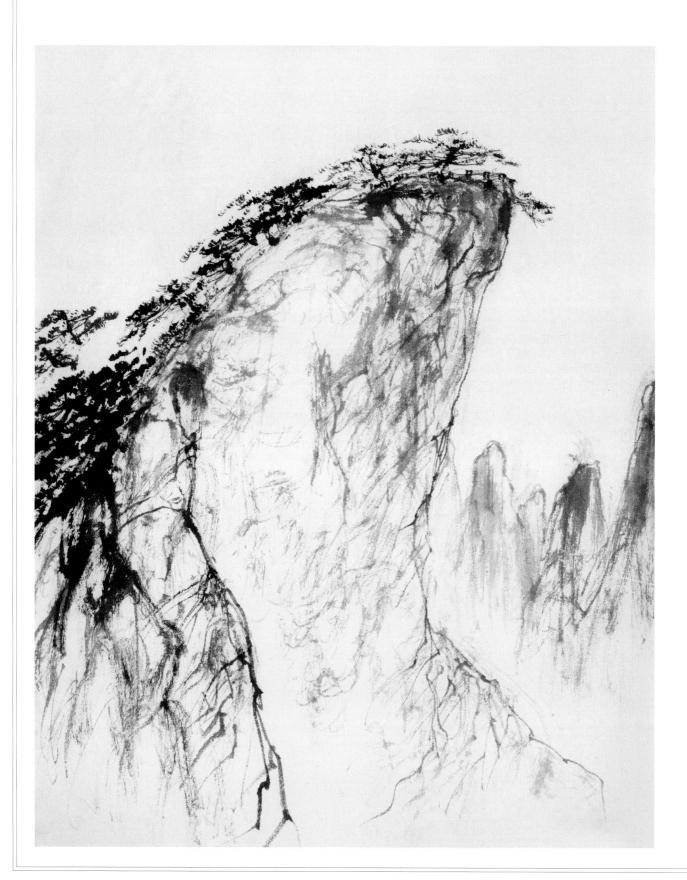

图四，分层渲染山石，色中墨气要足，否则色浓伤墨而总觉轻薄不够。染色一遍不够，再染一遍，重处、暗处可趁湿加墨。轮廓结构分明处宜用干染法分层次。远山轻淡，有时染一遍即成。为使远山有前后，除墨色浓淡之外，傅抱石也常将山石染后用赭墨勾提的方法画远山，不但更丰富了远山的层次，亦觉很别致，使线的节奏感更加统一，更加强烈。用墨青勾杂松树时注意结边，控制造型，色宜浓一点，必要时可加些胶水。

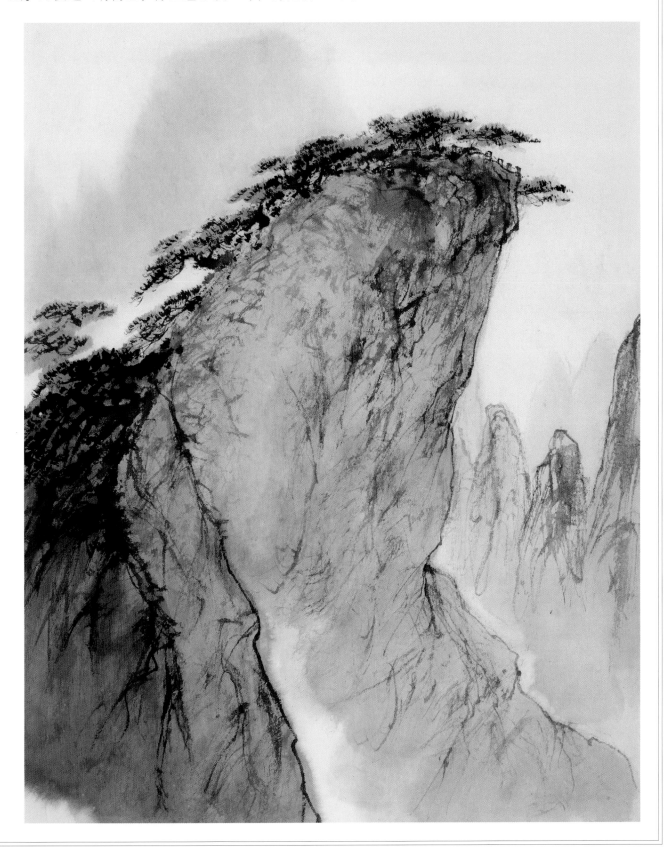

六 枣园春色

这是一幅充满时代气息的雪景寒林图。雪图的表现一要靠渲染特别是染天，二是要借助于寒林的描绘才能得以完成，但就山水画技法而言寒林的画法却更显重要，枯树画法是寒林的主要表现手法。傅抱石的枯树画法很有自己独特的个性，它来自于传统却更有大自然的气息，更接近生活。傅抱石将传统中表现枯树寒林的双勾枯树法与泼墨枝干画法结合起来，把用墨和用色融为一体。

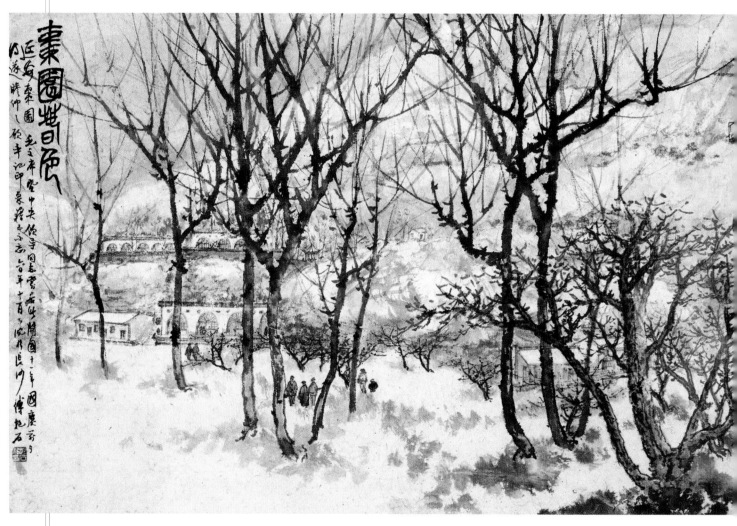

枣园春色　傅抱石

图中右下方的一组枯树是先用淡墨画出树干的大形，如图一后面的一组，画时要松，要留有余地。待其将干未干之际便可用双勾法勾画枯树，中锋用笔，行笔要慢要涩，但不要滞，要灵动些。一般程度为从上至下，从前往后，从左到右，从外向中地画，画完后略作皴点，待干后再用淡墨（或淡色）层层积染，积染到需要的效果。如图一留出画眼，加上点景人物，完成全画。前面的一组枯树，占画面主要部位的是傅抱石典型的枯树画法，仍用的是泼墨枝干法和双勾结合的手法。显然其双勾的成分少于右下方的一组枯树，行笔亦较快。出笔从上到下，但主要的行笔方向是从下向上，从中向外。同右下方一组枯树无论是手段上和造型上都形成强烈对比。画这类枯树宜选用劲挺的硬毫小笔（如山马笔之类），锋毫既要硬挺，更要锋毫尖利不散为上。

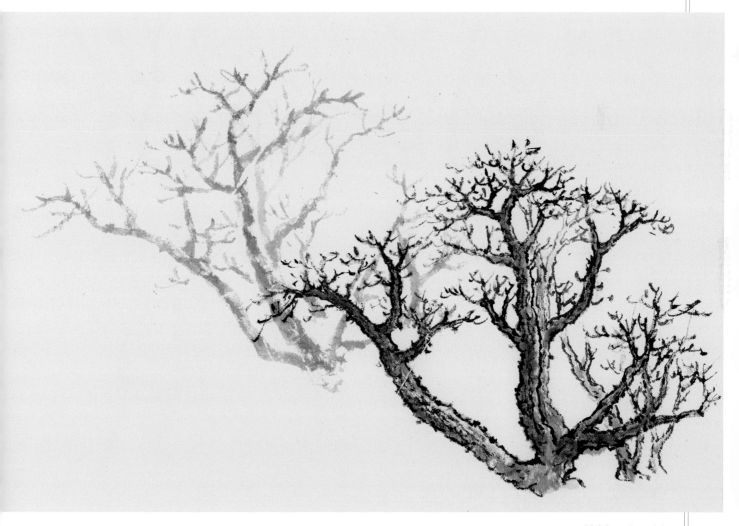

枯树画法 图例

图二是起手方式，蘸墨不要均匀且时时混蘸
些赭石，行笔迅疾而飘逸，一气画出大势。

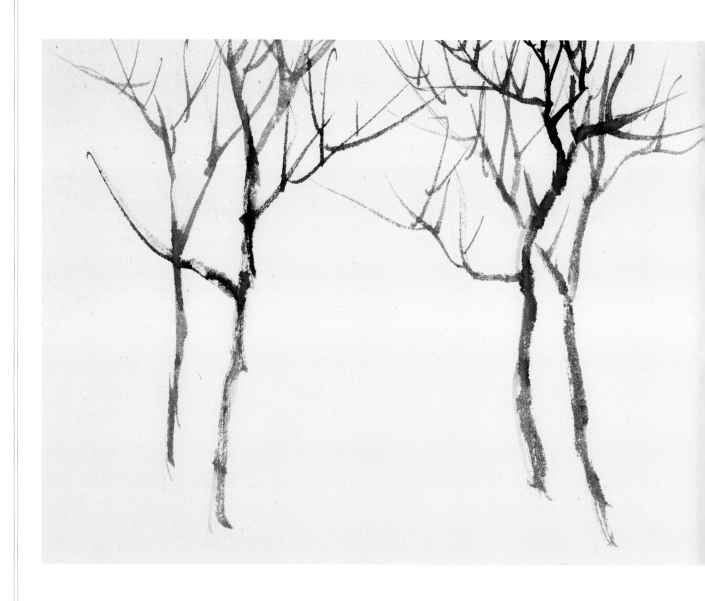

图三,乘湿用双勾法收拾树干，如右前方的
一株那样。

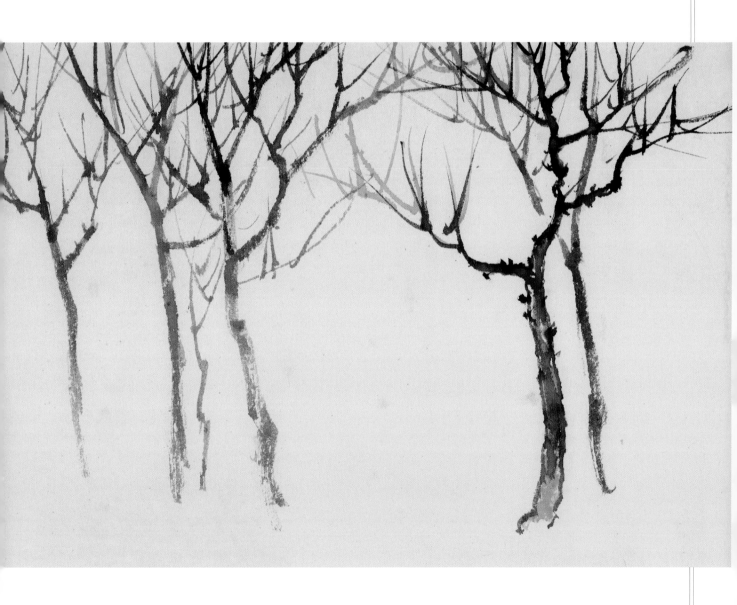

图四，用同样的方法，乘湿以赭墨色略染并
乘湿点苔，有浓破淡的地方，亦有淡破浓的地方，
最好一气呵成，更觉生动。

钱松岩

钱松岩，当代画家。江苏宜兴人，曾任江苏省国画院院长、名誉院长，江苏省美术家协会主席，中国美术家协会常务理事、顾问，第四、五、六届全国人大代表，是当代中国山水画主要代表人之一。钱松岩自幼学习传统诗书画，30岁时即为国文、山水画教授，古代文学和传统中国画的功力极为深厚，为中国画艺术事业作出了重要贡献。钱松岩的作品，章法构图变化多端，色彩运用大胆独特，个人风格显著明了，堪称"承前启后，一代宗师"。作品有《红岩》《延安颂》《芙蓉湖上》《山岳颂》等。出版有《砚边点滴》《钱松岩画集》等。

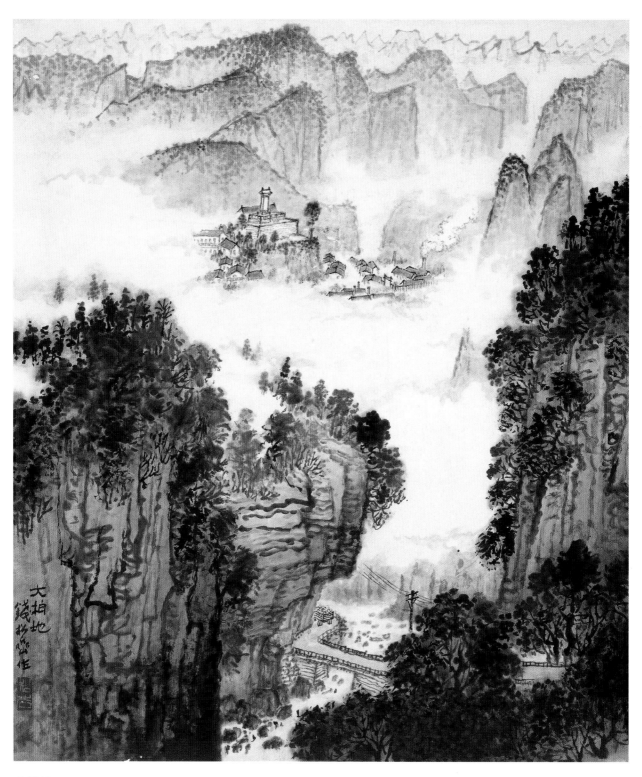

大柏地　钱松岩

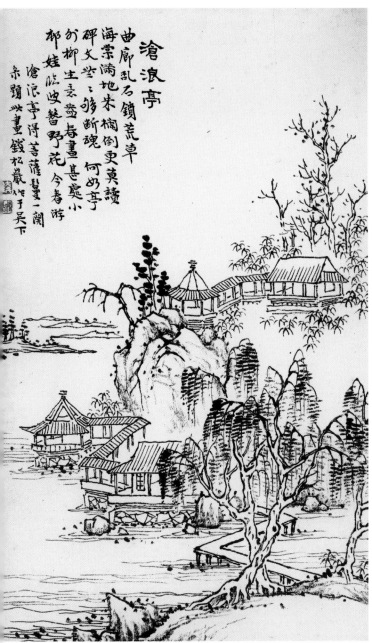

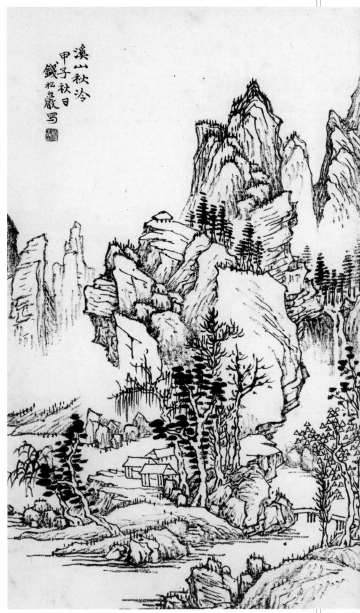

钱松岩写生稿一：沧浪亭

钱松岩写生稿二：溪山秋冷

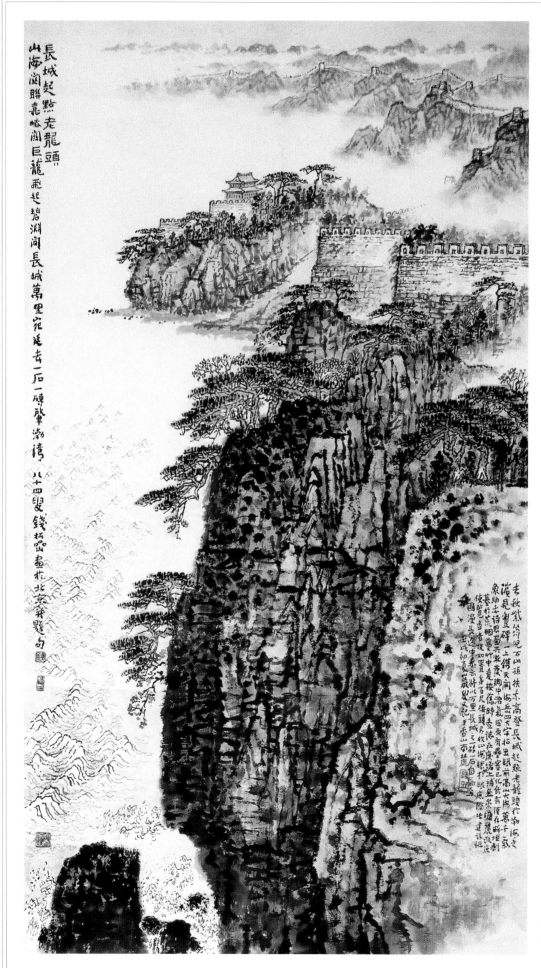

长城起点老龙头

钱松岩

钱松岩山水画临摹示范

一 肇庆七星岩

此幅作品以描写南方榕树为主，以肇庆七星岩风景为背景，是一幅近景山水画。构图特点为四周布满，于空隙中穿插景物、摆布黑白，近景榕树刻划细致但用笔粗犷、墨色丰厚，占满一图，所插景物需与榕树相互配合呼应，不可零乱琐碎、破坏整体。

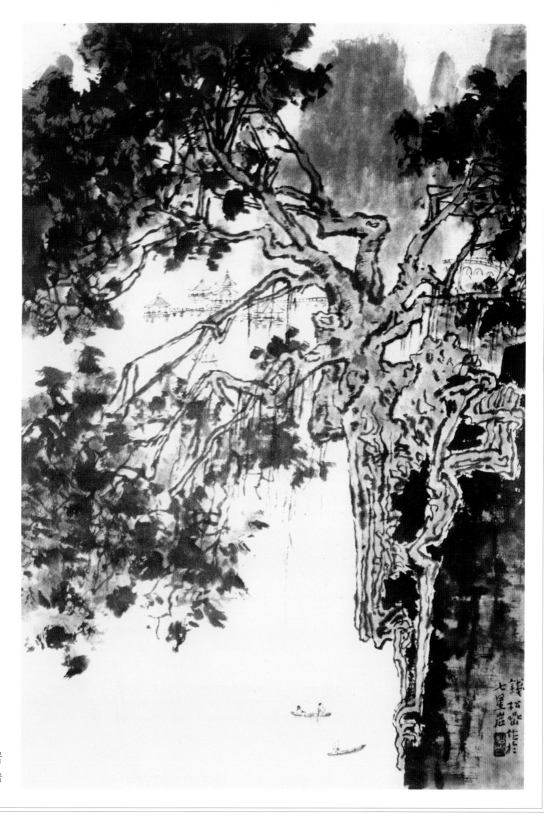

肇庆七星岩

钱松岩

图一，此幅画开始宜先将榕树树干树枝画好，树干用笔顿挫有力，注意老干的质感粗糙及结构复杂，大干画至支干至树枝分权处即停下。上接树枝可换一种笔调，中锋稍流畅，注意穿插搭配，要有空间感。树根用笔中锋曲行，注意根的盘曲之态，并给根下的石块留下位置。画干及枝根的过程中可用淡墨渗破及干笔皴擦几笔，以防墨色僵死。

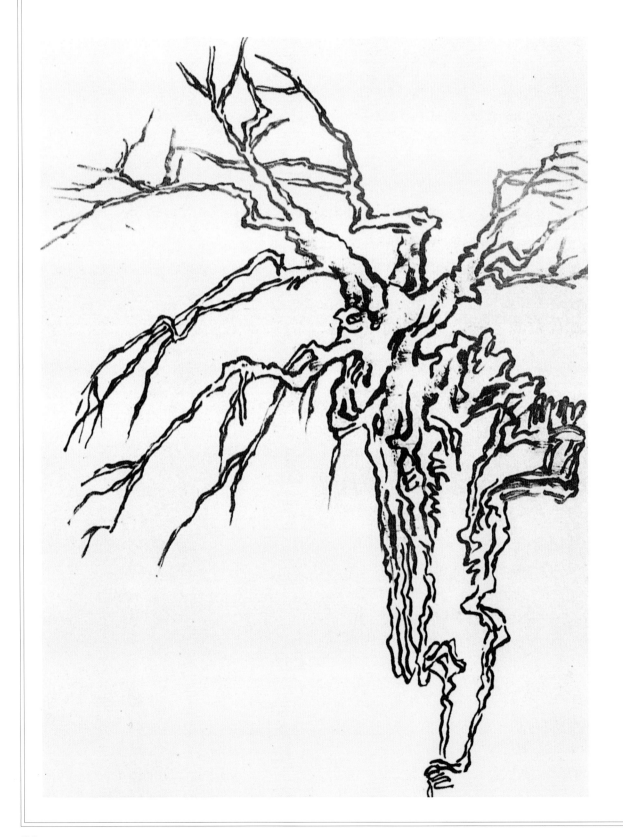

图二，枝干树形画好后，可按需要用散锋点上浓墨树叶，并随即用淡墨在局部渗破之，以防板结。在根部用浓墨按结构画出石块，画石之笔需阔大些，墨要干些，以利和根拉开距离。

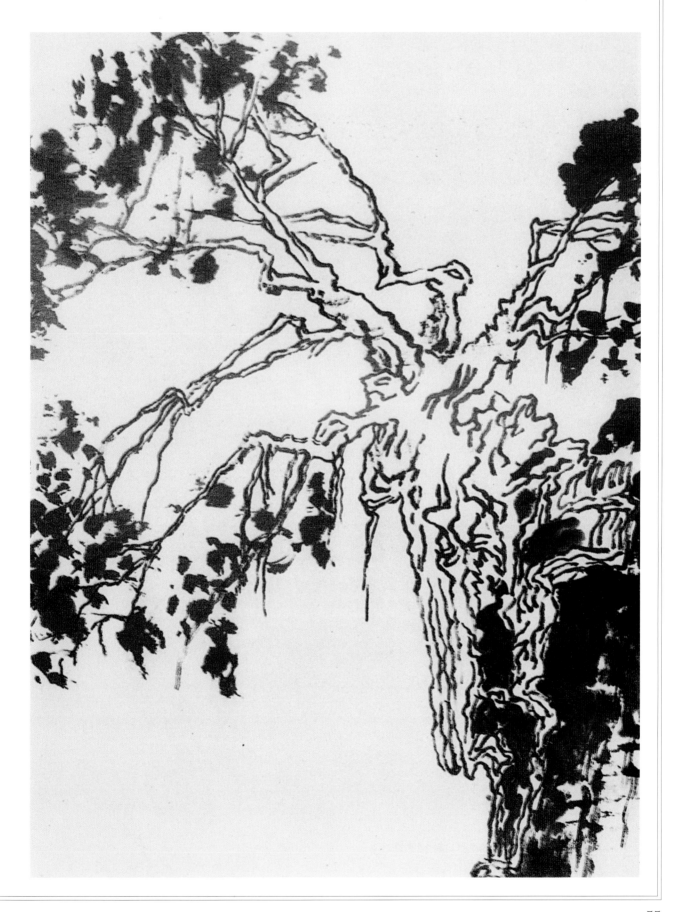

图三，用淡墨散锋按浓墨树叶点范围再多点一个层次，增加树叶的浓郁感。点淡墨树叶时不要围绕在浓叶一圈，要与浓叶错落开，增加前后空间感。石块宜再用淡墨皴擦一遍。树石大体完工后，可勾出补景湖心亭、石桥及湖中小船人物等。

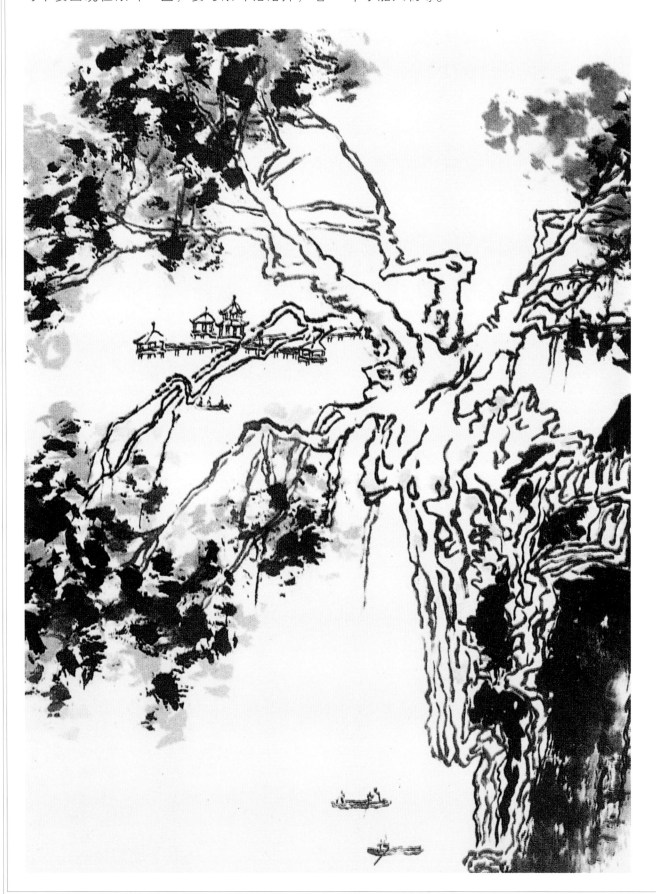

图四，此遍为渲染着色，收拾阶段。画面呈紫色调，盛夏暮色。树叶用花青加墨散锋在淡墨基础上再点染一遍，只是范围不宜扩大，否则树叶易松散无整体，也不宜用色绕墨一周，应与墨叶交叉错落，疏密有致，前后遮掩。树干树枝树根皆以淡赭着色，按结构调整浓淡，以增加体积感、质感。石块以赭紫色染之。树叶花青干后再以紫色罩之，以求统一。建筑桥梁着赭毕后，再用淡墨连皴带染画定远山，干后以紫色罩之，远山不宜十分见笔，以求朦胧感。小舟人物以色点之，最后以淡色染天染水。

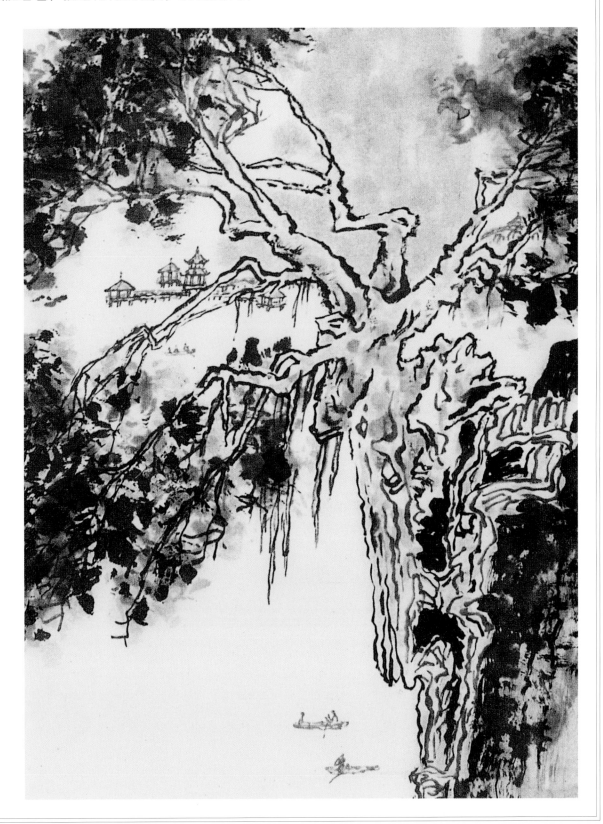

二　安徽黄山写生

和上幅一样，钱老六十年代游历各地名胜，画了许多写生，《安徽黄山写生》即是其中一幅。当然，这种写生和西画不同，钱老仅以铅笔、钢笔于实地勾取轮廓、记取局部要点。回来后再以毛笔墨色结合追忆印象、速写本，重新构图为之，故有较强的再创作意识，笔墨运用也较精纯。此幅小品树木掩映、群山环绕、建筑迂回，景色异常幽静。故钱老用笔安祥，点垛平和，色调秀润。只于右上角画出一巨峰及远山，点出黄山特点，可谓平中有奇。

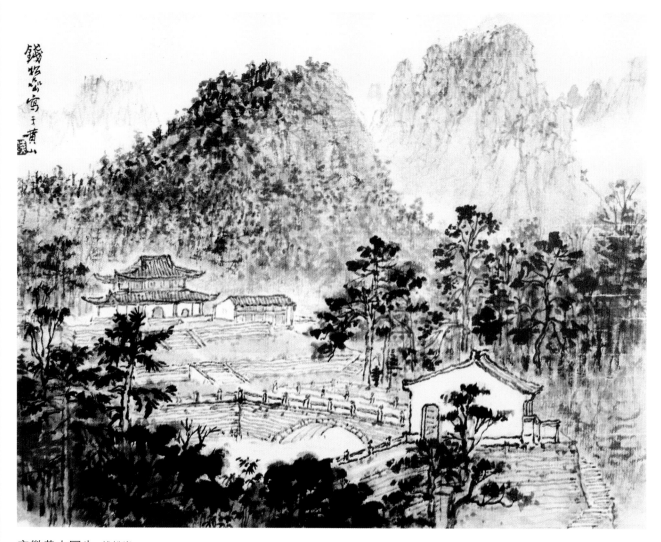

安徽黄山写生　钱松岩

图一，先勾勒出近树树干大枝位置，注意穿插错落。

图二，点出近树树叶，此幅树木点法较上几幅为多，树种也杂，画时可多得益。亦需注意，不要画乱、画碎，注意整体关系及相互照应。近树完毕可自右向左依次用中锋勾取建筑，此幅建筑桥梁出线居多，需慢笔写之，注意结构及交搭，不能画松，也不能抠得太细。

图三，建筑画完可画屋宇后的杂树，以完成近中二层景，杂树结构不必太具体，可含糊些，墨色也应淡些。中景画完可画后面山峦远峰，主山用散锋碎点点出大势，再以墨线于中勾出脉络，最后以淡墨花青按山体凹凸烘染。远峰及远山用中锋淡线勾出，点以苔点再以淡墨花青烘染。建筑及树干亦可以淡赭染之，树叶可用淡墨花青点染。

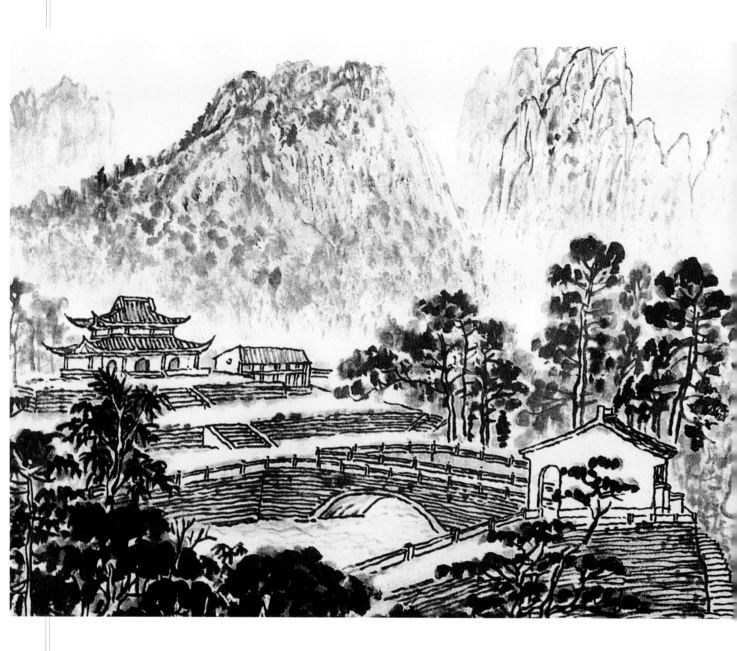

图四，建筑可用色勾填完毕，局部复勾赭线，草坪用草绿填染后复点深绿苔点。树木可再用花青罩染，树干以赭线复勾。主山山脚用赭石轻染，山顶再以墨点醒之。远峰及远山再用花青罩染，补画赭石远山。建筑染赭部位干后补点墨点，桥下勾水纹染水，最后用淡花青染天。

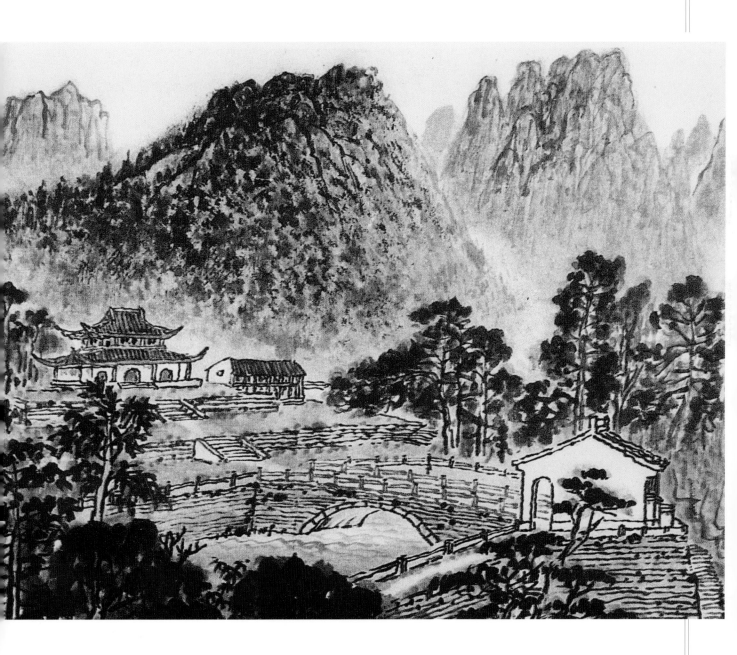

三 太湖春意图

此幅为钱老简笔山水，但笔简意浓，春色盎然。画中桃红柳绿，渔舟荡漾，春燕飞翔，一片江南湖光山色。此幅画应着意春色之氛，不必拘泥形的像与不像、位置的准与不准。只有用笔轻松率易，方可得意。

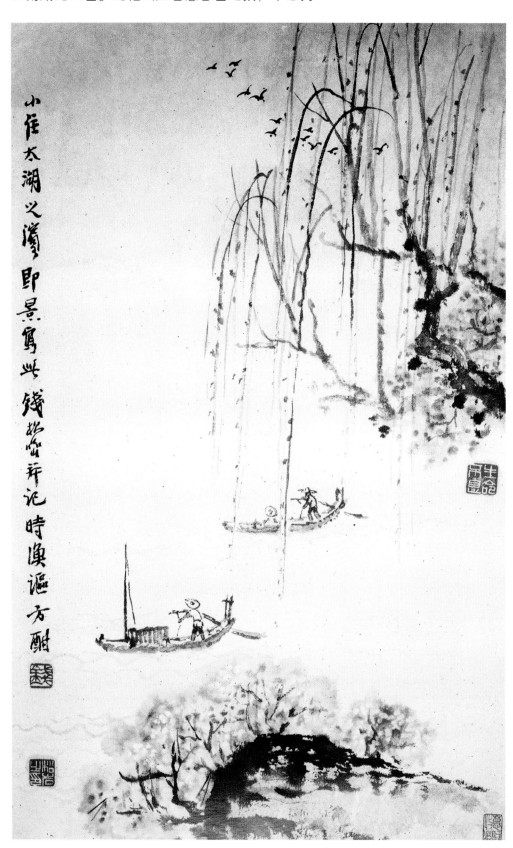

太湖春意图

钱松岩

图一,先用浓干之墨粗笔画出底下石块,力求丰厚饱满,苍劲有力。这是画中最具份量处,但不必细致刻划,故以阔笔为之。右上端以浓淡干湿相离之墨勾出柳之枝干,不急于画垂枝,以免笔势相左。

　　图二，以淡浓墨勾出桃花树干及大柳后的柳树，宜以向上枝干为主画足，再以稍浓之墨用锋细线一气勾出垂枝，约八九根，力求概括柳之大体，以求柳树丰润松蓬具透明感(后面还要映出桃花)。下部石块上宜勾定桃花树干若干组。

图三，用淡赭沿墨勾枝干柳条赋色，不必紧随墨线亦步亦趋，可错开以求丰富具空间感。再以墨点或赭点沿柳条点上，似春柳嫩叶状。下部石块亦用赭墨顺笔染上。桃花用白粉沿枝干点定轮廓，待干后供第四步染色之用。

图四，勾好小舟人物、波浪水纹。再以大笔蘸足草绿顺柳势结构刷下，力求一气呵成，但不宜画满，要留虚处，这样才似春柳松透，飘渺有致。以曙红随浓随淡在白粉点周围或点或染，按远近画成桃花。特别柳后桃花，更宜淡些，方显柳绿后之桃花。小舟人物此时亦干，可以淡赭着之。全画干定可打湿烘天染水，干后补上春燕，全画完成。

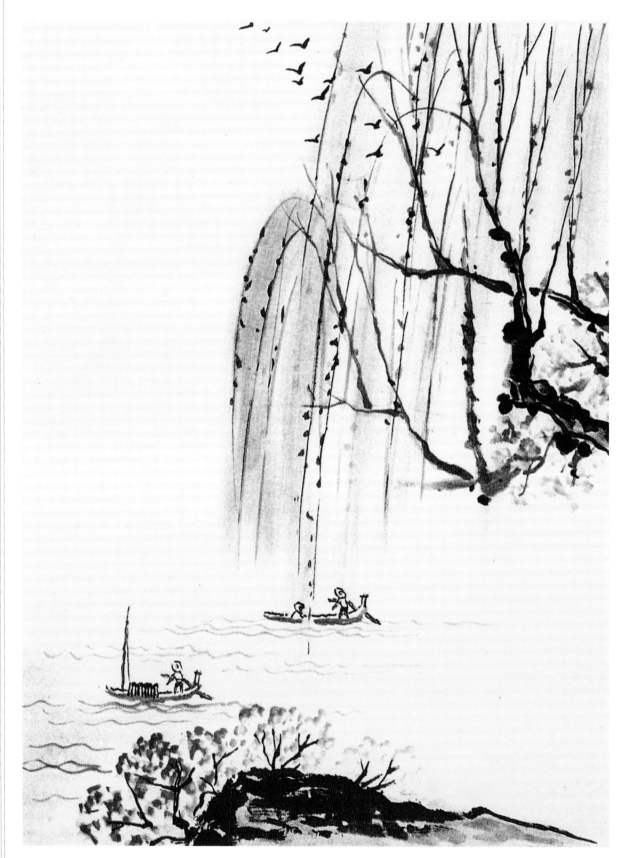

四　山中人家

钱老汲取传统中的马牙折带皴发展成为独特的山石皴法，其中一部分因解决黄土高原的皴法而被人们称为"黄土高原皴"。这种皴法以中锋为骨，方折夹搭为体，可长可阔，高耸开阔兼而有之，或兼以植被，更为变化多端，适应面较广，钱老以此种皴法成功地塑造了多种山的面貌。此幅《山中人家》皴法典型，所加植被适度，可了解皴法本身。

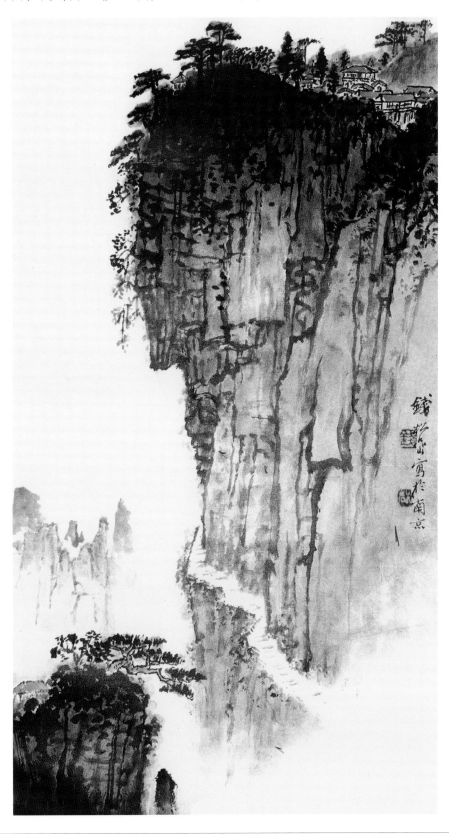

山中人家

钱松岩

图一，先以较浓之墨，不宜太湿，自右起，从上至下勾勒石纹，近中大小块相间，疏密夹搭，间以横线相破，长方矩形相配。将到主峰时，注意山之大体凸凹，山之顶部为一堆不规则矩形交叠穿插，愈上愈密，愈边愈紧，勾完整个山体。勾勒中不断用干淡墨擦破浓墨，以求变化。

图二，以较淡之墨中锋补勾山石结构之紧密处，化破大块矩形为小块，强调山体体积质感，转折起伏。注意此阶段不宜满幅平铺，应有重点有选择进行，不然极易琐碎，补勾中可令墨色干湿变化，可适当考虑用墨。

图三，山石既勾皴已毕，可勾点建筑树木植被于其上，勾点建筑植物笔调宜与山体大体一致，可略精细些，但不能死抠做作，否则风格悬殊。干定后可用淡赭按结构染山石大面，不要平涂，要有虚实以求凹凸体积。

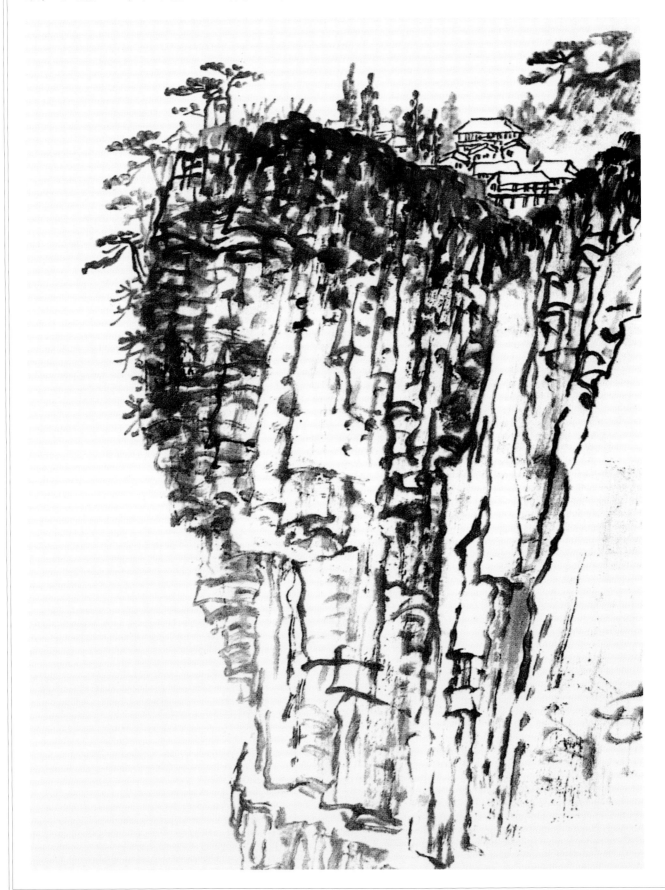

图四，用深赭或花青加赭皴染山体凹处、顶处及左边转折处，突出山体凹凸。干后再以淡赭罩染亮处，再干后以赭线顺势补勾皴线，以求色彩丰富、山石质感强烈。最后着建筑色、树木植被色及画远山。整幅嫌燥可待干定打湿以清水笔和或淡色调整之，可令画面滋润。

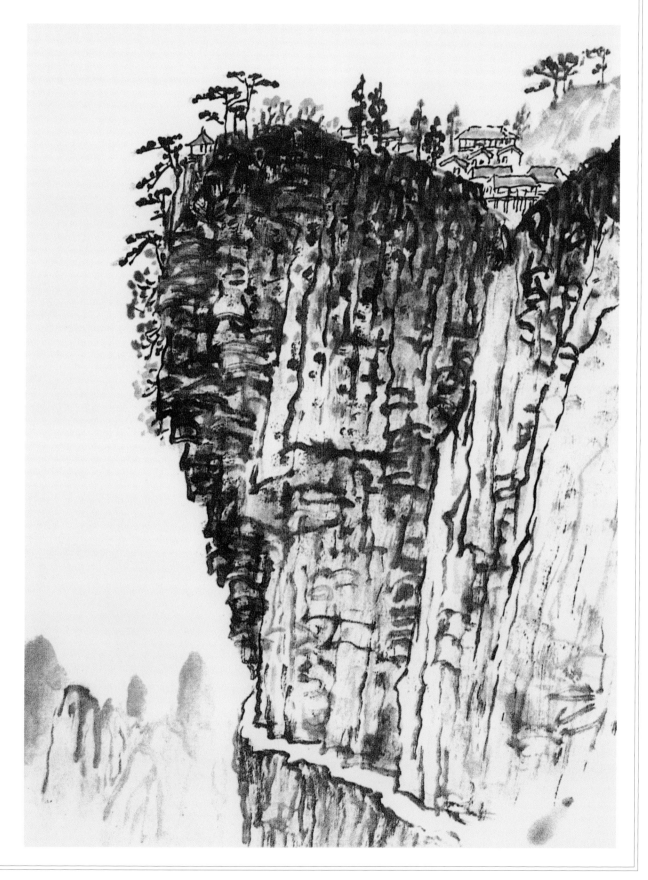

五 重庆北泉公园

北泉公园位于重庆北培嘉陵江边之石壁上，为著名的南北二温泉之一，水质优良，水温适宜，景色优美，为重庆著名旅游景点。钱老60年代初写生于此，画了一批优秀的作品，此幅为其中之一。这幅作晶以轻松闲雅的笔调，较写实地画出北泉临江景致，给人以身临其境之感。山岸树木浓荫、建筑错落，江中舟楫穿行，水平如镜，对面山峦重叠，建筑点点。全幅又以极娴熟之笔墨一气写出，无半点生硬痕迹，实为钱老之佳作。此幅以建筑为主。

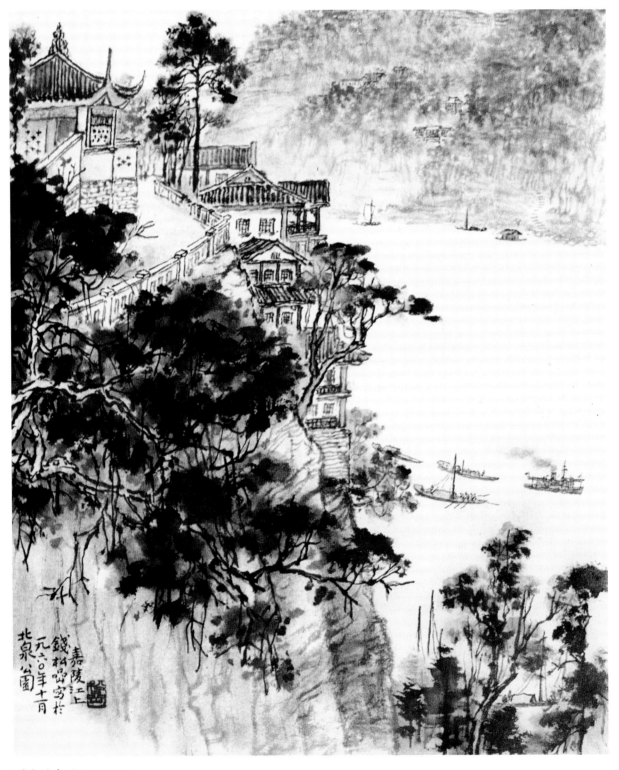

重庆北泉公园 钱松岩

图一，此幅树木在先，占居大片画面，故先画之。先用中锋勾出树干细枝，注意大势及枝干穿插，不必将细枝全部临完，可留些待点叶后再补之。

　　图二，按树形逐次点叶，和前幅《肇庆七星岩》的榕树不同，此幅树叶不用散锋而用聚锋点垛，点叶时用点大小应随时变化，注意疏密聚散，前后层次。点完待未干时用淡墨渗破之，以求变化。

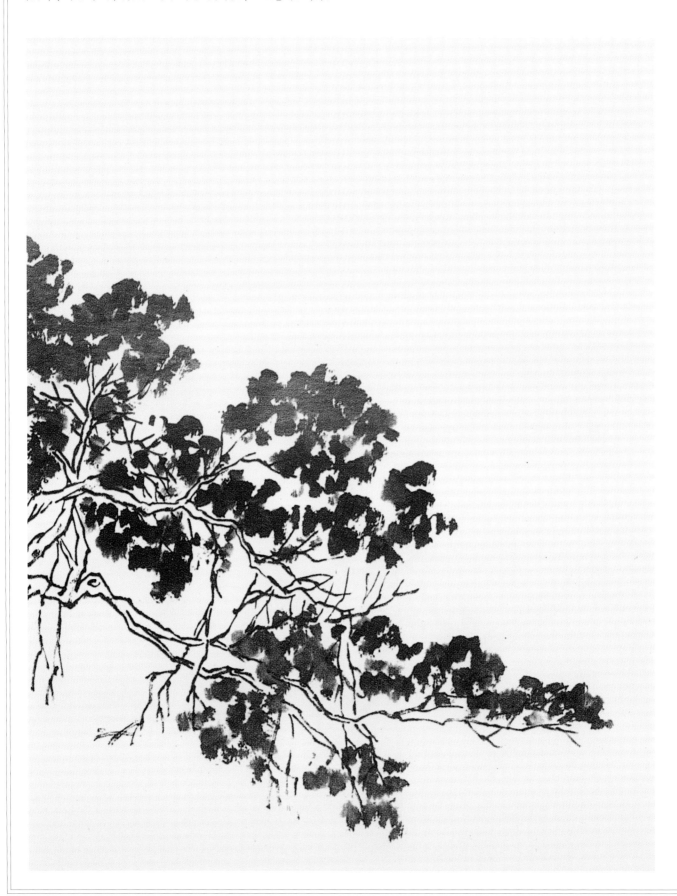

图三，大树既定，可依山勾勒建筑。建筑为画之主体，需着力为之，勾勒以中锋浓墨为主，先从左上边亭子画起，依次顺山画下。注意透视比例，穿插交搭，运笔不宜太快，要结构谨严，疏密有致。未干时可以淡墨擦破之。以求生动。建筑勾完，可用淡墨色补点树叶，使之丰满，与建筑山石衔接。

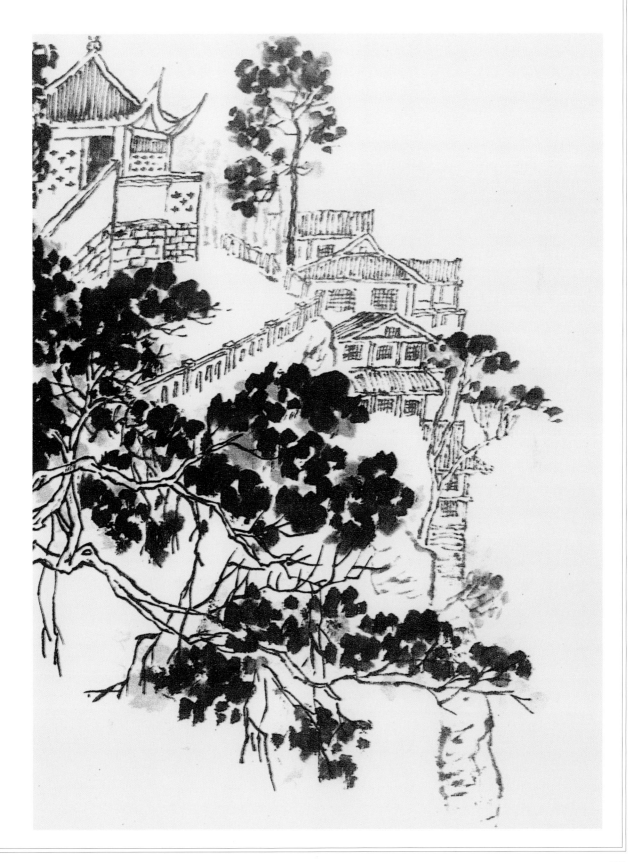

图四，最后完成分如下几步：

① 树形既已完毕，可勾皴树后的山石。山石勾皴用笔宜含混些，用墨也应淡些，以区别于树叶树枝。补画完山石周围小树。

② 树叶用花青点垛一遍，补勾小枝。树干用色着填，干后连山枝一并用赭石复勾，复勾时忌顺墨线死描，应和第一遍墨线错落，可更生动，且富色彩感。

③ 建筑物按结构部位着色，色不宜过浓，以求协调，干定复勾赭线，皴擦墙面。

④ 石面染赭色调，未干时以淡墨花青烘染下部，增加厚实感。

⑤ 以淡墨稍少水分之笔连点带皴画出远山，干后再以花青罩染。

⑥ 勾点舟楫并着色。

⑦ 全幅干定再打湿烘天染水，统一全局。

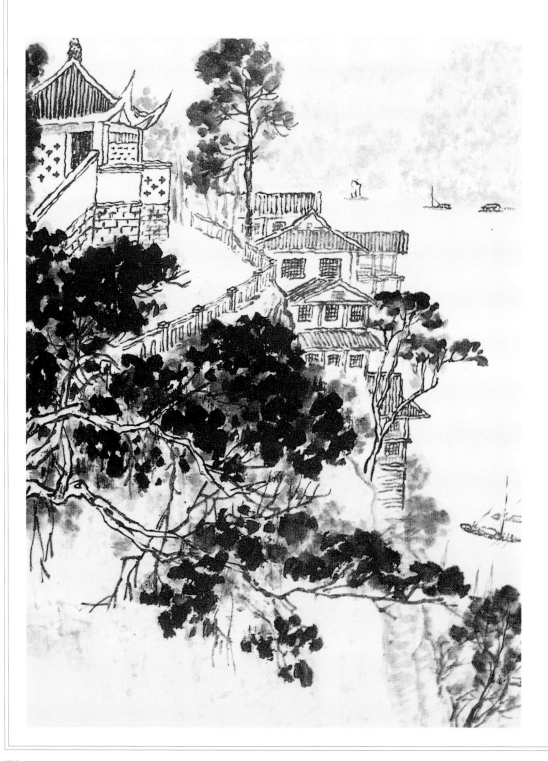

金陵名家山水画技法解析

亚明

亚明，安徽省合肥人。1939年参加抗日队伍。1941年进入淮南艺专美术系不习。50年代起专攻中国画，擅长人物、山水，提出"中国画有规律而无定法"之说，主张中国画的去向应继承传统，面向生活，融会外国绘画艺术之精华，促进中国绘画艺术的发展。他的山水作品既有坚实的传统基础，又有鲜明的风格和独创性。

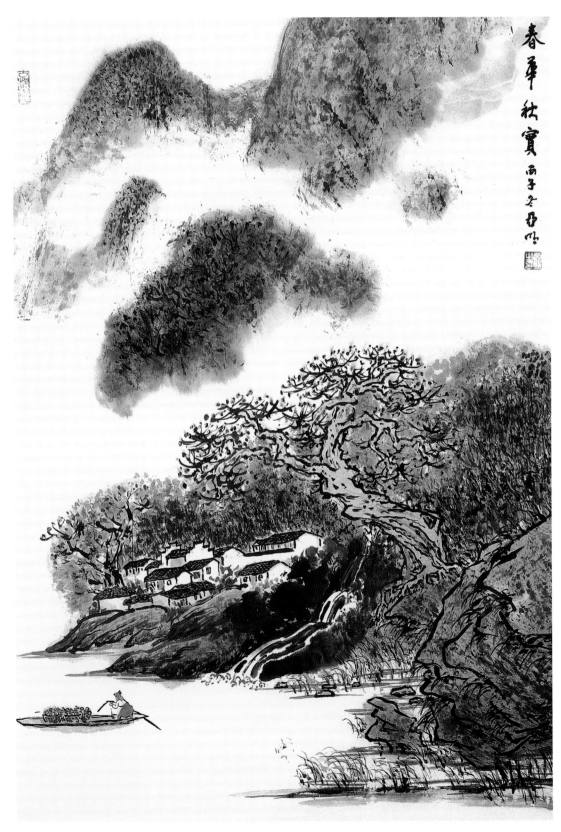

春华秋实
亚明

亚明山水画临摹示范

一　东山学校

亚明1977年湖南写生作品。

这是一幅以画树为主的作品，作为背景的远山画法亦较别致。

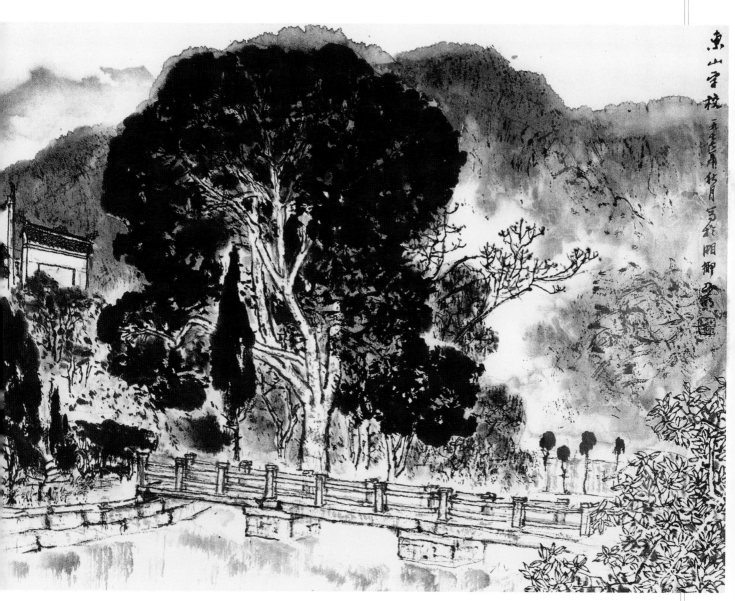

东山学校　亚明

图一，先用木炭起稿。木炭稿画得很详细，很准确。亚明在相当一个时期作画都严格用木炭条起稿后再落墨。许多金陵画家都经历过这样的创作过程。图一严格的木炭稿画定后便可落墨。亚明作画喜用胎毫笔，因为胎毫笔柔性较强，蘸墨后墨汁在含水份的笔上不容易迅速溶开，所以画出的笔迹常有良好的墨色变化，浓淡枯湿自然生发，常有意想不到的效果。大树先画枝干，由里向外，或由外朝里，顺手为宜。树的枝干画毕便可点叶，点叶时宜换硬毫或兼毫笔。

图二，点叶可在树的枝干画完后立即进行，不必待其全干。点叶时要注意树叶一组一组即一丛一丛之间的关系。疏密是最重要的，树叶的前后关系、空间感和体积感，主要靠点的疏密来表现，其次才是浓淡关系。有了这两点则可虚实相生矣。点叶以浓墨为主，略微湿一点，不要太焦，但其间浓淡渴笔亦不可少，它同湿而重的浓墨点可以形成对比，显得丰富有变化。在枝叶大体点完之后，有些浓重处可乘湿用淡墨或清水仍用点法冲破一下，使墨色更趋滋润。树叶的茂密并不决定于点的多少，而是靠以上所述的各种对比和变化的手法表现出来，使观众可以感觉到。

画中小树可以先点叶后画枝干。在表现一丛树木的时候，主要的树木确定之后，其它的衬贴小树都要服从于主要的树木，注意其间的宾主关系，要有顾盼。

　　图三，先用赭墨色勾染树干，待干后便可用汁绿、墨青色积染树叶，用色宜浓重些。树梢的外型可以用颜色结边的方法处理。染树叶的颜色不只是染在点过的树叶上，可以染到未点的地方，把树染成一丛，将原来联系不很紧密的树用颜色连起来，形成一丛树的感觉，这就是染色的艺术手段。

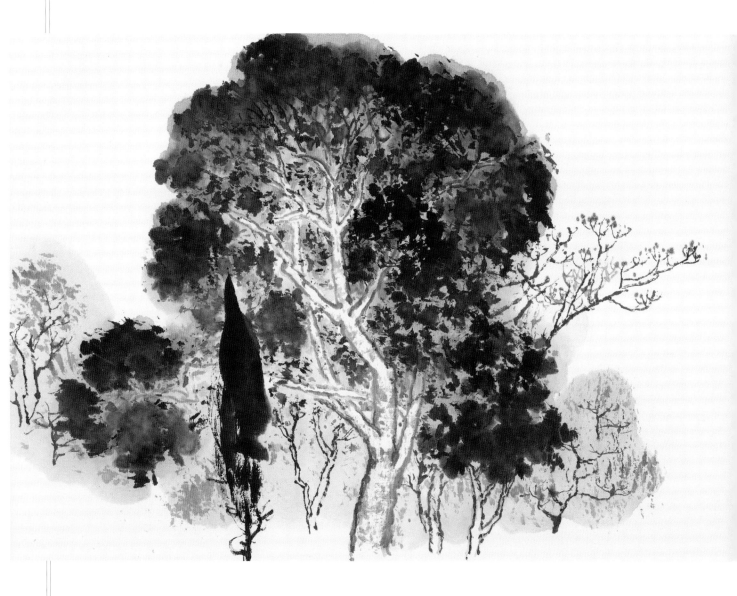

　　图四，背景远山的画法比较特殊。先用大笔淡墨连点带皴地描画出山的大势，之后，用干染法点染，随蘸随染，杂草丛树部分多用青绿色，山体露石部分可加赭石色，色泽浓淡根据需要来定，从干染到湿，大体染上颜色之后，山中云气可用清水接湿，局部用湿染法接上，一气呵成，方觉浑然一体。这里要注意的是山的外型轮廓，这并不是落墨时画定的，而是靠较重的颜色在宣纸上结边形成的，有时需要在颜色中多加一点胶水，以利结边的形成。

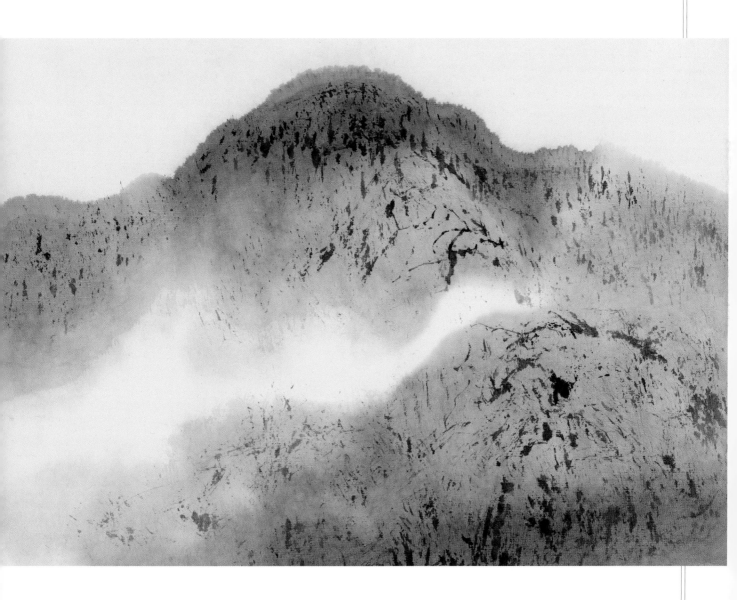

二 苗家住高山

亚明1977年湖南写生作品。

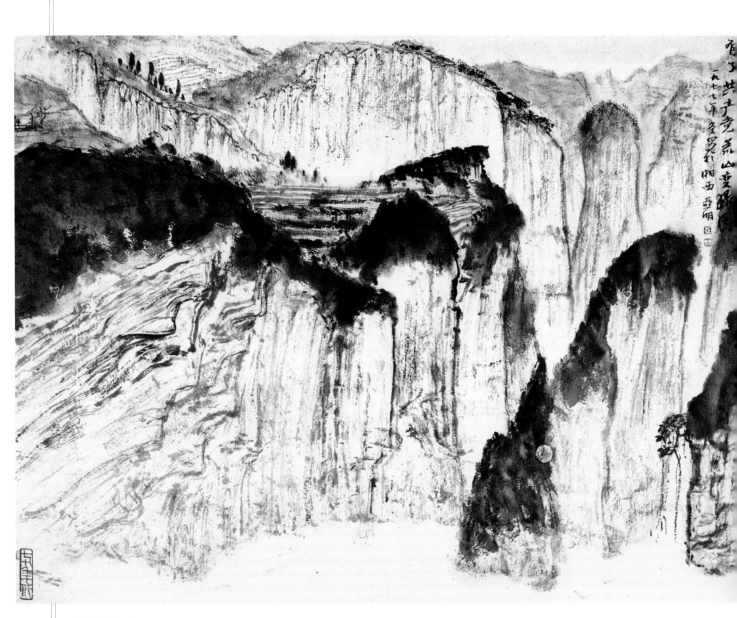

苗家住高山　亚明

图一，用大笔蘸较浓的墨画山顶杂树丛，意象而已，笔墨淡渴时顺势画出山体，连皴带擦，落笔果断而飞动，强调顿挫节奏，一气画完全图布阵，将干未干之时用硬毫小笔收拾，如图中前面的山峰都是收拾过后的结果，后面的山峰是第一层落墨后尚未收拾的情况，注意比较，体察收拾与未收拾的不同。

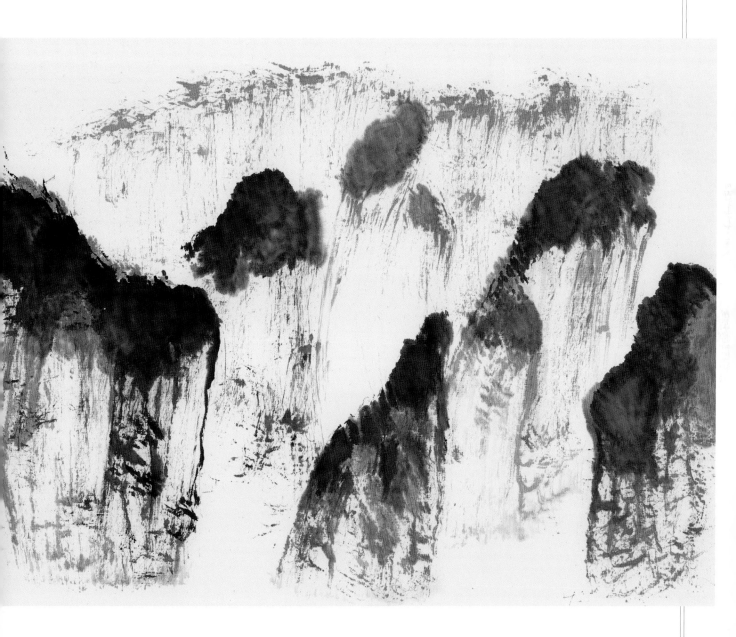

图二，是用大笔铺陈，顺势勾画山体的特写
图。山顶泼墨部分用点的手法加皴，山体用有节奏
的顿挫皴擦来勾画。

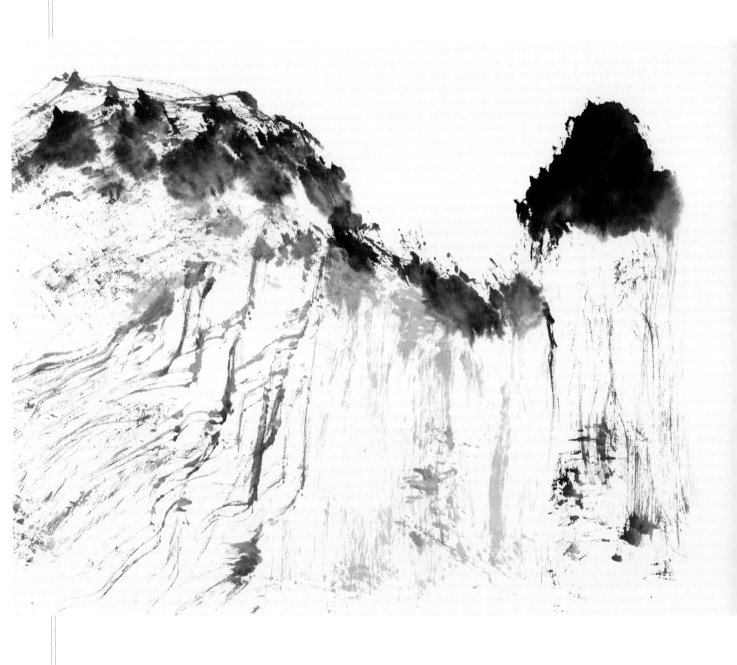

　　图三，在大笔铺陈之后，用硬毫小笔勾皴收
拾，一如前法。干后用有浓淡的赭墨色分染山体，
山顶染以较浓的墨青色，形成山体与山顶两个较强
烈对比的面。

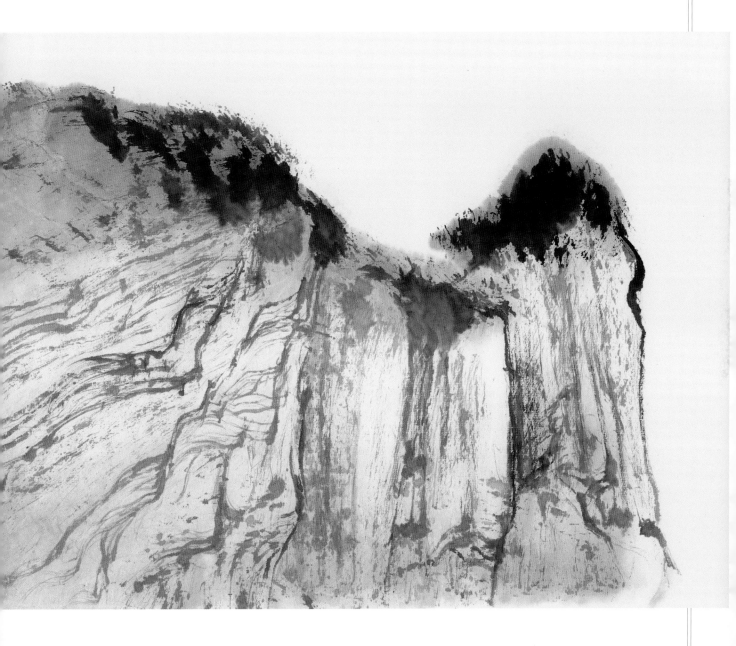

图四，用更加浓重的墨绿色点染山顶，山体部分若觉不足时可以再染。因为染色浓重，这时笔触和色感很要紧，要注意笔触，要预测重色干了之后的效果。因为重色染在宣纸上，未干之时，似乎又深又重，糊成一片，但只要把握住这两点，干了之后便会觉着所染之色浓重而透明，浑厚而又丰富。最后，在所画山体部分用较浓重的赭石或赭墨色复线勾皴，与山顶重色呼应，同时亦加强了山石的体积感。

"苗家住高山"一图基本上是用这样的方法画成的。以上所述是亚明一个时期画山石的主要手法。

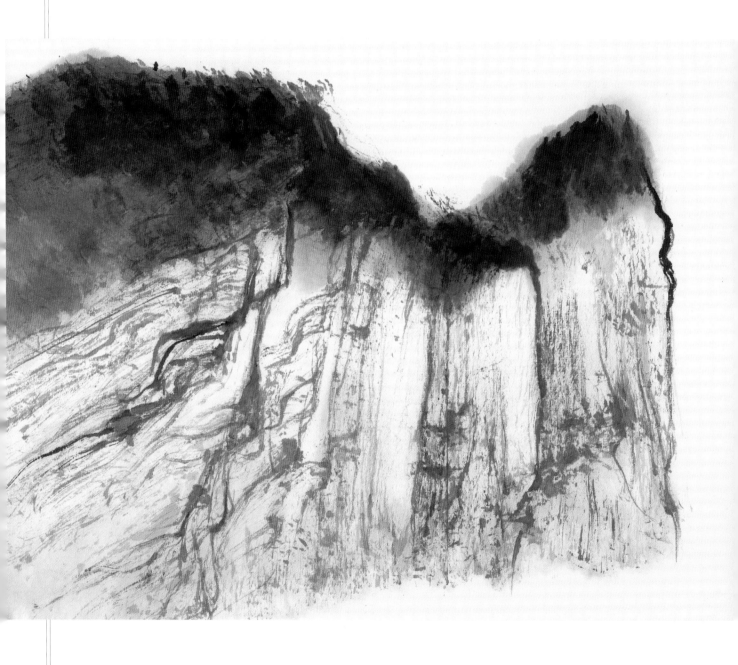

三　山高路险

亚明1977年湖南写生作品。

此图画面纵深而又不失"高远"。近景的田埂落笔虚渺，属虚画范畴。中景右边的一座大山用大笔挥洒，行笔奔放，笔迹粗犷但又很精致。

愈向远画，刻画愈细致，远处的山景反而画得比近处的山更细致精致，可谓一反常规，画面很别致，虽是写生作品但却匠心独具。

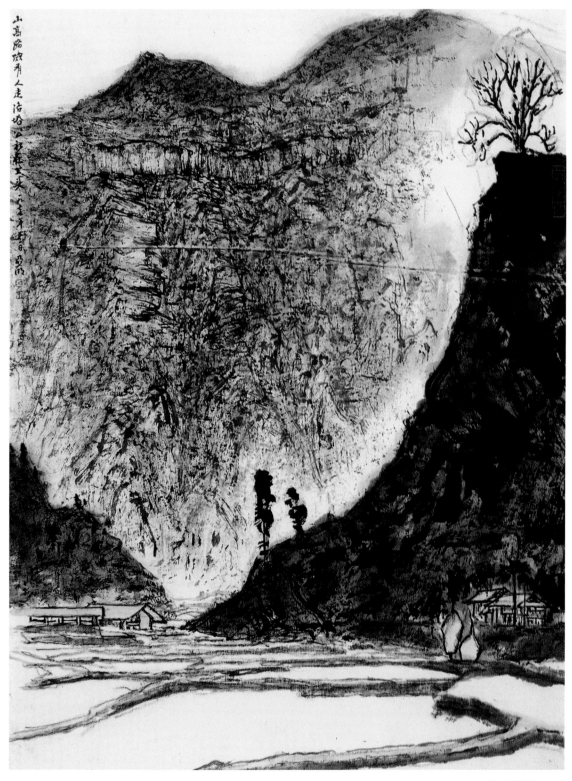

山高路险　亚明

　　图一，用阔笔散锋铺出山石的大势。画时要蘸"生墨"，即调得不太匀的墨，从山顶向下一气铺开，似勾，似皴，似染，行笔时要不断调整笔锋，巧妙地利用散锋笔转折的变化，注意结构，不要画得糊成一片，要给进一步刻画留有余地。用同样的方法画较远一层的山，此时笔上所蘸之墨可能已自然淡化，若仍然很浓，可以略微调淡一些。

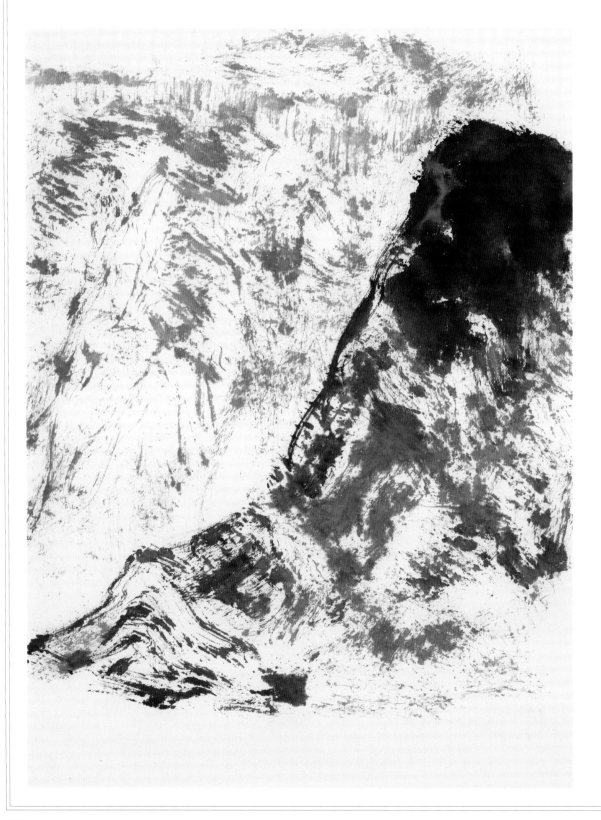

图二，在第一层墨将干未干之际，用小笔仔细地按大势勾皴，分出山石块面，皴笔要与第一层墨协调。若两层墨色不合，可在墨迹未干之前再用大笔皴擦，以求统一。这时山石的块面结构已经很明显了，顺势画上小树。用赭墨色(这里墨多色少，略有一点赭石感即可)小心地分染近处的山岩。开始一遍近乎平涂，接着可乘湿加染或干后再染，进一步分染出山石的块面来，一次不行可染多次。为使色彩更加丰富，在赭墨色染的山石干了之后，再用墨青色分染山石一遍，小树亦用墨青色染。所谓分染是区别于平涂的，需要着色处染色，不需要着色处完全不染或乘染色未干时用清水接一接。

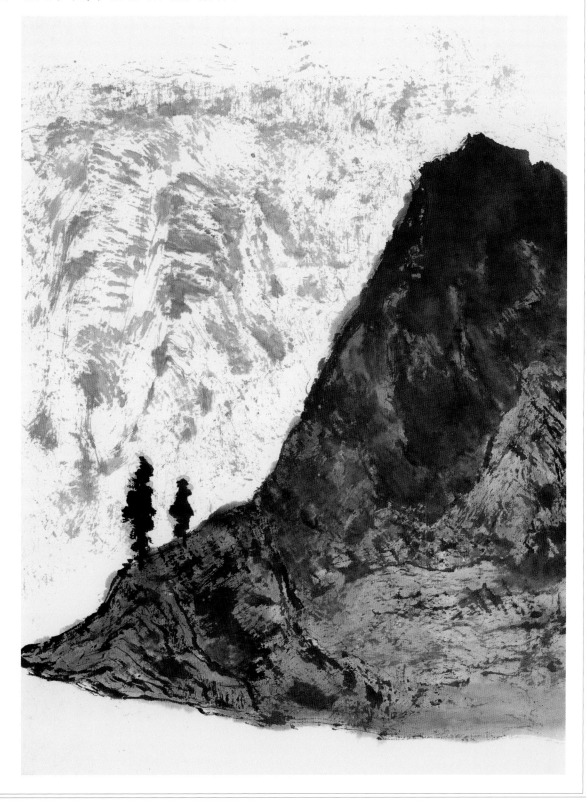

图三，因为此图愈是远处的山刻画得愈细致，所以特将远山作一特写。用大笔第一遍铺画远山的时候是必须注意在豪放中见精致，特别是山石的结构，大笔铺完，山石的结构已经较明显了。

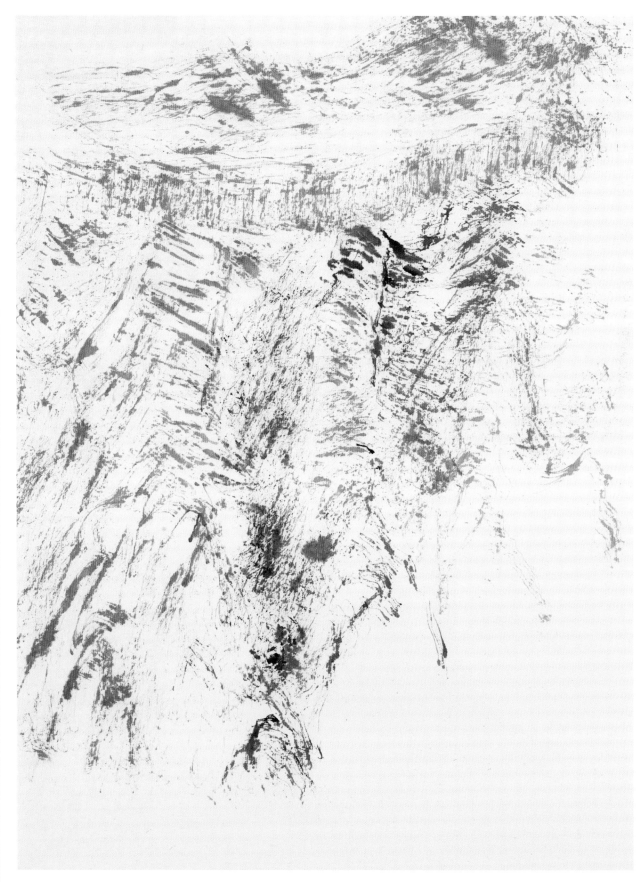

图四，在第一层墨迹上小心"收拾"，宜用小笔，对山石作详尽的刻画，要刻画得深入细致，但不要失之于琐碎，见好便收，线要画得毛一点。落墨之后，染色一如前法。

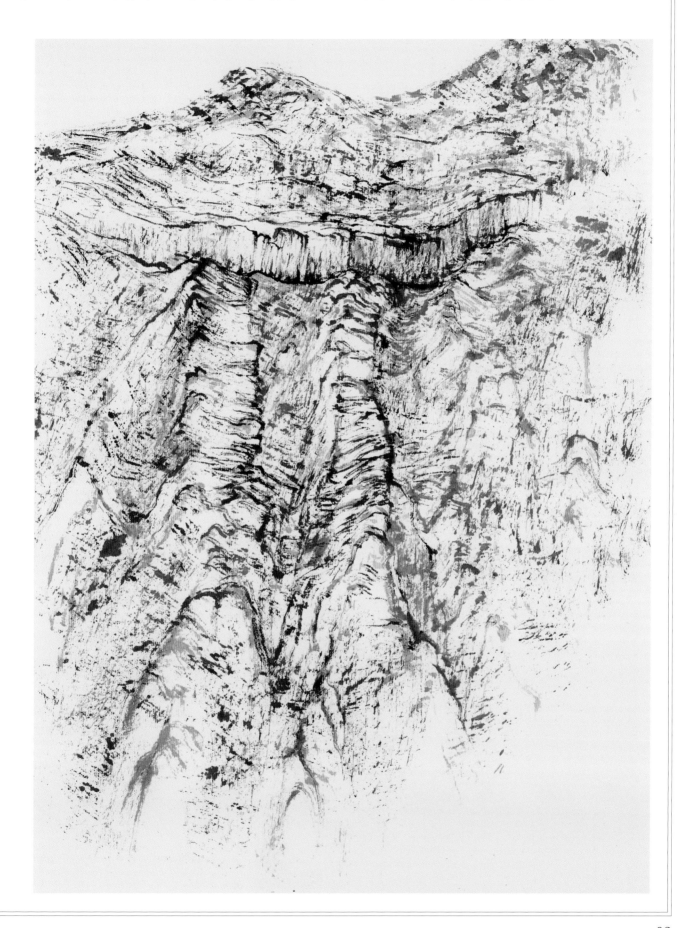

四　德赫特拉山口

此图为亚明七十年代后期的代表作品之一。虽是巴基斯坦风情写生作品，但创作意识很强。原作四尺整幅，对比强烈，笔墨酣畅而老辣，奔放中见严谨，收放恰到好处。这里就其中山石画法作一剖析。

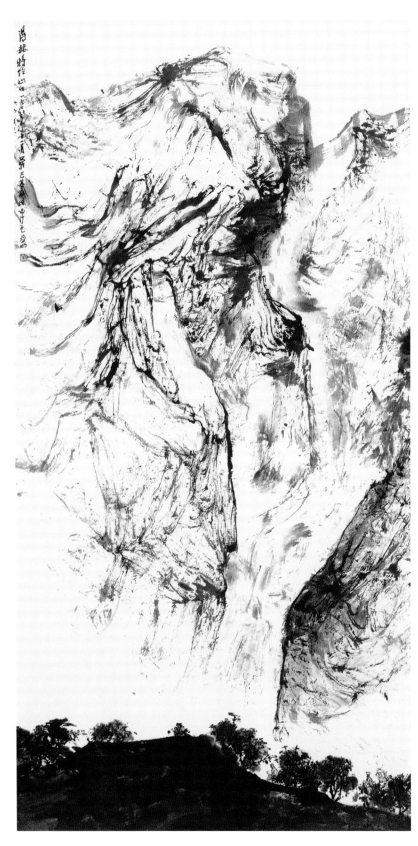

德赫特拉山口

亚明

　　图一，先用大笔蘸淡墨连勾带皴一气画出
山石的大势，落笔要"狠"，即要果断，不拘小
节，画得毛一些，给进一步加工留有余地。

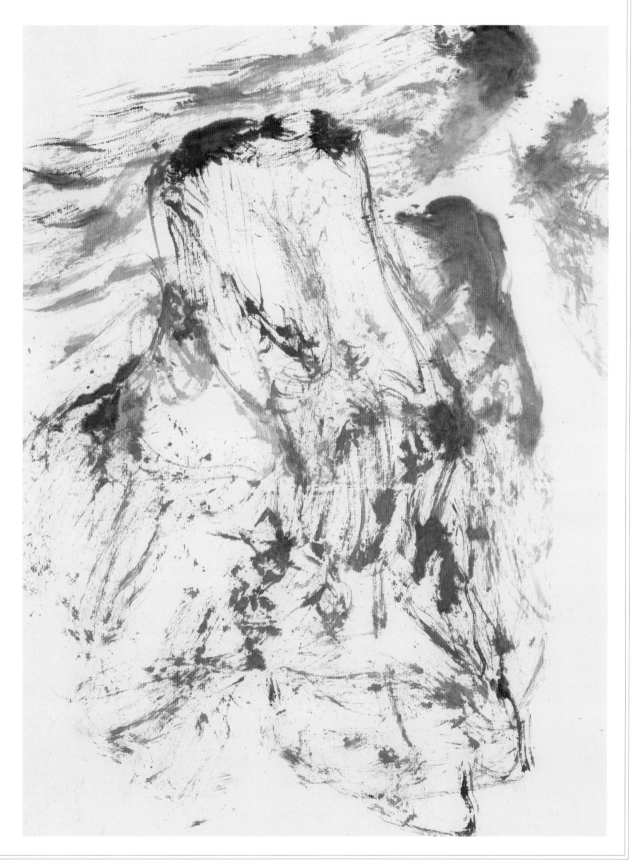

图二，在第一层山石大势的基础上，不等全干，即可进行第二层加工。用较小的硬毫笔顺势进一步刻画山石的结构，此时以勾线为主，明确山石各块面之间的关系。这个过程很重要，不要刻画得过分，关键之处只是几笔便可奏效。必要的地方亦可以反复画，甚至再用大笔皴擦几下接着再画，直到满意为止。何为满意，至少要使第二层刻画与第一层所画的大势一致，不要两次刻画脱节，不要破坏了第一层的大势。

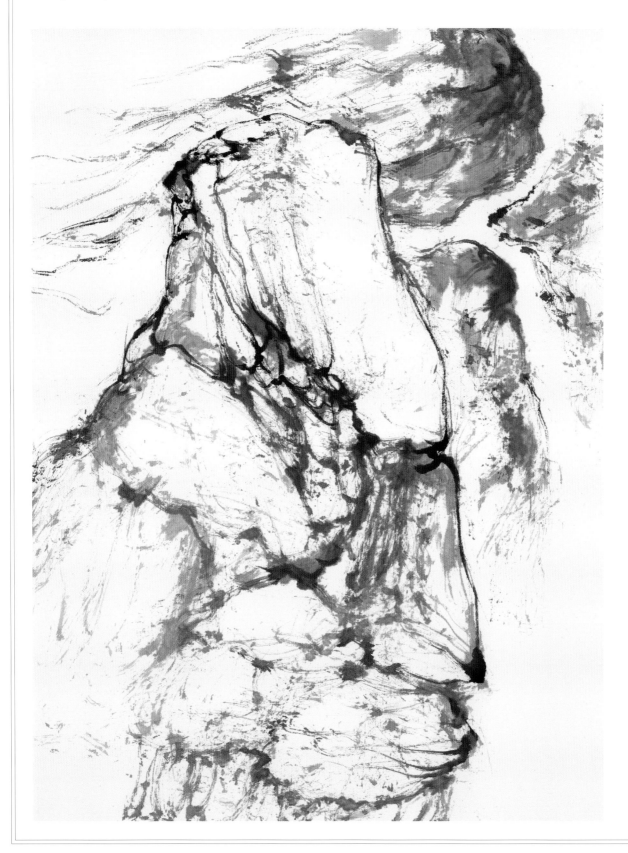

图三，用有浓淡变化的赭石色渲染，染出山石的阴阳凹凸。注意染时用干染法，可见些笔触。中国画表现山石的阴阳凹凸并不象西洋画那样要服从于一个统一的光源，它有很强的意象性，它很注重"随类敷色"，注重同一色彩的浓淡变化。

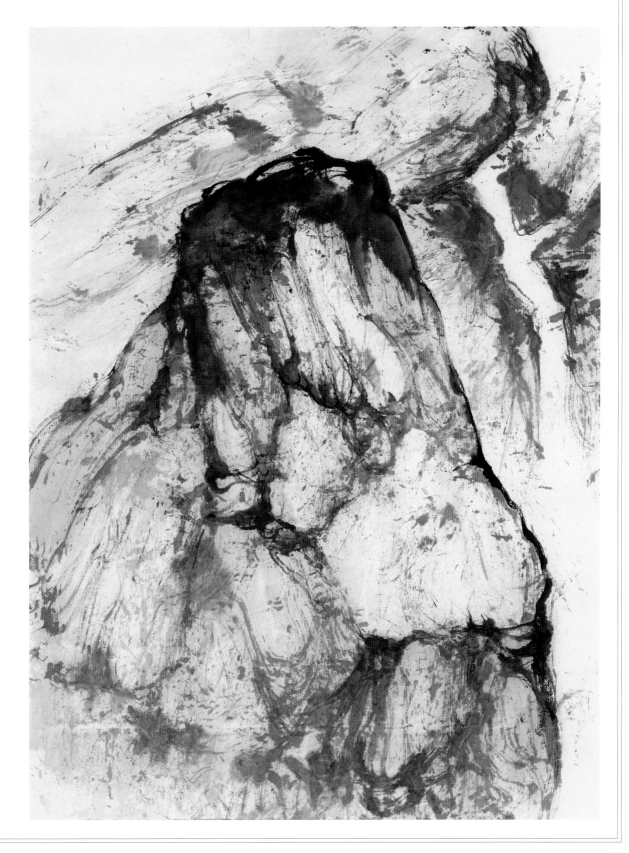

图四，待所染的赭石色干了之后，再用较浓重的赭石勾皴，或者叫做"复线"。这一遍勾皴不是全面的，而是有重点的，不是在以前墨线的基础上重复，而是似经意似不经意，若即若离地复勾复皴。这一道勾皴可以使画面更觉浑厚，色彩更觉丰富，使画面更"醒"。注意，赭石中有时也常调入一点淡墨色进行勾皴。

这里所讲的是一个大致的过程，除第一步一般不重复使用外，其余各步骤常常是可以重复使用的，以画面的需要而定。这是一个基本的方法。

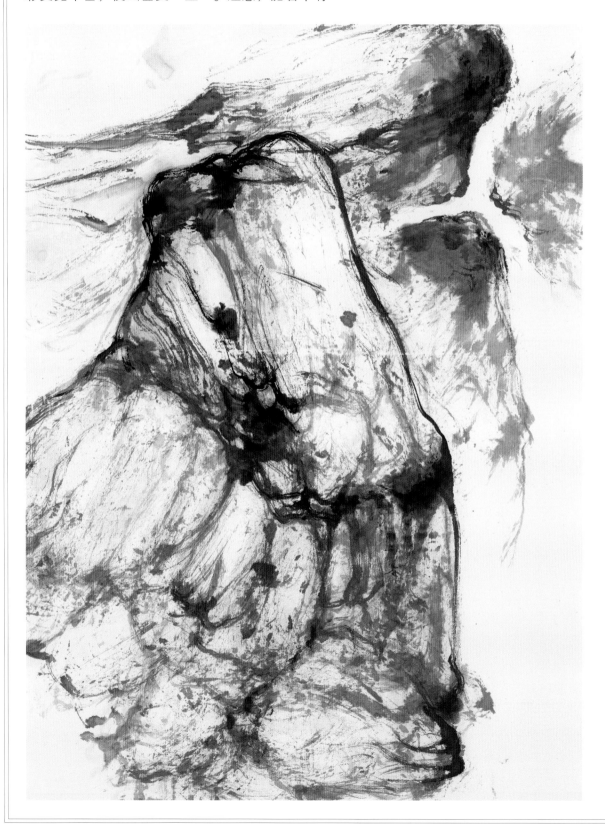

金陵名家山水画技法解析

宋文治

宋文治，江苏省太仓县人。江苏国画院著名山水画家。

宋文治的山水画在"四王"的基础上，又受到朱屺瞻、傅抱石、钱松岩、李可染的影响，反映出转益多师的特点。从画家的个性特点上来看，宋文治属于亦步亦趋的儒者，规矩法度不仅反映在他的画面中，也表现在他其曲中规的品性中。因此，他的绘画发展是一个渐变的过程。他的画内敛而不事张狂，具有传统文人画的从容雅逸的品格，也反映了发展过程中的传统方式。他一生的艺术活动几乎贯穿20世纪中国山水画变革发展的全过程，为当代中国山水画的发展做出了重要贡献。其作品清新苍润，劲练而无霸悍，文雅而不纤弱。

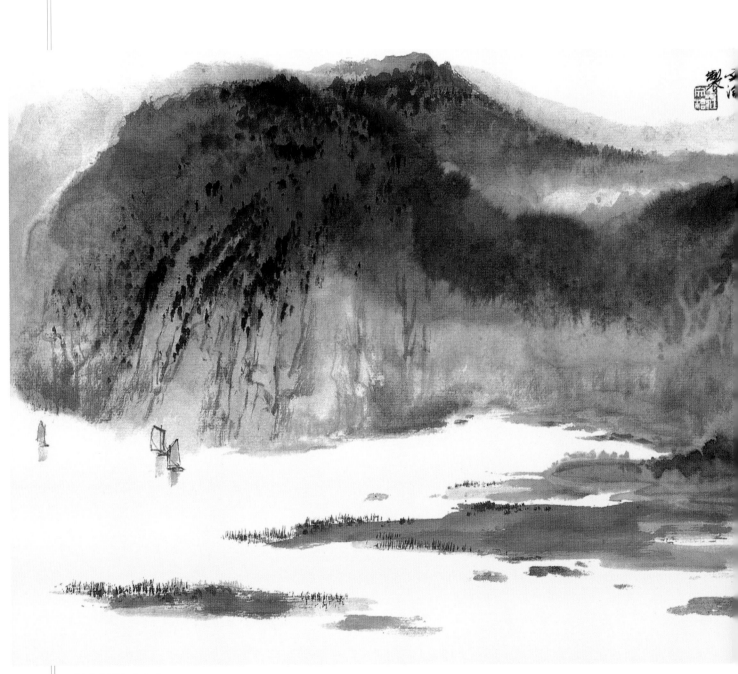

闽水轻泛 宋文治

宋文治山水画临摹示范

一 闽水轻泛

宋文治作画喜用狼毫小笔. 如北京产的"加制山水"之类，偶用大笔铺底，亦常为硬毫或兼毫。由近及远，从下向上，"中心开花"，即由中心向四周画，拼搭勾连的传统画法是宋文治作画的常用手法。

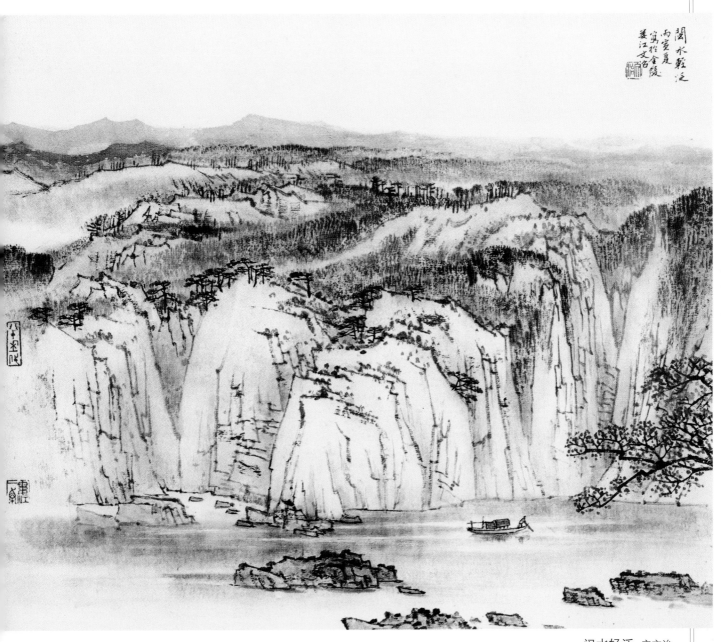

闽水轻泛 宋文治

如图一那样连勾带擦画出山石的结构，勾皴不分，勾即是皴，似披麻，似折带，不必讲究，要注意的只是勾线的疏密松紧和所勾线条的规律性、装饰性。L型、H型和U型是宋文治画山石时的主要结构线条，其长短、转折和顿挫节奏分明，装饰趣味很强。

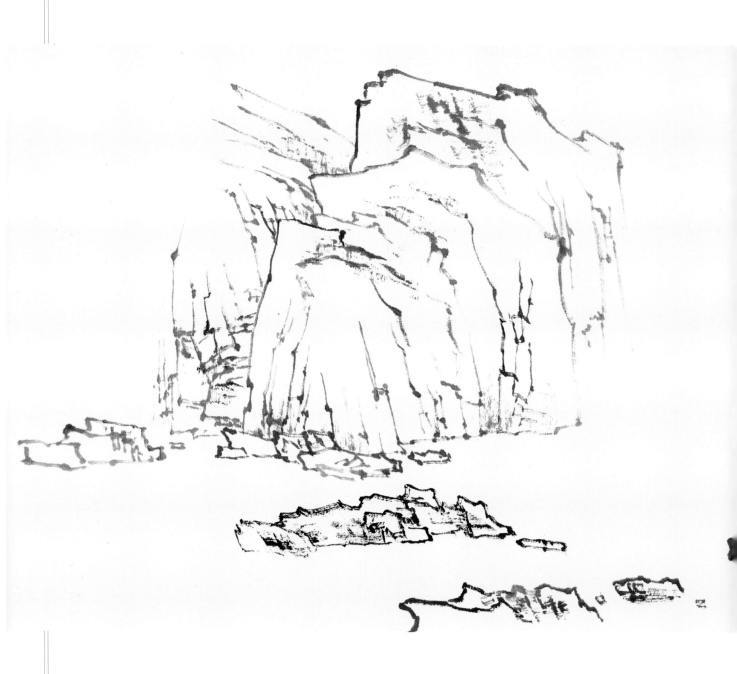

图二，用卧笔竖点表现山石上的丛树杂草，
同时起到了山石与山石之间的连接作用，使其富
于变化，加强了黑白对比和山石的层次。

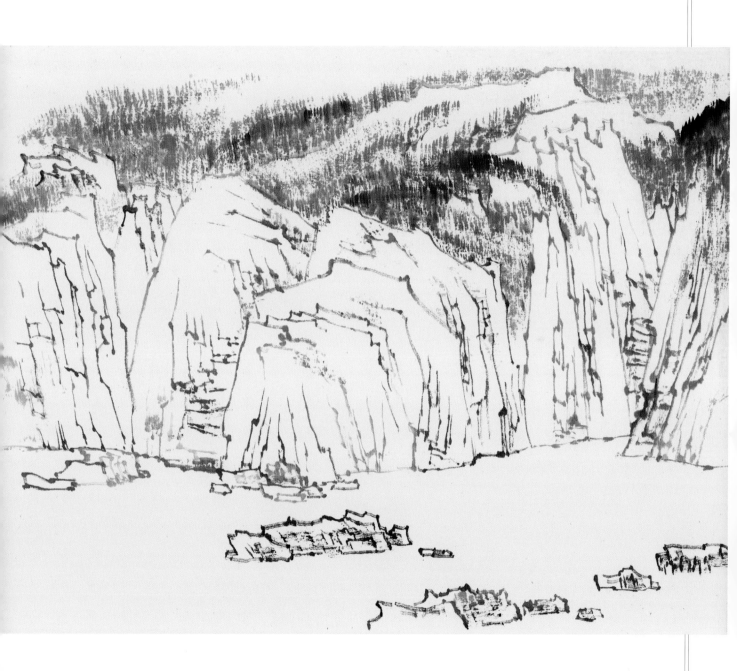

图三，在染色之前先用淡墨烘染山唇和水面，加强山石的体积感，定下画面的基本层次。

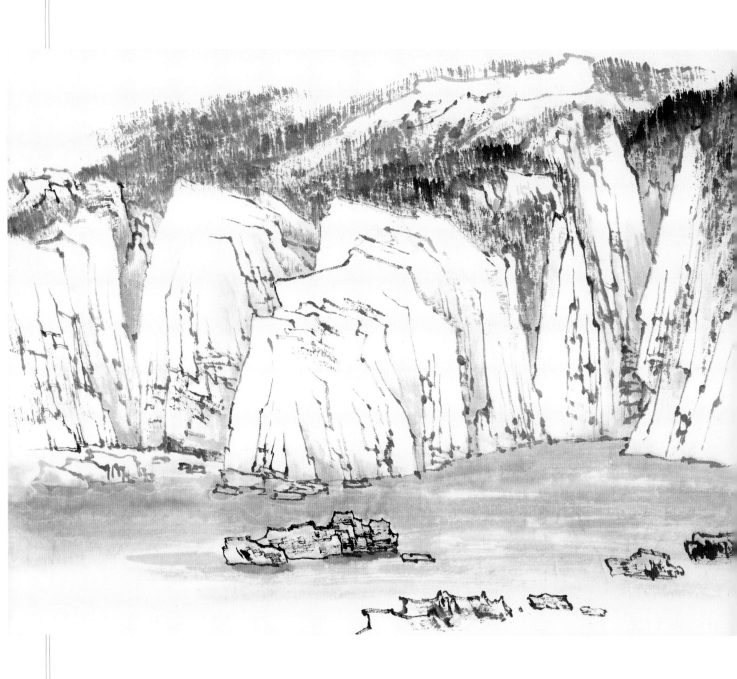

图四，用赭石有浓淡地渲染山石。山石背阴处可加染少许墨青色。丛树杂草亦以墨青色染之，注意色彩的细微变化，从干染法过渡到湿染法。

待基本色调染完之后，还可以用较重的色彩勾提部分轮廓线。勾提的线条与原有的墨线若出若入，并不完全重合，这种方法中国画俗称"复线"，以增加画面层次，增加色彩的变化，使画面更加厚实。

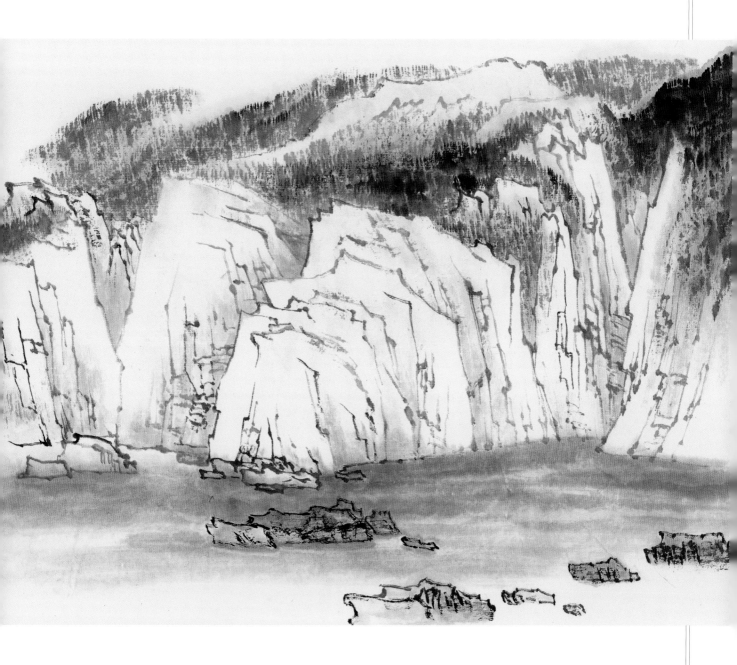

二　峡谷晓云图

高峡耸立，飞瀑流云，意境开阔，气势逼人。

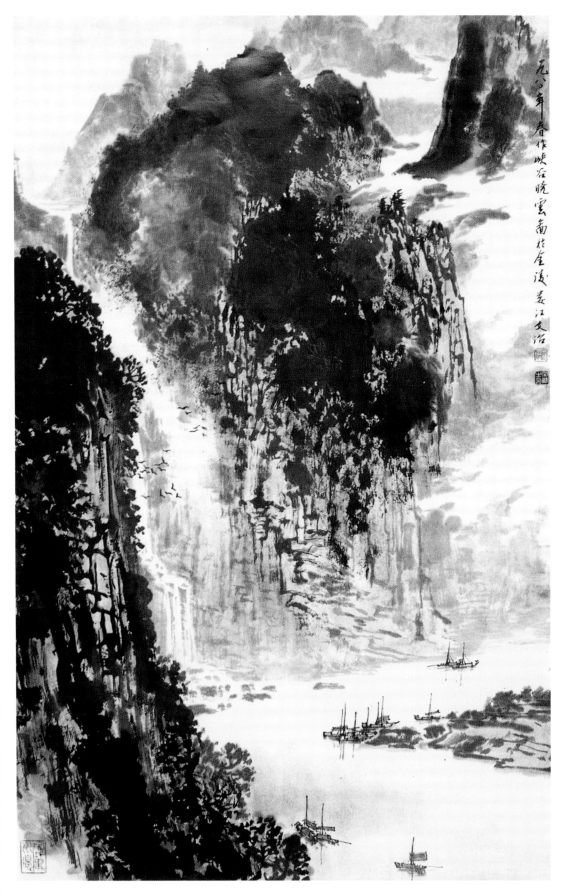

峡谷晓云图

宋文治

图一，此图与"闽水轻泛"图技法相似，只是用笔更加粗犷些。山头是用以线为轨迹的点泼墨而成。这里用墨的浓淡干湿变化很重要，反复练习，提高良好墨感的把握能力是关键。水墨落在宣纸上，湿时似不见浓淡，干后则浓淡干湿尽在其中。此图石纹亦多是L形、H形和U形的结构线条组成。行笔时笔锋常扁平如刀状，侧锋画下去。

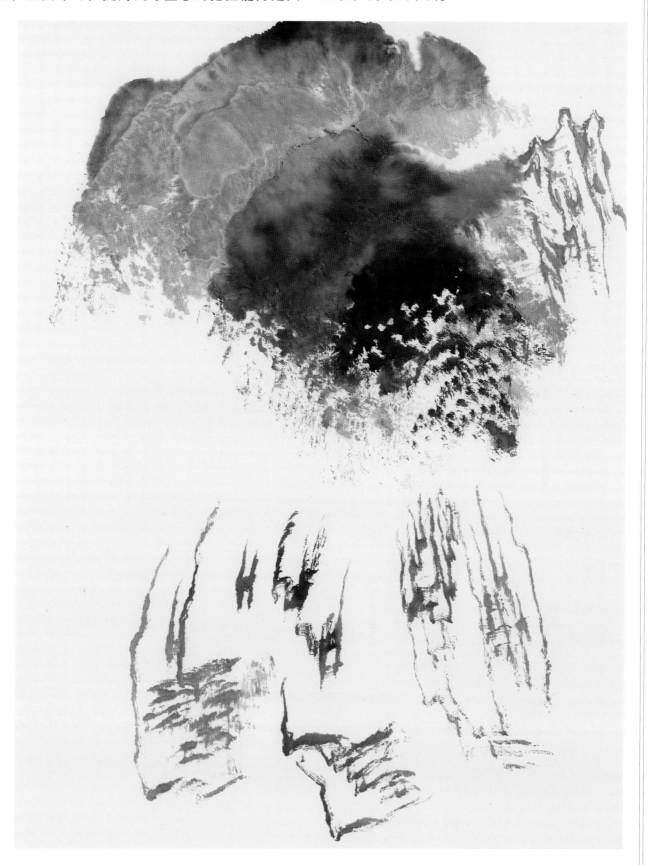

图二，从中心开花，先以泼墨法画出近处　　层、第三层山，一气呵成，由下向上叠加。
的山头，接着勾皴石纹。用同样的手法加上第二

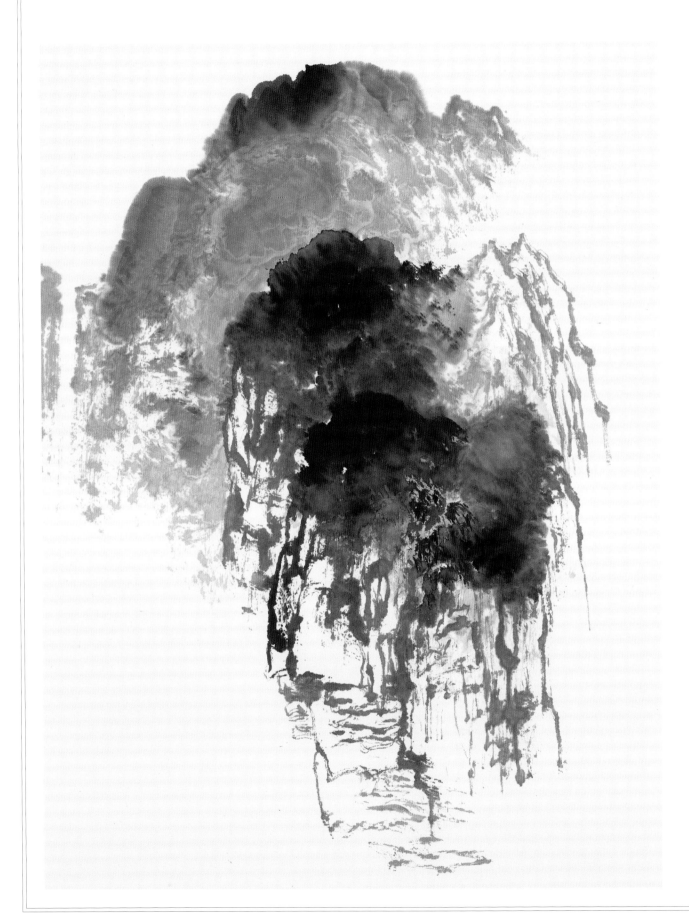

图三，层层叠叠画出全图。注意云水的表现。云水是空出来的，亦是靠山石"挤"出来的。画泉水时留心泉水中的石头，画云气时留意云角的处理，用笔既湿又要毛。用浓淡不同的赭墨色染山石。第一遍色多用干染法更觉明快，亦便于多留笔触，丰富画面。

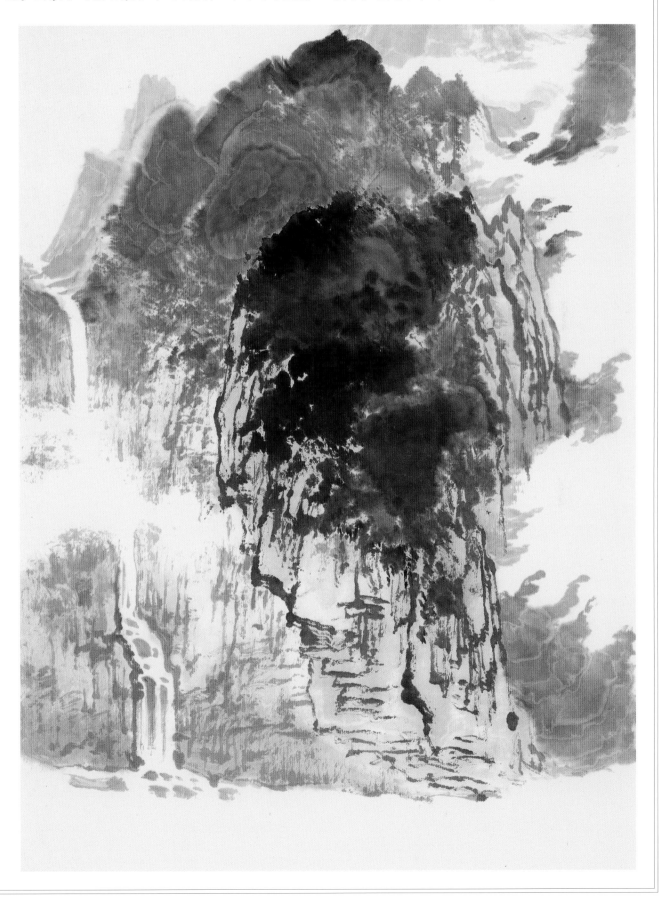

图四，用清水打湿画面，吸去多余的水份使全纸布水均匀，再以墨青和赭墨色根据需要湿染全图，可补干染之不足，产生干染法达不到的效果。

待干，再用颜色勾提，复一复线。

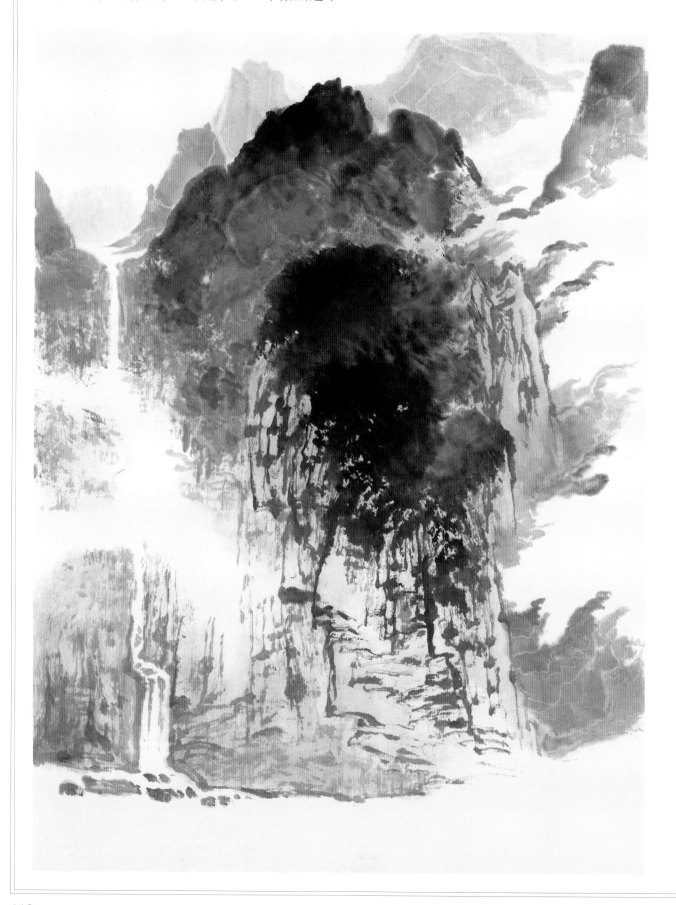

三　江南三月

描绘江南三月，风光明丽动人。

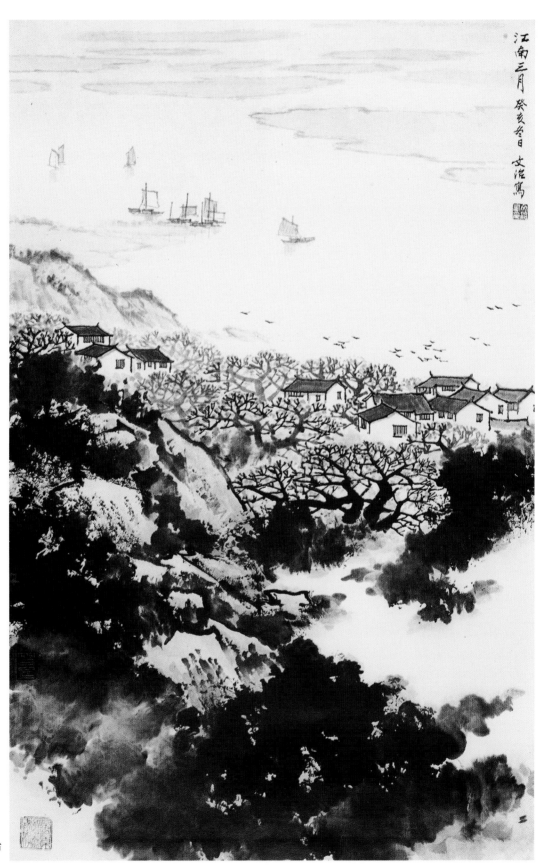

江南三月
宋文治

图一，用泼墨法画杂树，注意留出云气的走向。顺势勾出山石，画上必要的桃李之类象征春天的树木。使墨块和变化不同的线形成对比，仍然是由下向上，从中向外地画。房屋的画法要注意用线挺拔而不失随意。不要把房屋看成是单一的、一间一幢的，而要将它看成是一组，犹如画丛树，单个地挑出来看可能并不美甚至不合理，但总体一组来看却在画面上恰到好处。群鸟的画法也是一样。

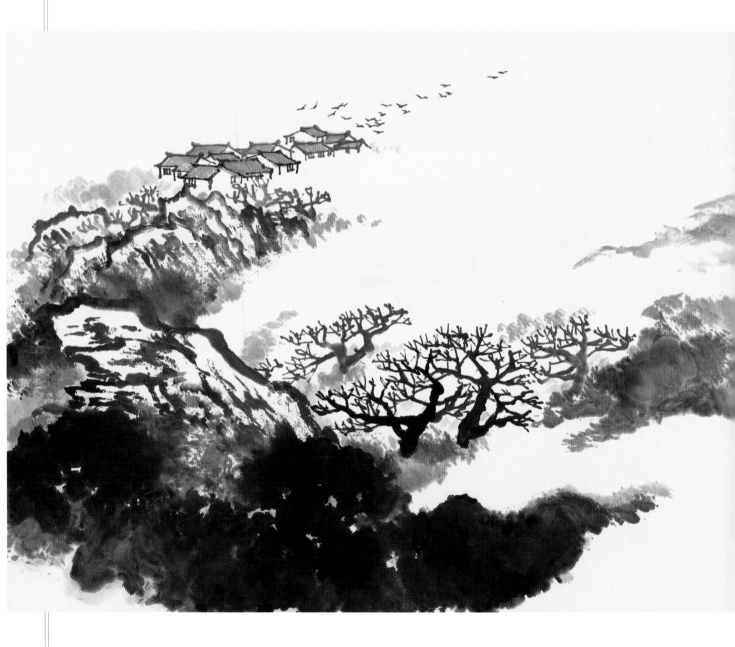

图二，用汁绿染树，赭墨染山石，均用干染
法，注重同类色的细微变化。

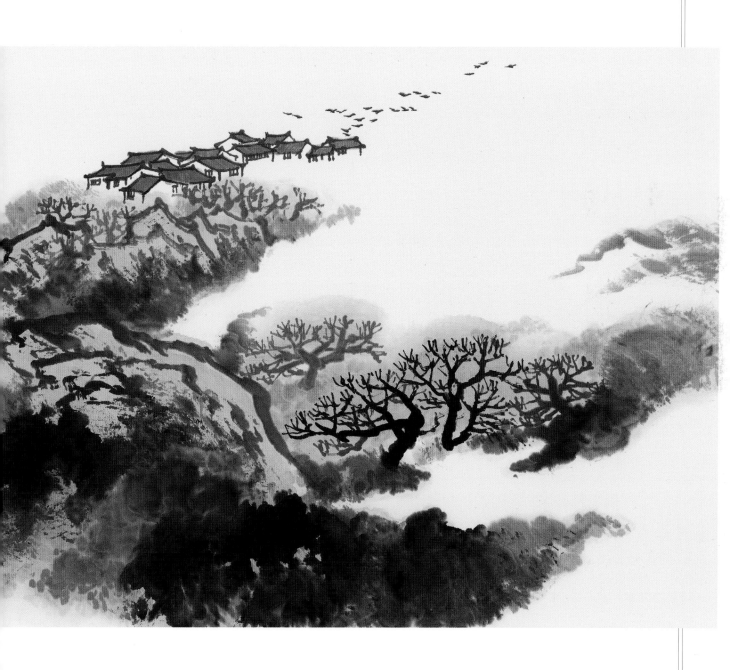

图三，在干染的基础上湿染，进一步加强画面的意境。云气，天空，画面空间感的形成与湿染法有很大的关系。湿染干了之后，再用干画法点提。用较浓的汁绿点叶，赭墨色勾点山石及房屋，使画面空漾之中而不失厚度。

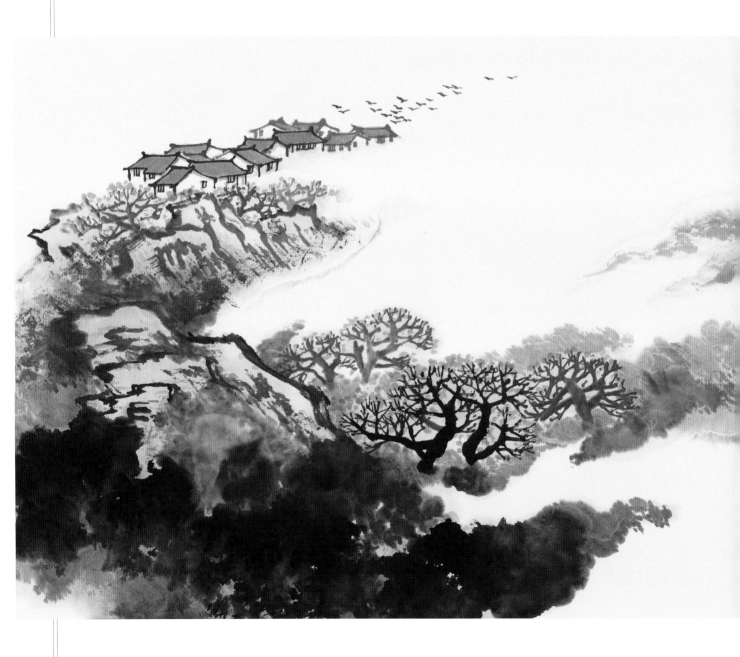

图四，用同样的手法画江南之春，只要在立意和技法上稍作变化，画面便会呈现出另一种景象。

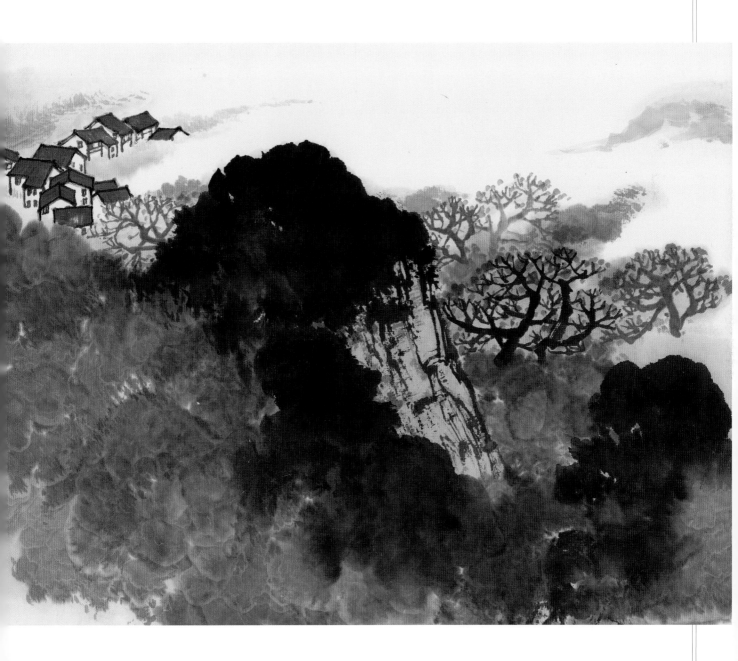

四 云壑飞流图

瀑布飞泻而下，富有动态，近处松树挺立，
全图动静结合，颇见气势。

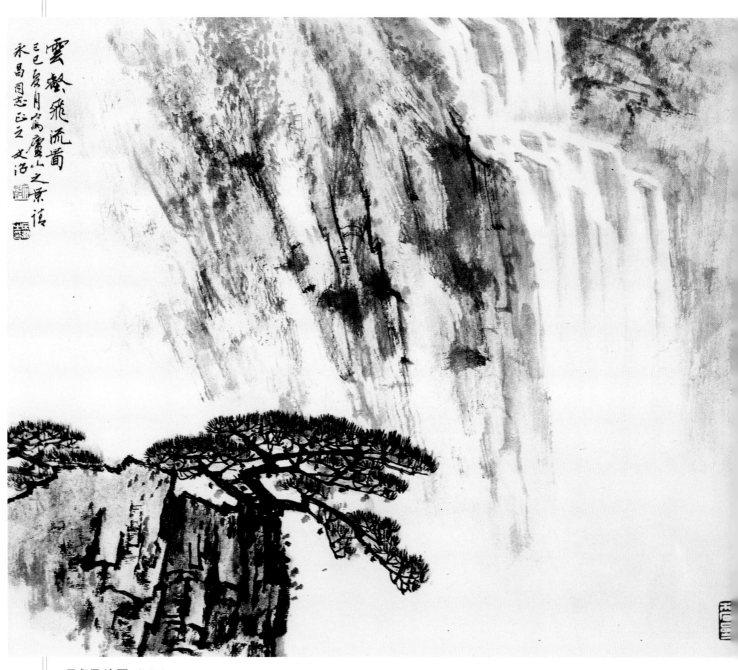

云壑飞流图 宋文治

图一，此图如"闽水轻泛"图一样，都是画在一种日本产的较厚的镜片之上的。左下方的山岩用较硬的小笔侧锋画成，山岩的结构同"闽水轻泛"图相似，只因侧锋用笔，行笔较粗。落笔从"中心开花"，边勾边皴擦，用墨较浓。山岩落墨完毕即可画山岩上的松树。画松树，先勾枝干后点松叶，特别应注意松树枝干的装饰性规律。宋文治松树的特征源于造化，经过艺术加工，又区别于造化，实在是一种"似与不似之间"的艺术形象。勾画枝干时松树的大体姿态已定，加松针时更应特别注意整个松树的外形。似平而不平，高低错落，疏密有致。行笔时要留意各组松针的向心性，同枝干若即若离，从刻意追求中见随意性。近景画完改用大笔画背景的山岩。用墨略淡，似是而非地勾皴出作为背景的山岩，画出泉口位置，行笔要留有余地，为下面进一步加工作好准备。

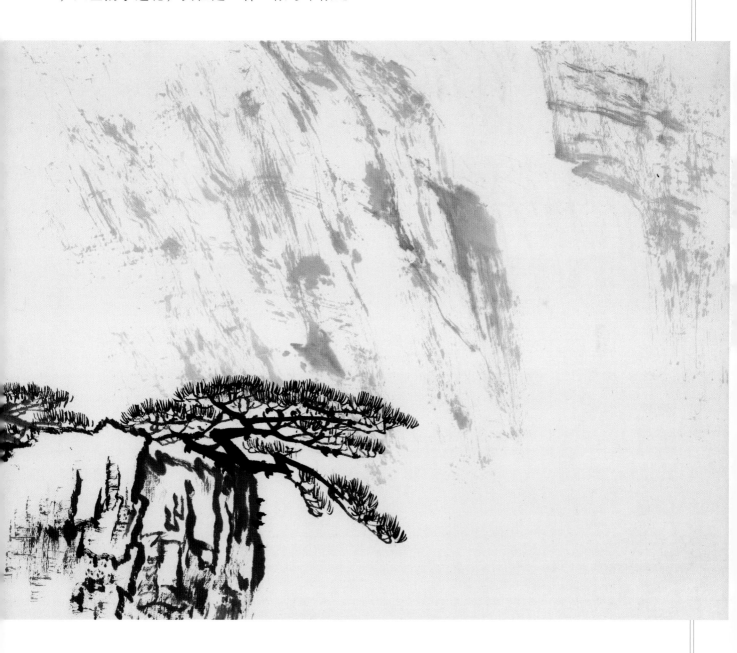

图二，换用小笔细心地画泉口中的石头，这里画石头是为了表现泉水，所以行笔似在画石头，用意却在画泉水。"芥子园"画谱中有勾泉法，用勾线的方法来表现流泉。宋文治的画泉方法变化于传统的勾泉画法，只是将传统画法中的勾线变成了"画石"，画成如线状的长条石，再配以小石块，使所表现的泉水更加真实。

仍用小笔在原来大笔勾皴的山岩背景上顺势勾提，加强山石体积感的表现，使之更加明确。顺手用浓淡略有变化的淡墨染前景的山岩。

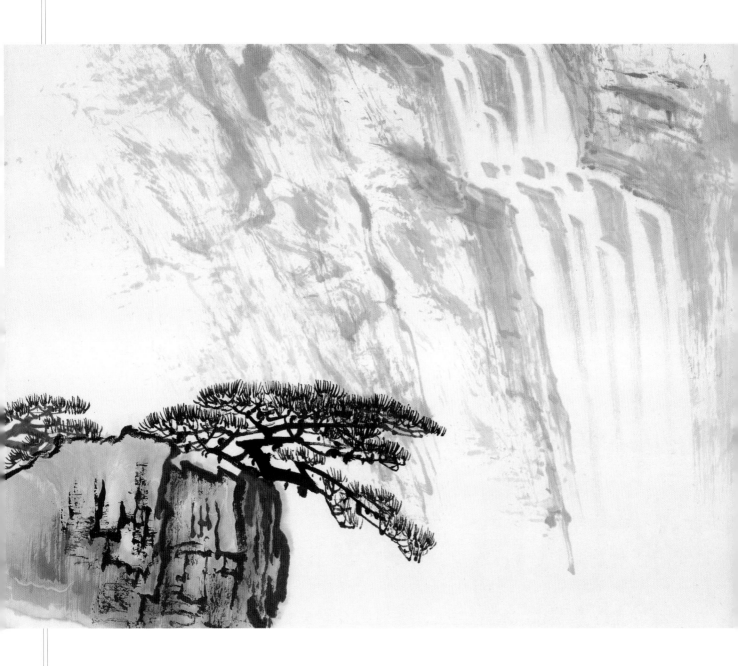

图三，用淡赭墨染背景山岩，山岩暗部可略施墨青色(以墨为主)。染法从干到湿，干染得差不多了可将全纸打湿，小心地加染云角和泉水。

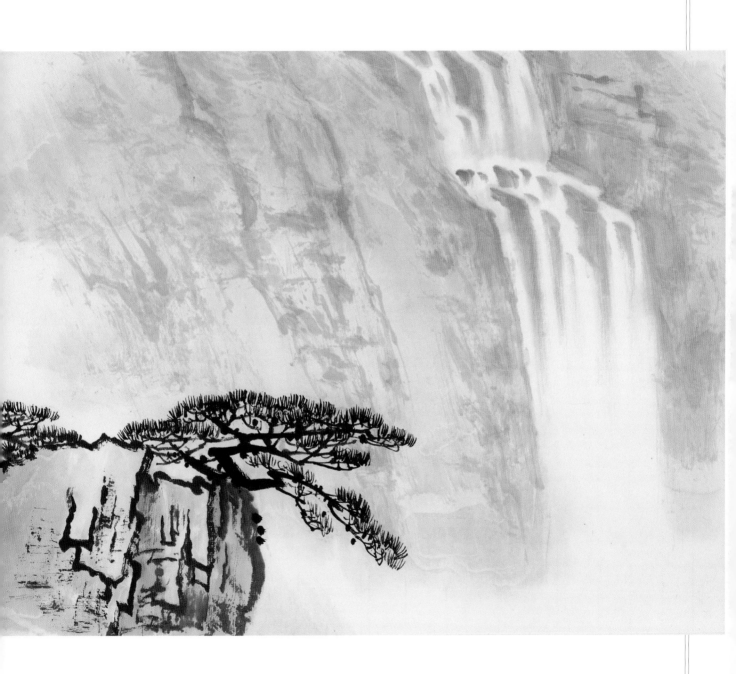

图四，湿染干后，用较浓的汁绿色染松针，及给背景山岩点苔。这里的所谓汁绿色并非花青、藤黄各半调合即成，其中可略加淡墨，甚至赭石等等，水份的多少亦会产生色彩的浓淡差别，总之，要注意同类色的微差变化，使色彩有丰富之感而又色调统一。染一遍不行亦可以染两遍、三遍，干后，再用较重的同类色彩有重点地勾提一下即可。

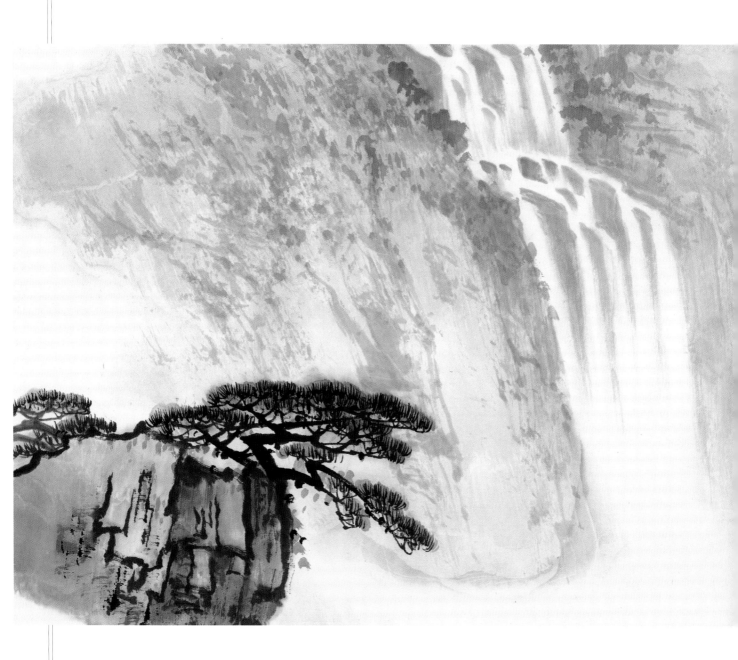

魏紫熙

金陵名家山水画技法解析

魏紫熙，江苏国画院著名山水画家。河南艺术师范学院毕业。1983年加入中国共产党。曾任河南艺术师范学校教师、河南大学讲师。建国后，历任江苏省国画院画师、徐州市国画院名誉院长、中国美协第三届理事。有《魏紫熙画集》。数十年来一直从事美术教育和绘画创作工作。1957年同傅抱石等人筹建江苏省国画院。他参与组织并参加了著名的两万三千里写生，成为新金陵画派的主要代表人物之一。

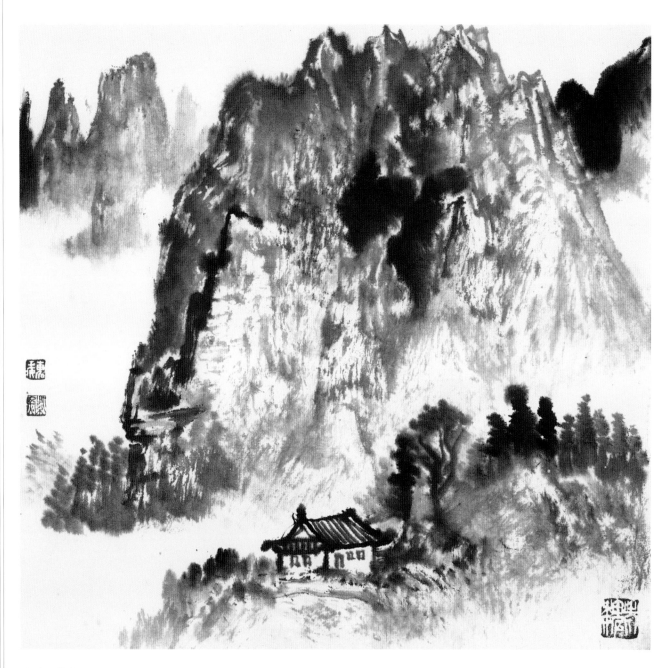

山水　魏紫熙

魏紫熙山水画笔法解析

图1，"颤笔"亦称"战笔"。无论笔锋中、侧、逆、散，运笔时手腕震颤，握笔时紧时松，笔毫对纸的压力亦随手腕震颤而时大时小，笔毫所含之水墨亦会时多时少地随着笔之震颤不均匀地切入纸中。图中最左边的一笔是以"侧散锋笔法"从上而下，先重后轻震颤而下，笔随运随提，同时运指捻笔(用手指转动笔杆)，缓缓运行，沉着收笔。此间运笔之"缓"是笔墨沉着厚重的关键。第二笔方法与第一笔略相似，但逆锋的成分较明显，由下而上运笔，与第一笔由上而下的拖笔手法不同。最右边的两笔为侧散锋逆推笔法。"推笔法"是魏紫熙笔法中的一大重要特征。推笔法多逆笔而行。注意："逆笔"与"逆锋"在这里并不是同一个概念。笔可"逆行"，但可以是中锋、侧锋、散锋，也可以是逆锋。也就是说，我们将行笔的方向由下而上的或从右往左的称为逆笔。反之，则称为顺笔。顺笔亦可以是中锋、侧锋、散锋或逆锋。此外，推笔法中震颤顿挫十分明显。节奏感亦很重要，左边两笔的节奏与右边两笔的节奏明显不同。

图1中所画之"线"因为运笔时压力较强，行笔缓涩，且线粗而短，故似线非线，某种程度上颇有一块"面"的感觉，似一块墨迹，一块墨色肌理。用同样的手法，只是行笔时压力较轻，注意提笔，则可以画出如图2中左边的那样一组线条，线的意味较明显。图2右边一大片墨迹看似纷乱实则法度严谨，皆以推笔法自下而上，逆笔而行，笔笔相接，转折变化，疏密相间画成。"侧散锋推笔法"笔锋可随机变幻，时见中锋，逆锋，均在运笔时指腕灵动调节的一霎那间产生。实是一笔之中，万般变化。山石结构在意念之中，到处逢

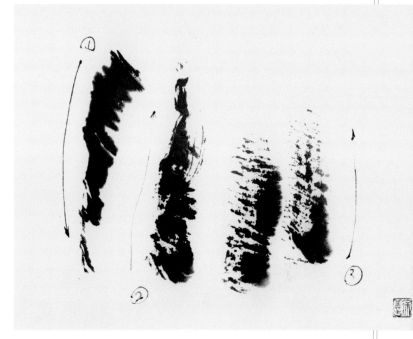

图1

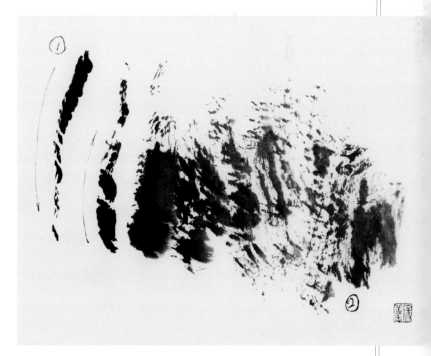

图2

缘，似乎又出法理之外，自然生发。

图3中之①和②部分，分别为侧散锋向上向下逆推而成，行笔极短，非线非面，一块小墨迹，却似一大"点"。综上所述，侧散锋之点、之线、之面，实际上形成了一种"皴法"，是点、线、面综合交织为一体的一种新型的皴法，是勾、皴、点的结合，有时甚至能包含"染"的意味。中国山水画中的创举"皴法"，据传有数十种之多，什么三大系列，五大系列的不同分类，其实无外乎"点皴""线皴""面皴"三

类。"侧散锋推笔法"集众皴于一笔，实是传统皴法在魏紫熙笔下的进步和发展。图3中右边的一大片墨迹是以侧散锋笔法更加强烈地推拉纵横表现出的皴擦。在此"皴"和"擦"的手段交织在一起，现出了另一番景象。

图4，"无锋笔法"，卧笔纵横，笔腹着纸，或逆笔或顺笔，笔锋略散，着纸不多，所出之线苍毛而劲拔，无落笔收笔之感。线有中锋笔意又具侧锋情趣，笔锋略散而不多着纸，故称无

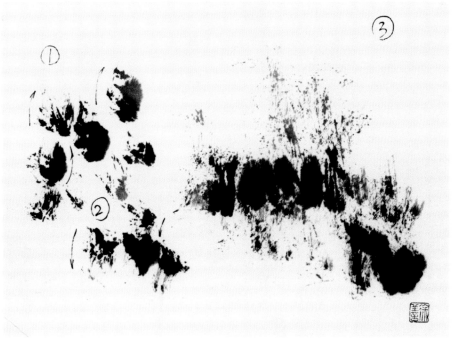

图3

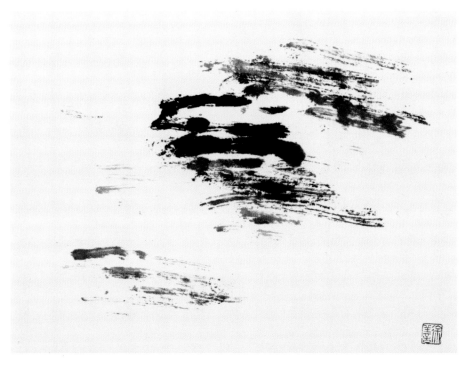

图4

锋笔法。

图5，左上方两组线皴之用笔在侧散锋笔法与无锋笔法之间。右下方之石坡即以此法画成。落笔由里向外，左右推拉，侧锋转折，似披麻似折带，大形铺定随即以笔上余墨蘸水或较淡水墨继续皴染，手法不变。从落笔至收笔，其间蘸水

墨两次即成。

图6，左边一组逆笔中锋所为，以逆锋笔为主，"中心开花法"勾皴拼搭而成。右边一组侧锋逆笔和侧锋顺笔相间而行，亦中心开花之法。"中心开花"并非定法，常用而已，易于造型且觉随意。

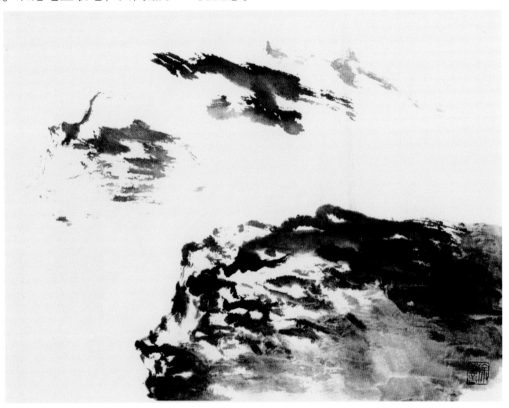

图5

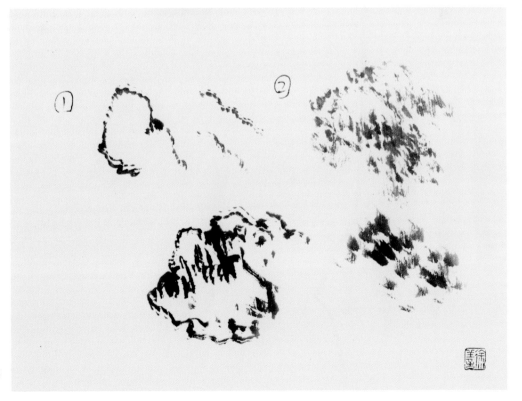

图6

图7，中心开花法造型示意。大笔饱蘸水墨，侧散锋笔法落墨，下笔滞涩，揉按滚动即得①部之状。拧动笔杆，调整侧散锋为侧中锋随形勾皴几笔，即得②部之形。继续以侧散锋推笔法勾皴，顺逆由之，山峰的三个面呈现如③，全过程一笔蘸墨即成。"用墨"主要在"用笔"，此可为一例。

图8，左边之①部为侧锋顺笔和散锋逆笔重叠而成，一湿一渴，一紧一松，互为补充。②侧锋转动，笔锋略散且渐渴，笔锋在画面上操作时调整变换。③以侧散锋笔法上下来回拖拉，不时转动运动中之笔，调整变换笔锋，时立时卧，夹以指腕震颤，枯湿浓淡，一任自由，遂有此石纹肌理效果。无论侧锋落笔还是中锋落笔，随着毛笔之提按，笔杆之转动，指腕之震颤，笔之卧立，笔锋变换几无以道明。散锋可来自"重压"，亦可来自笔杆之"拧动"；散锋即含中锋，中锋如剑则出自笔杆之拧动；卧笔拧动，中锋自出，立笔拧动，众锋变换。其妙之悟，在熟能生巧之中。

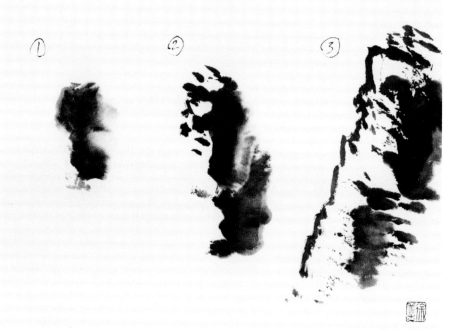

图 7

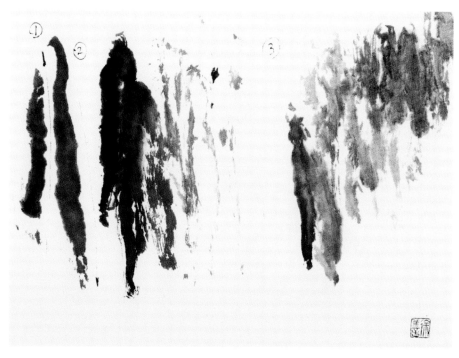

图 8

图9，以图8所示笔法，纵情挥洒，意在笔先，山峦之形可现。随心所欲，山峦之形随意而出。

图10，左边①部所示，以侧散锋笔自下而上，逆笔震颤，缓涩而行，有积点成线之意。笔至顶部，猛转横行，转至右上角拧笔抹下，一波三折，画出一山峰形抛物线。这种"抛物线"是山峰造型的主要线描手法。图②由里往外，疏密相间，或正或斜，勾画出一座山峰。此处多为逆笔顺画之法，如箭头所示。图③与图②笔法相似，笔顺相反，以逆笔逆画法为之，所画之山与逆笔顺画意趣相异。

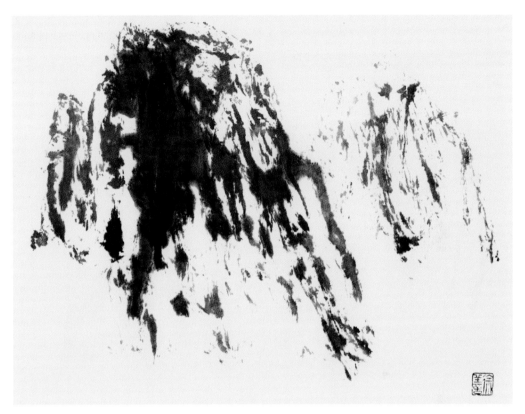

图9

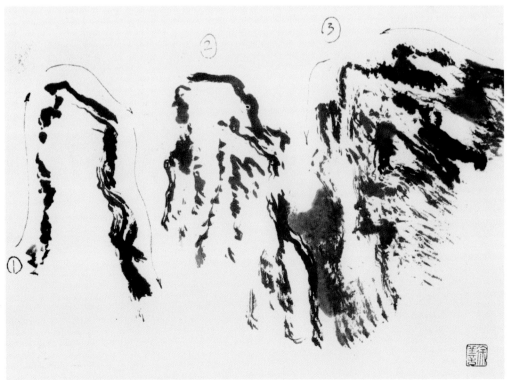

图10

图11，亦逆笔逆画之法，行笔时笔立较直，即笔与画面的夹角角度较大，与图10中之图③不同，前者行笔时笔与画面的夹角角度较小，呈卧笔状。仅此区别，所画之山意趣又不相同，可见笔法之变乃画法之要也。

图12，侧散锋笔泼墨法，与图3之①、之②相似，前者似点而后者为"面"。其实点与面有区别却更有相似之处。点之扩大即为面，面之缩小可视为点。何为点，何为面其间界定均在画人和观者感视之中。在我们的感觉中打"点"、铺"面"手法上可以相同亦可以不同，手中之笔的大小，可令手法之改变；画之载体的大小又可令感觉为之一变。此乃足见画实是视觉之造型艺术。图12中从①至②变化甚殊。①所表示的可以说什么都不是，当然也可说什么都是——只在笔者与观者的想像之中。在①的基础上顺势推拉，皴上几笔，顿觉一山跃然纸上。一笔着纸，一山而成。魏紫熙的侧散锋笔法的神奇表现力可见一斑。

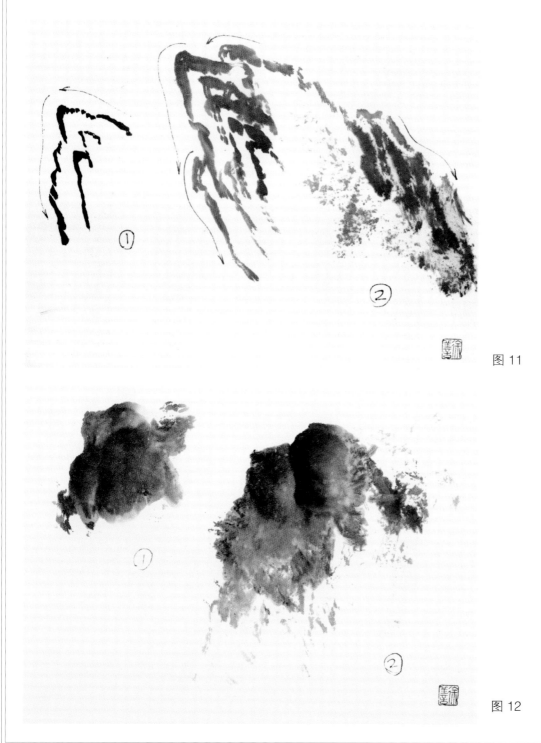

图 11

图 12

图13，侧峰"推""拖"画线时，由于笔杆转动，时觉有中锋笔迹显现，尤其侧锋刃面与行笔方向一致时则中锋更显。此外，若侧锋侧面与行笔方向一致时则散锋笔迹易显。见图中①部。图中②部为卧笔逆锋笔法所作，卧笔角度愈小笔腹着纸愈多，角度变化所留笔迹迥异。图②用笔从左至右逆笔角度由立而卧，所留笔迹几不可辨。作山之巅峰常以此法为之。

中锋、侧锋，逆笔、拖笔，亦或散锋、侧散锋逆行或顺行，握笔皆有两法，一掌心与画纸相向，一掌心与画纸相背。"相向""相背"皆运笔转折需要所至。笔或立或卧，翻滚跌爬，指捻手动，腕转掌翻，收腹屏气，头胸由之，真"笔即是我，我即是笔"，此魏紫熙运笔之神也。魏紫熙山水画笔法源于传统，得益于造化，成于山石之间。

图14，泼墨山头面法。泼墨所造成的一大块水墨迹在山水画中常有一种出奇制胜的感觉，因为泼墨的方法很多，能产生各种奇幻的墨韵，给人留下无穷想象的余地。正因为如此，泼墨使山水画大为增色。图中山头一片水墨，它既体现出山头的造型，又若隐若现地表达出山头上可以有的一切东西，这一切都在观众的联想中产生。山体的形态主要用侧锋勾斫兼以侧散锋推笔法来表现。一般情况下，泼墨常在勾斫之先，墨色未干顺势勾斫捕画山体，但魏紫熙常作反相操作。一张山水画未落笔之前，他已早有腹稿，但他还是用木炭条先勾画出大体的经营位置，先勾皴出山体裸露的部位，然后按事先设计好的部分一笔一笔地从容泼墨，水晕墨彰都在意念之中。

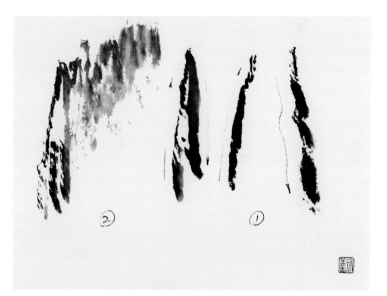

图 13

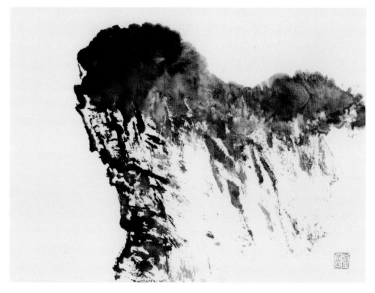

图 14

魏紫熙山水画临摹示范

一　松泉图

此图是一张册页，画虽小但意境纵深，显得并不小。

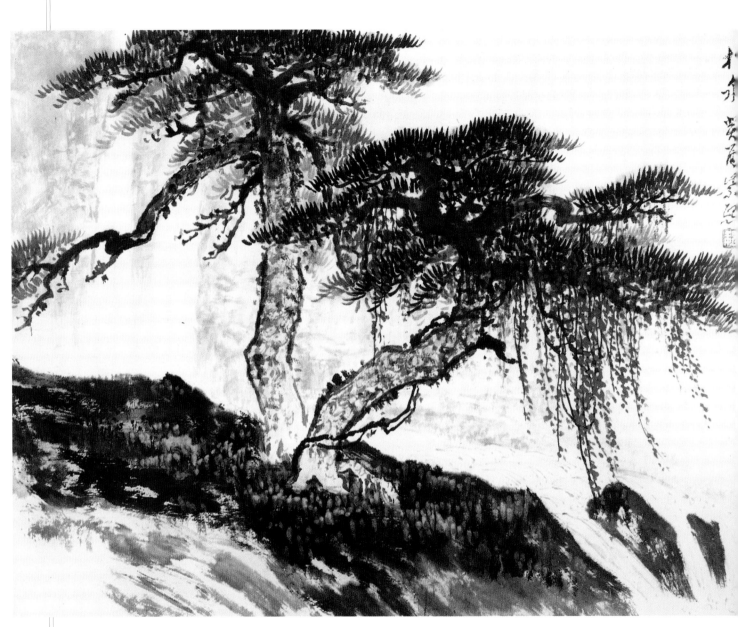

松泉图　魏紫熙

图一，用木炭条定稿后便可落墨。

图二，用狼毫硬笔蘸浓墨从前面一棵松树的上部枝干入手，画出大势，添加小枝，顺势画出主干，圈点松树皮。用墨较浓，但切不可画焦了，要浓不滞、枯不燥，要有润泽感。松树有独特的姿态，出枝手法与画一般枯树略有不同，舒张感要强些。后面一棵松树同前面一棵画法相同，只是用墨略淡一些。两树重叠处要留出少许空白，以分前后，此法在中国画中常被利用来表现远近和空间的关系。

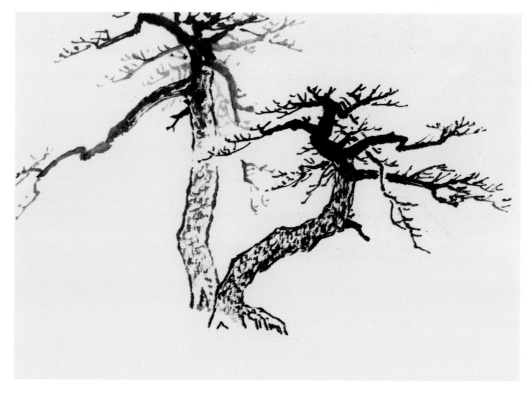

图三，加点松针，亦从树顶浓重处入手，点时以直点为主，但笔意上要有向心性，一组点完再点另一组。点出的松针要与枝干若即若离，疏密有致，一株树的浓淡变化不要太大。主景松树画完之后，便可画上前坡和背景，多用侧锋笔法来画，笔头要大一些。泉水是在画坡石时小心空出来的，特别要注意流泉中石块的动势，因为这里似是画石块，实则是在画流泉。近处的流泉可用传统的勾泉法略勾几笔，更觉生动。

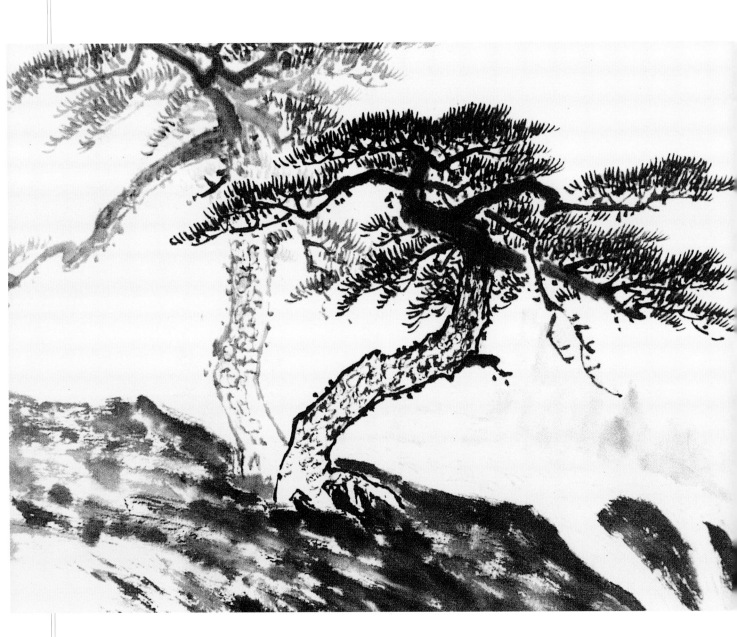

图四，用赭石、花青调淡墨分染松树和坡石，给进一步加工铺上基调。干后可再用较重的墨青色点苔，赭墨色圈点树皮。补画枯藤后点以砾砂表示秋色，近处坡石黝黑处用石青点苔，更觉烂漫。见完成之作。

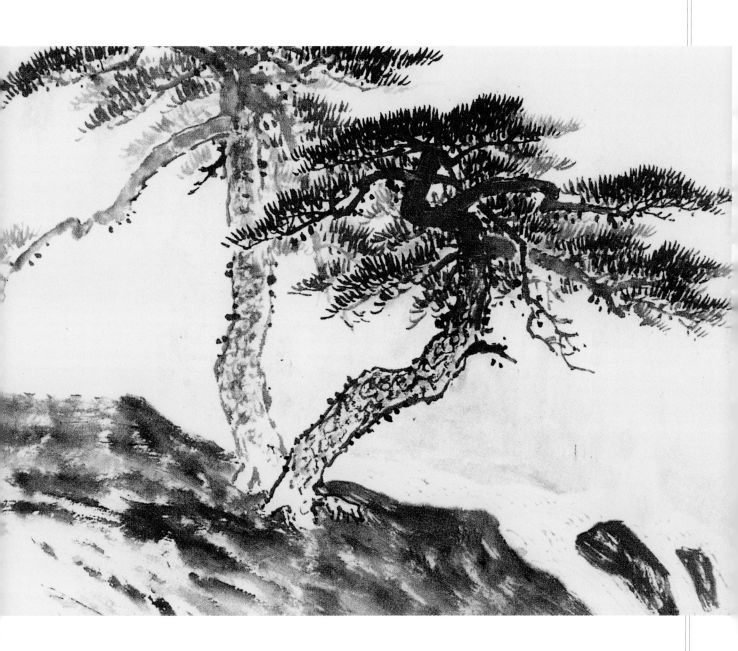

二 山村学校

　　此图是魏紫熙1977年在湖南岳阳毛田的
写生之作。两株梨树几乎占据了画面的百分之
八十。因此梨树的画法是此图的主要技法。

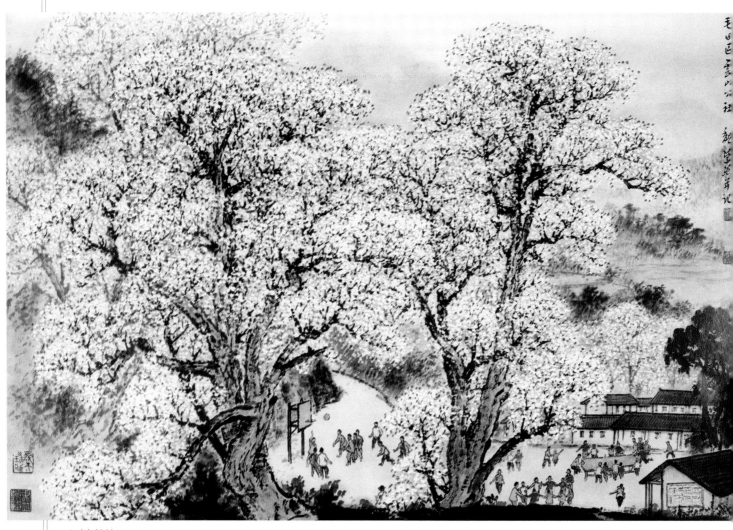

山村学校 魏紫熙

图一，先起木炭稿，然后再落墨。

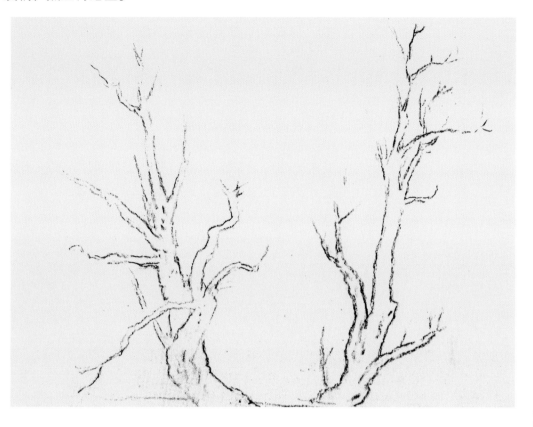

图二，落墨的方法一如枯树画法。由于梨树的特点，树干勾完之后，添加小枝时要特别注意前后交错及树头小枝所造成的外型，要有大小，有起伏变化。

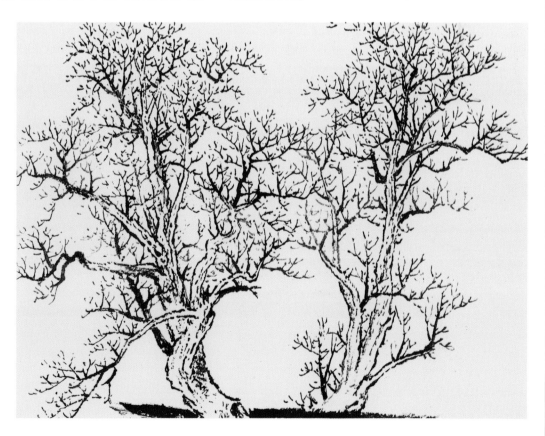

图三，用赭墨色加调汁绿，有浓淡地先染出树干，待干。用白粉点梨花，梨花宜用圆点，白粉要浓，秃笔饱蘸白粉，方能使点出的梨花饱满。其二，点时要注意疏密，分组，不可糊成一片。待所点的梨花干后，可在宣纸的背面染汁绿，顿显梨花精神。

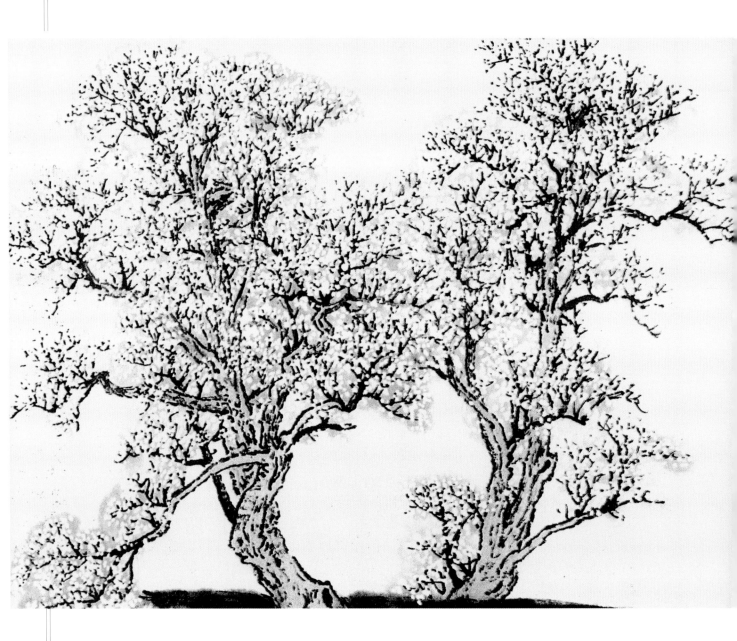

图四，背染之后，待干，还需在正面用墨绿色分染各组梨花，染出前后、阴阳向背。无论是正面染色或背面染色，都可反复使用，一遍不成可染二遍、三遍，逐步加深加厚，染到所需的程度。待绿底染足后又觉白粉不足时，待干，可再补点白色的梨花，此时务必留意梨花的层次和全树的造型，特别是外轮廓的造型。

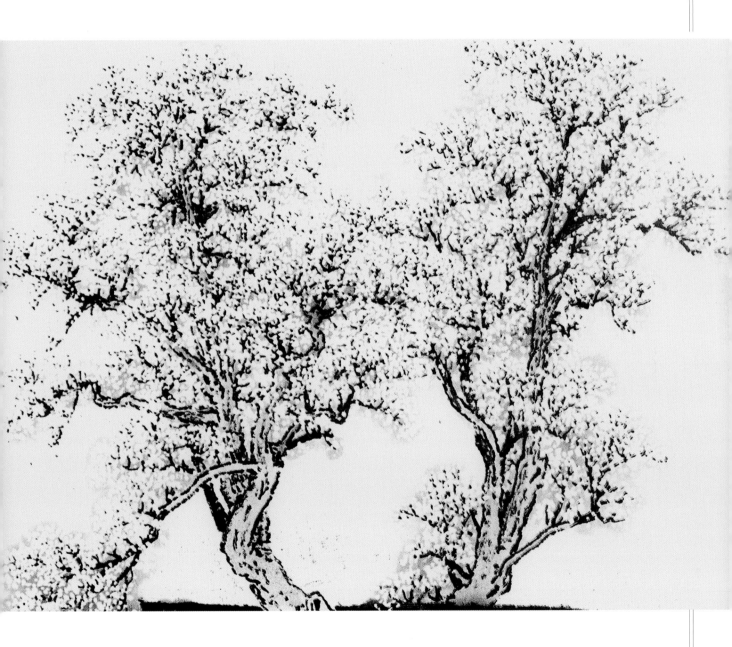

三　秋山红叶图

此图描绘秋山风景，红叶烂漫，意境动人。

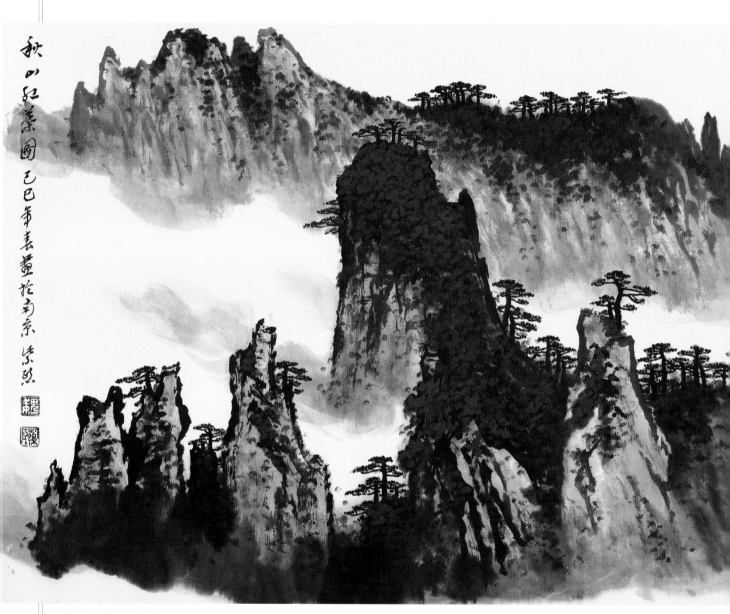

秋山红叶图　魏紫熙

图一，用木炭条起稿。

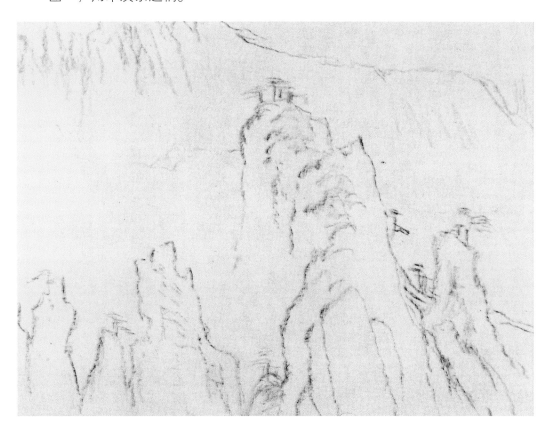

图二，先以粗笔勾画近景山石，并以浓墨点
山上杂树，远处山石较淡，不作具体勾勒，要注
意山势走向。

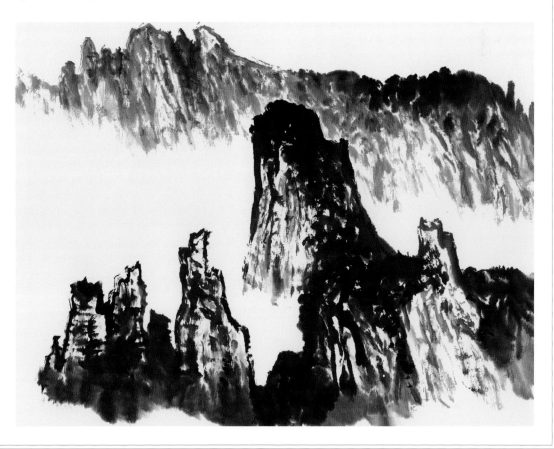

图三，山顶及山腰部分地方画松树，不必过大，能增加山的苍茫感即可。俟干，再用淡墨染云，并染松针。

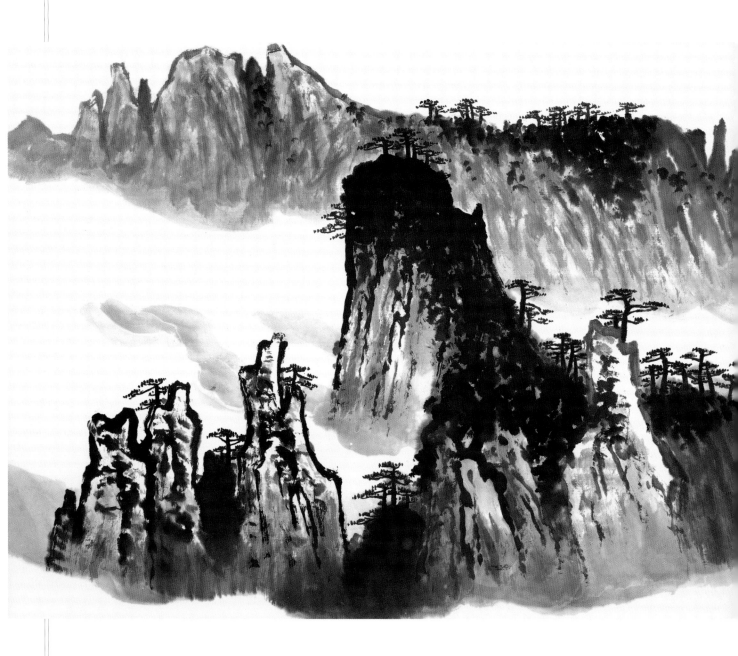

图四，染赭石色，注意浓淡，某些地方如左下角的两个石笋，要分前后，后面的石笋要赭石加墨染，以显出层次。远山用淡赭石色平染。赭石色干了之后，先用赭石调墨色复线，并用朱膘调墨点苔，使画面更加丰富苍茫，最后在浓墨及赭朱等苔点之上加点朱砂，注意浓墨处用浓朱砂点，要有疏密，切不可点得糊成一片，疏处可用淡朱砂点，最后再用淡西洋红轻轻地在已点的朱砂上罩一层，以增加朱砂的亮度。

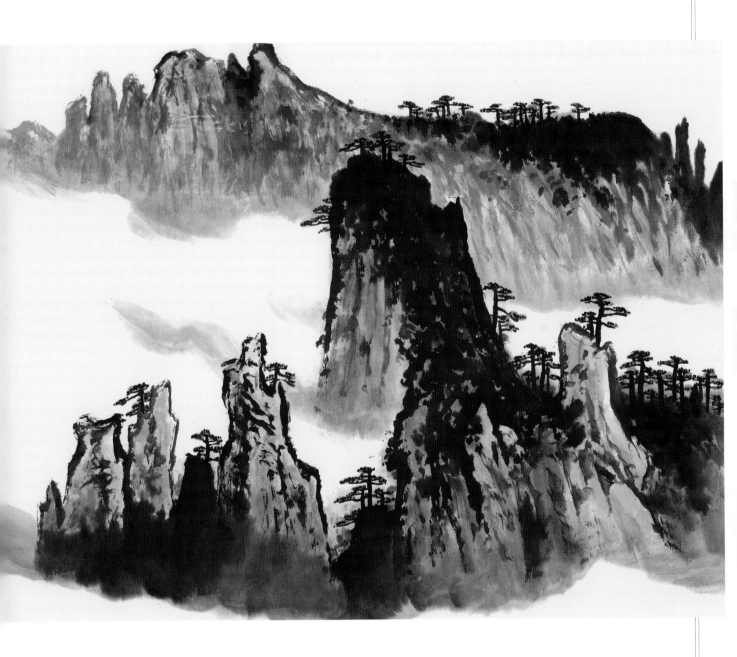

四　秋林蕴玉

此图是魏紫熙枯树法的典型作品之一。

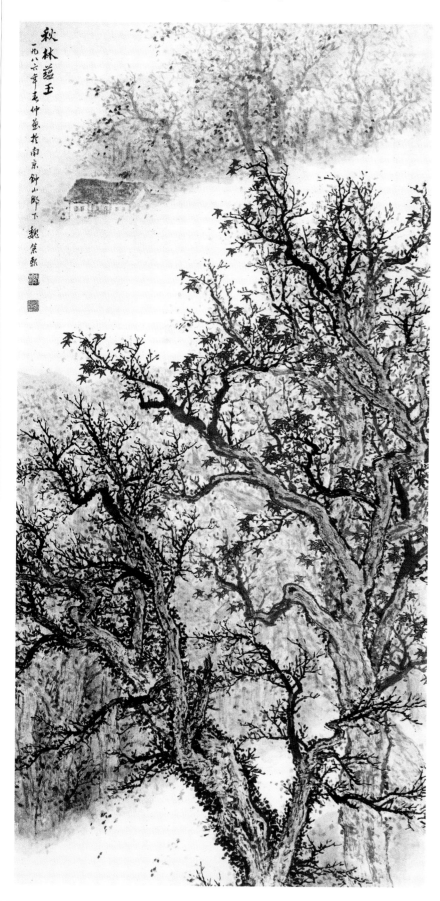

秋林蕴玉
魏紫熙

　　魏紫熙作画严谨，一般都先用木炭条起
稿，勾出所表现景物的大体位置后再落墨。
如图一所示。

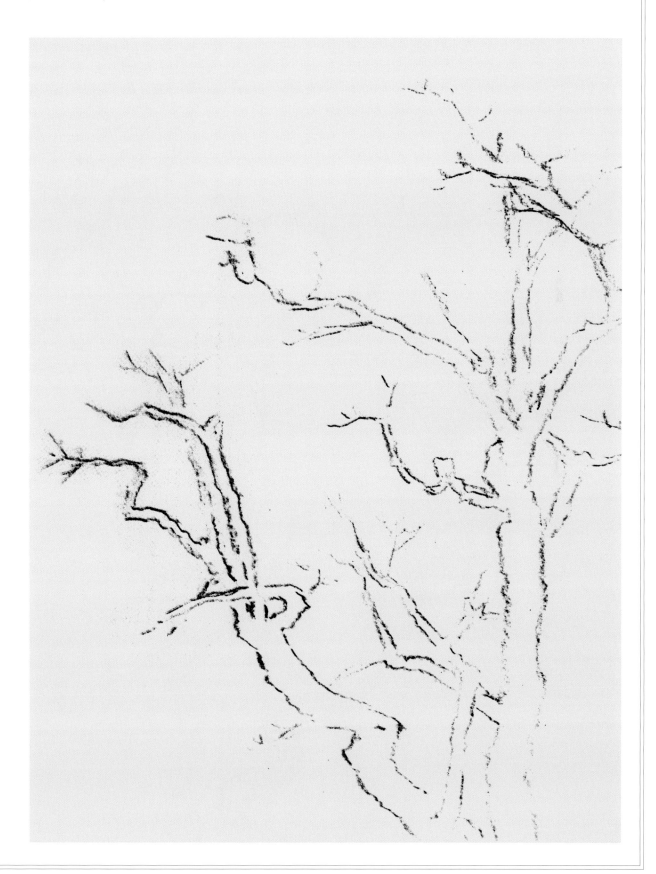

图二，落墨时并不完全受木炭稿的限制而注重落墨过程中的节奏和笔下生发。用洗净的硬毫笔(常用狼毫)蘸墨少许于笔尖，边画边蘸墨，先画左边一树的主干及树皮，再画右边的树。墨要勤调勤蘸，求其墨色变化。墨色无变化则必乏味，墨色变化太大，则易花碎而不接气，二者都需要注意。主干画完即可画小枝，枯树分四枝，左右易表现，前后则不易，有穿插即有前后感。所谓虚实关系常常离不开用墨的浓淡和行笔描线的疏密。

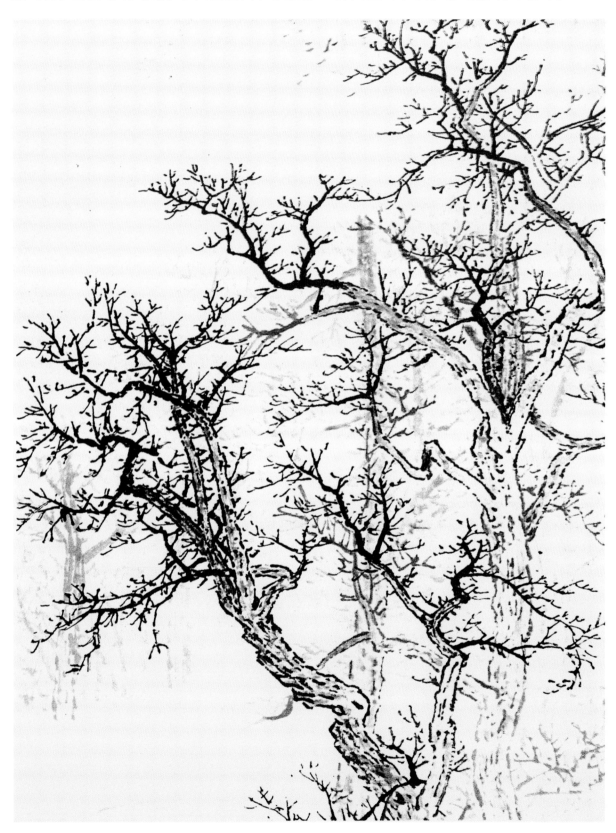

　　图三，为了进一步表现秋林的繁密，要仔细地添加小枝，用淡墨画出重叠的远树，笔虽简而意却繁。画毕，给近处的浓树点苔，加画夹叶，更觉秋林之苍茫。枯树运笔节奏感尤显重要，需多练习，多体会，这是画各类树的基础。

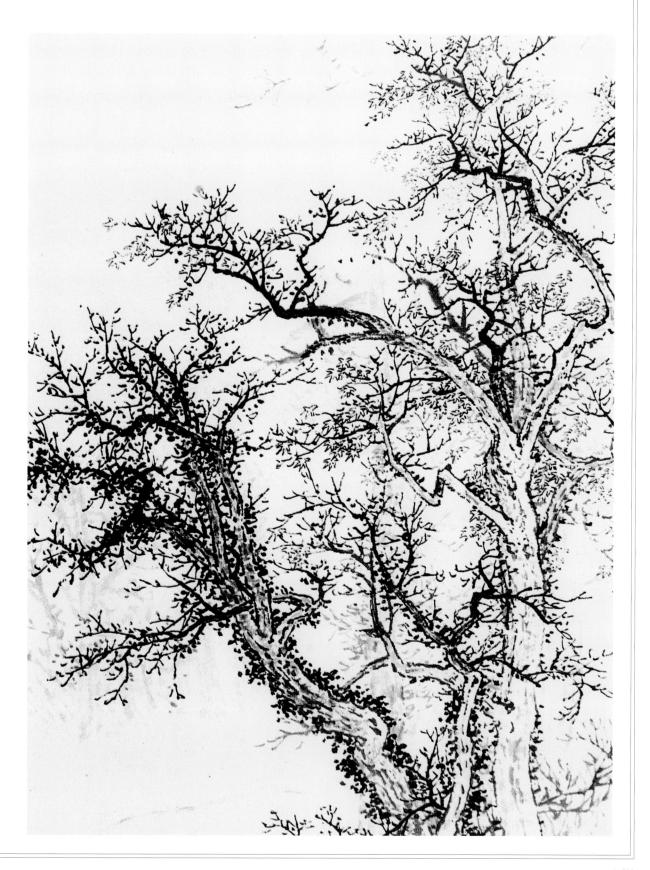

图四，落墨之后便可染色。近处浓树主干可用赭墨色染，其中淡墨较重。待干之后，用极淡的赭墨水把作为背景的远树笼统地染一下，染出雾气来。再待其干后，加点较浓的赭墨点，局部可掺以朱磦色，夹叶中填染朱砂，逐步完成全图。

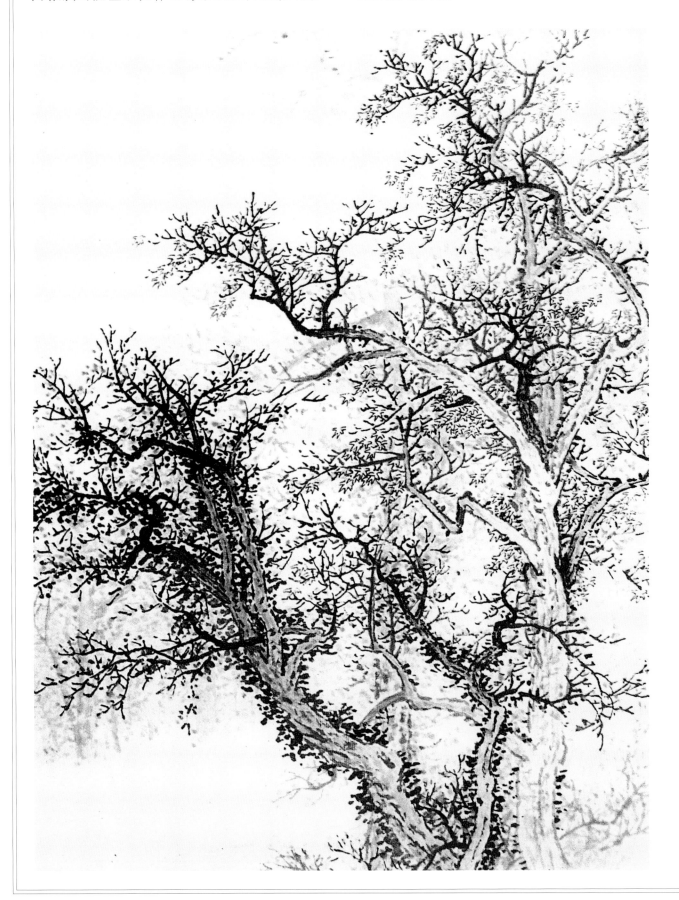

五　山居鸣泉

山间流泉，有如白练，松树高耸，相对而立，似在听
取泉水飞溅之声，颇有意趣。

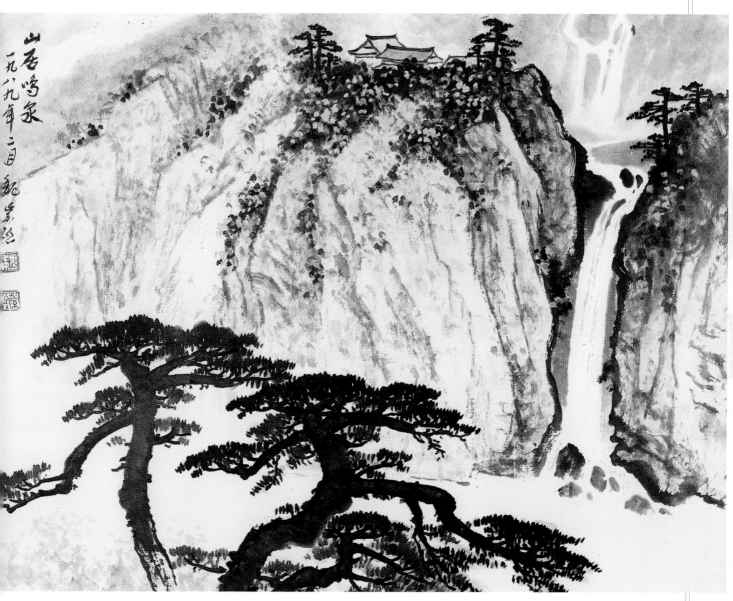

山居鸣泉　魏紫熙

图一，木炭条定稿。

图二，用浓墨画松树，再画后景山石，勾勒
分明，浓淡适宜，画出山的质感。

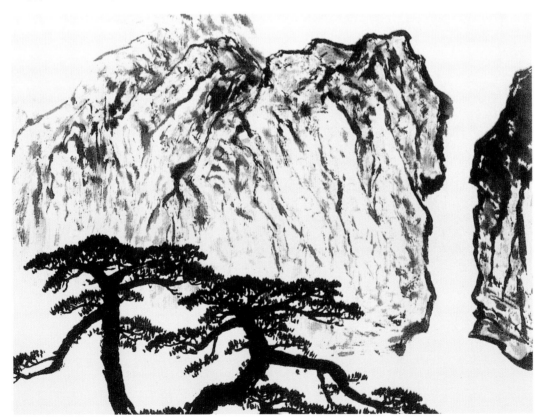

　　图三，山头点苔，添加山头远松，画房子，要笔简意达。右边浓重部分画水口，下部画碎石，水势只须寥寥几笔即可，主要靠两边浓重的山石将泉水"挤"出来。

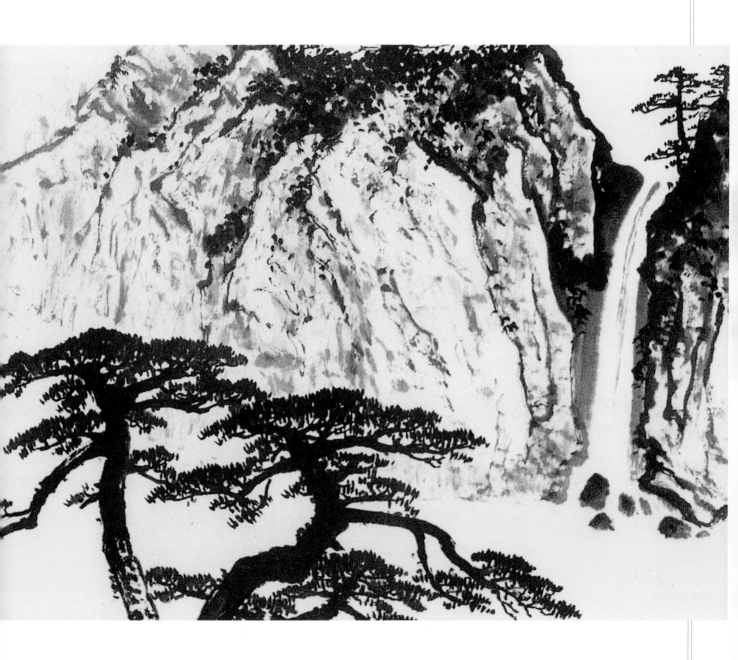

图四，山的上部用淡墨画出远处的水口，染上部及左部云影，干后以花青略调藤黄的汁绿色染山石及远处水口，上部略浓，下部及阴面略淡。用赭石色点染松树枝干。调石青，石绿色在汁绿的山石上加染，上部靠水口处用石青色，其余大面积都用浓淡不同的石绿，松树主枝干用赭石点罩一层。待干后将浮在纸上的石色擦去，再淡染一层石绿。干后以汁绿或花青复皴墨线及在苔上复点，墨青染松针，淡汁绿调墨点下部草树之类，房子顶部亦用墨青罩染，山脚部分用赭石色略染或勾线。题款完成全图。

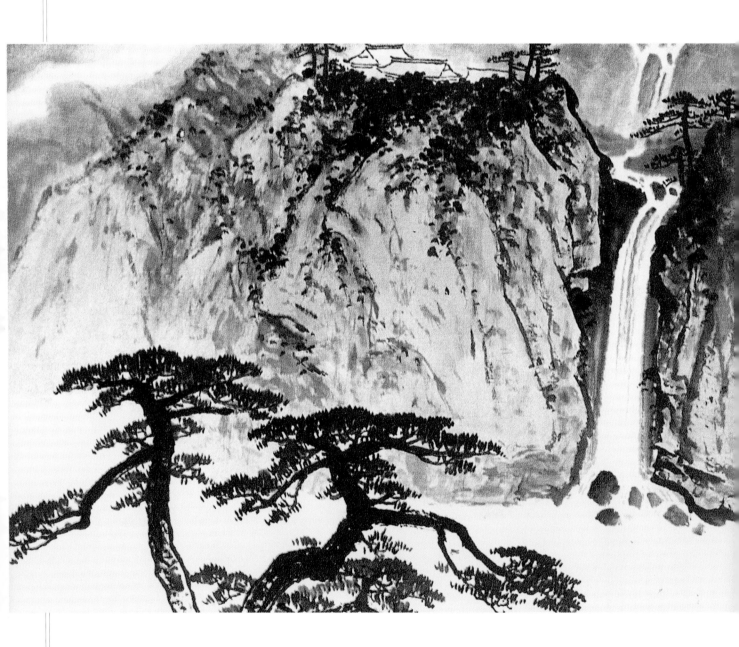

范画欣赏

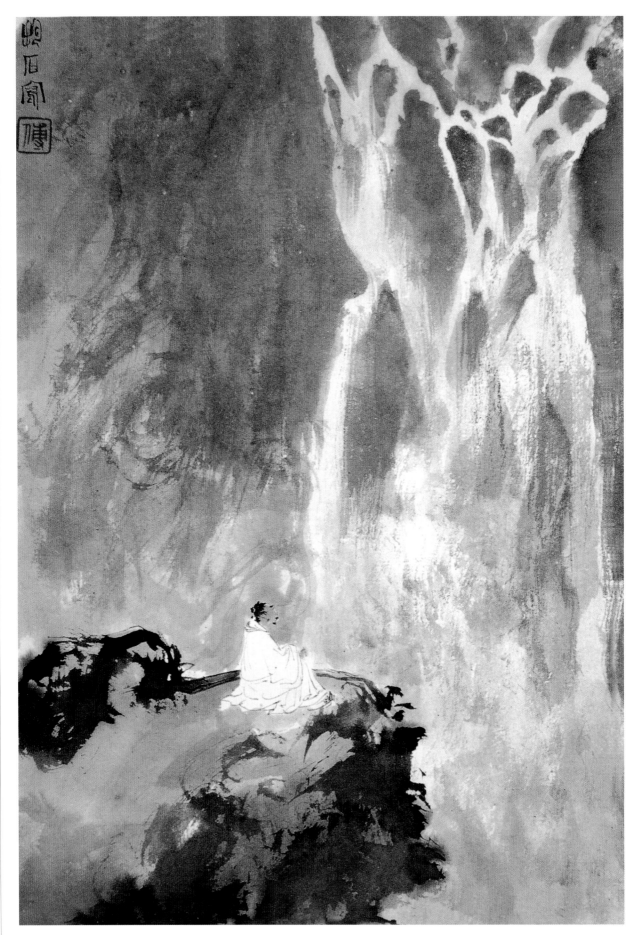

观瀑图　傅抱石

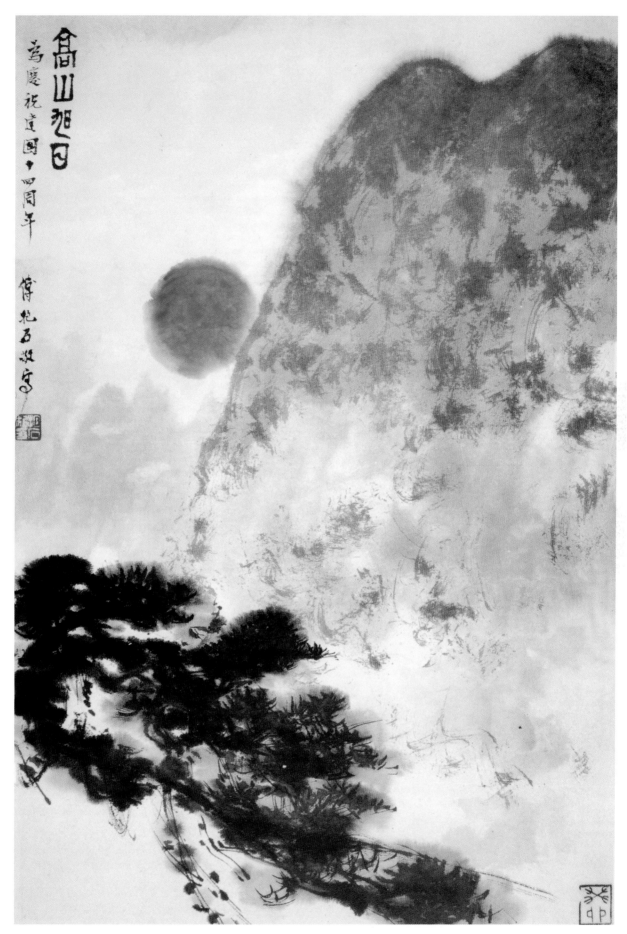

高山旭日　傅抱石

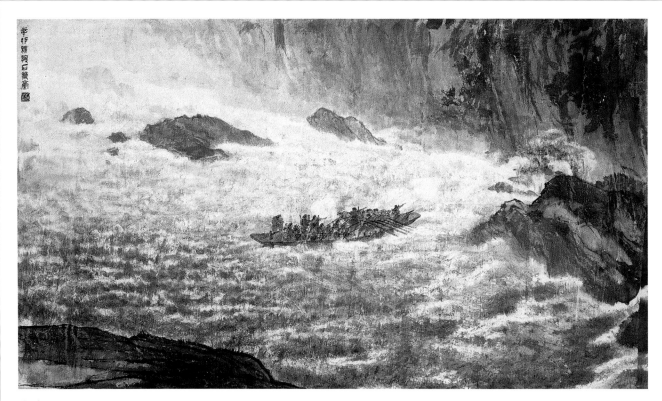

大渡河　傅抱石

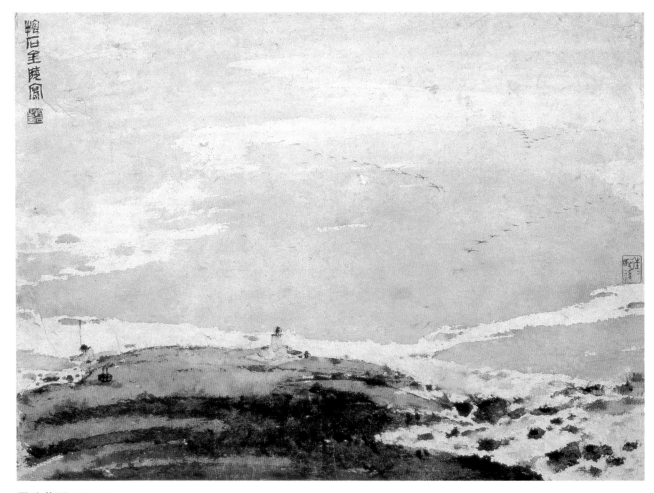

平沙落雁　傅抱石

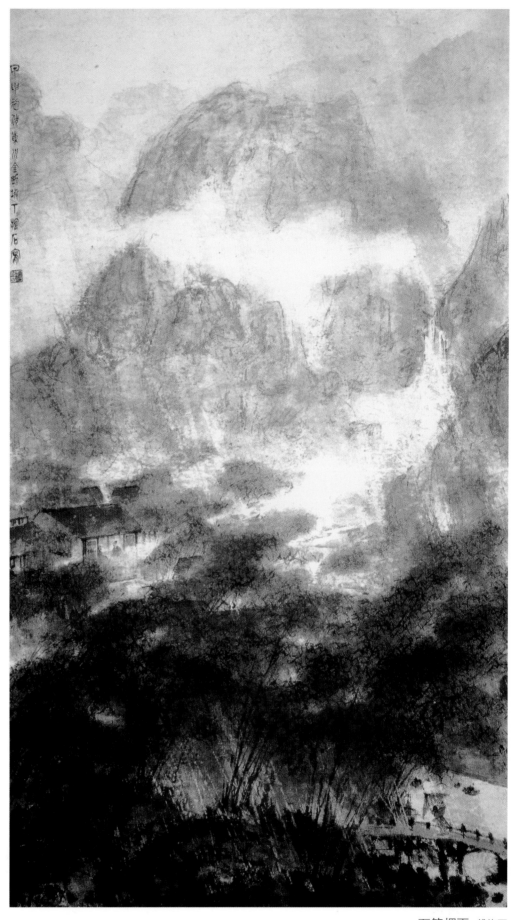

万竿烟雨　傅抱石

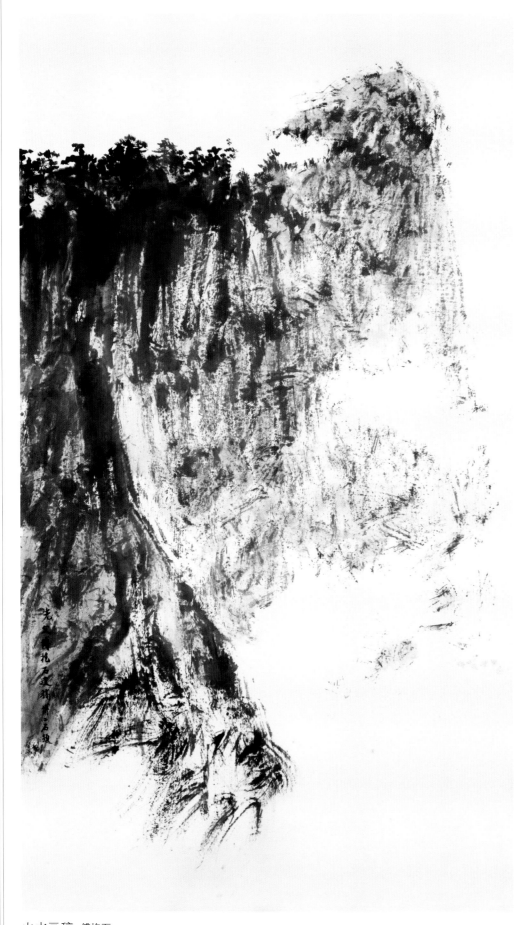

山水画稿 傅抱石

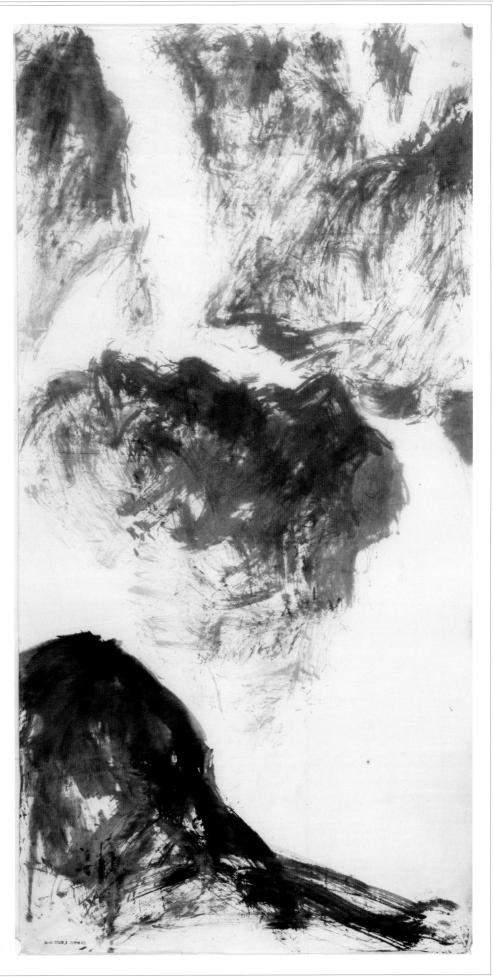

山水画稿　傅抱石

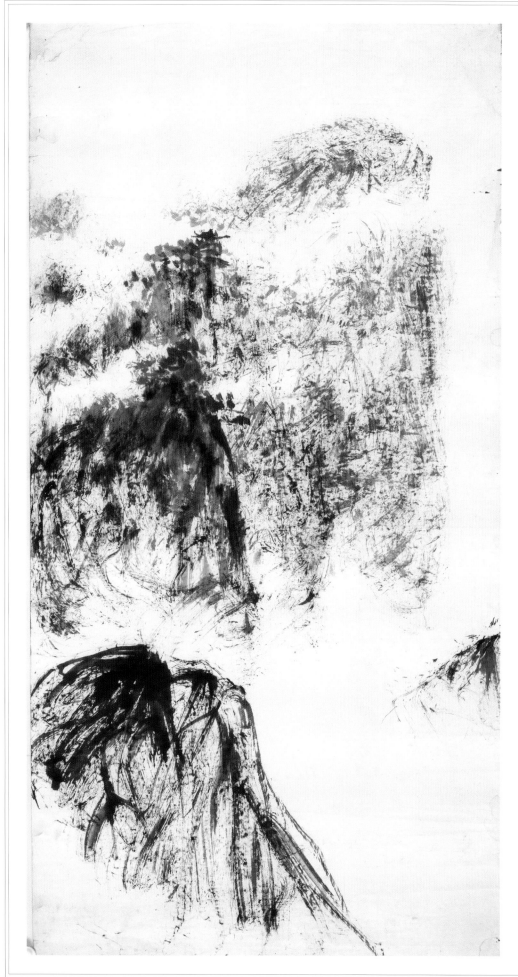

山水画稿　傅抱石

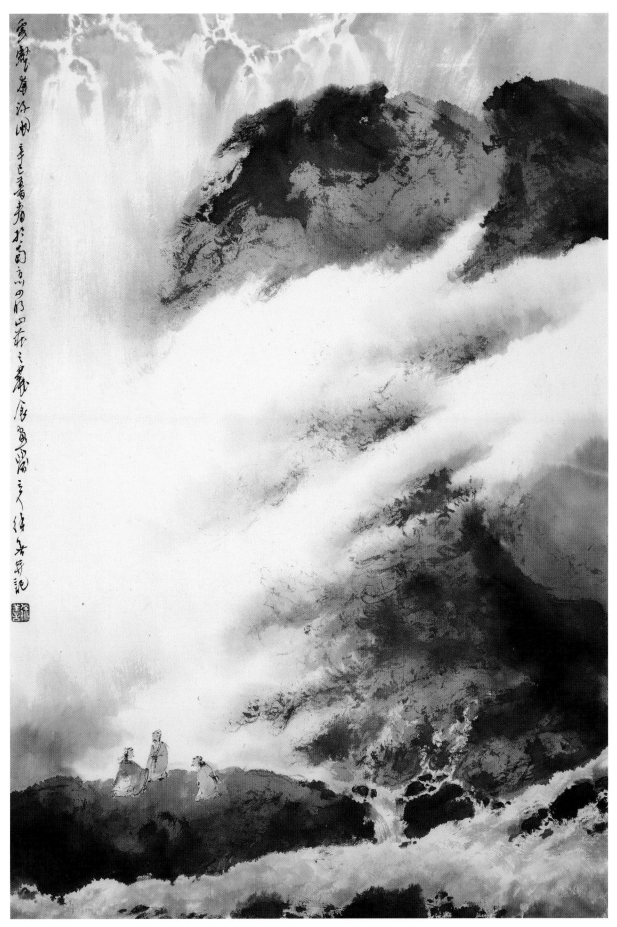

云壑奔流图 徐善

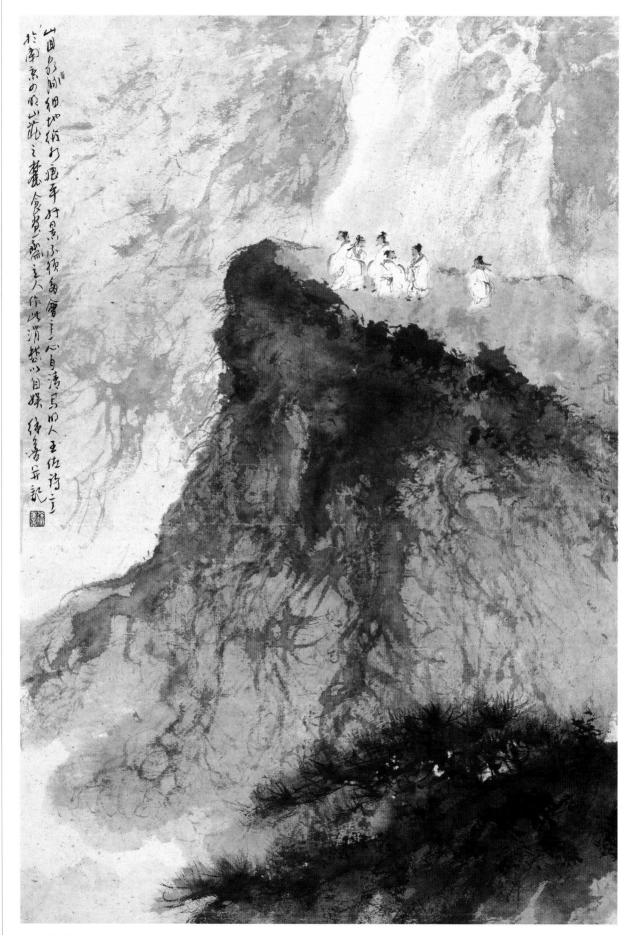

山回泉脉细　徐善

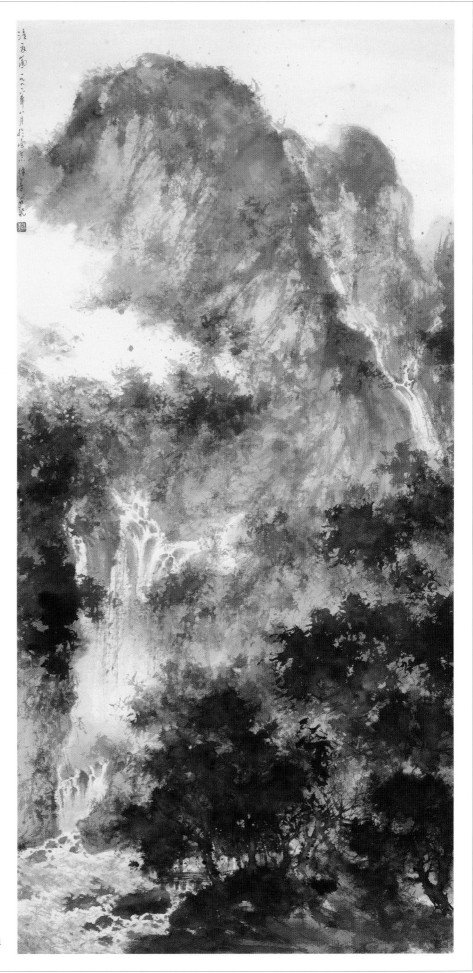

清夏图 徐善

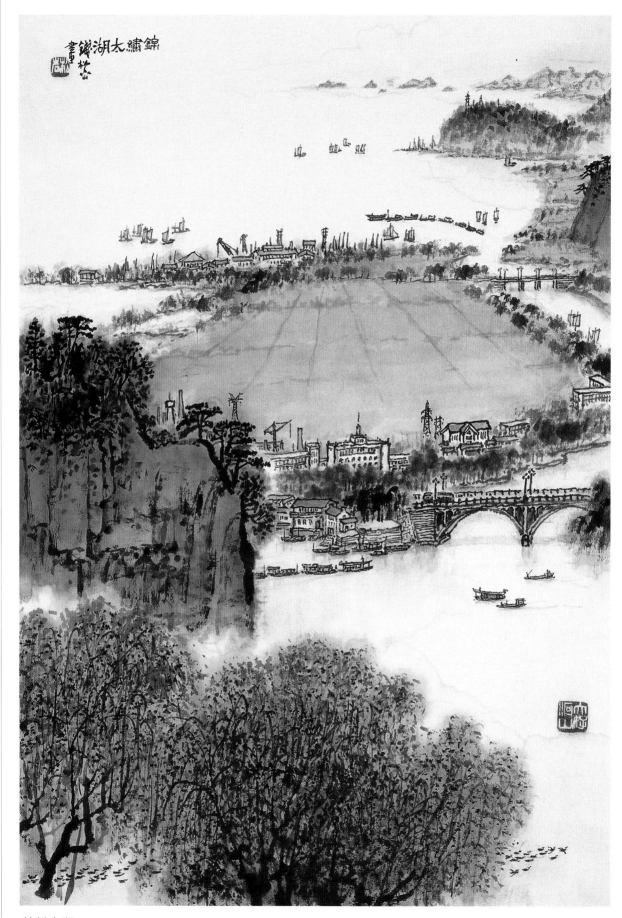

锦绣太湖 钱松岩

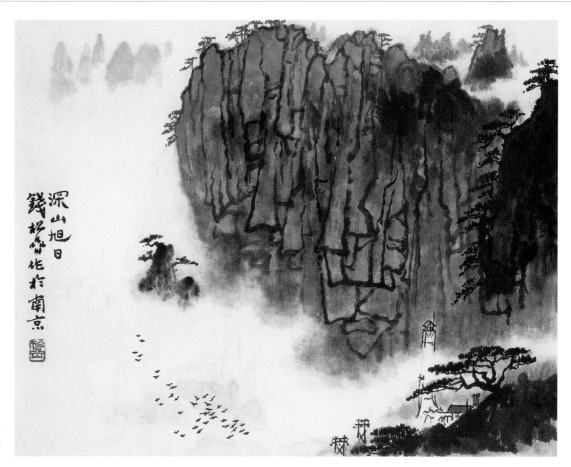

深山旭日
钱松岩

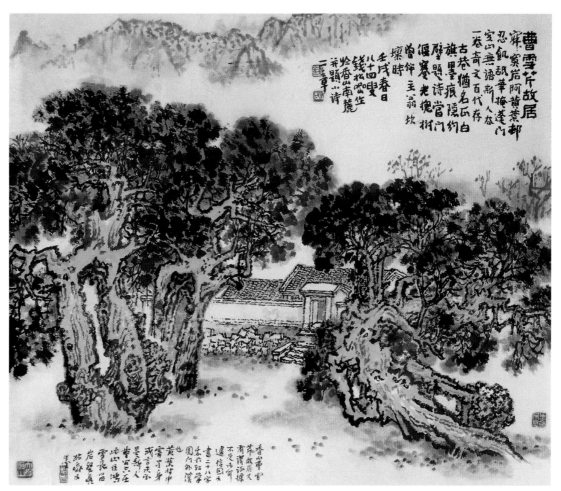

曹雪芹故居
钱松岩

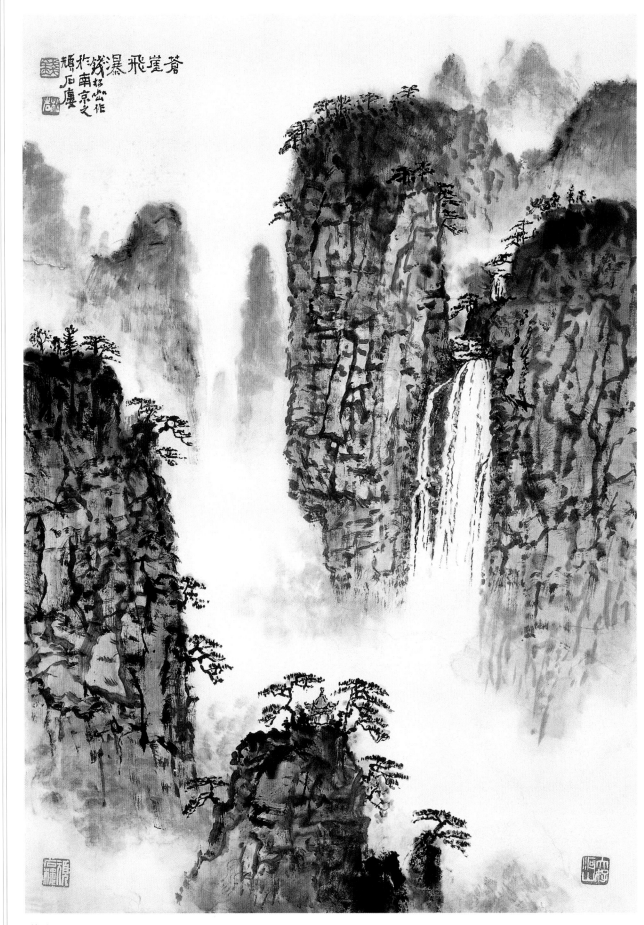

苍崖飞瀑　钱松岩

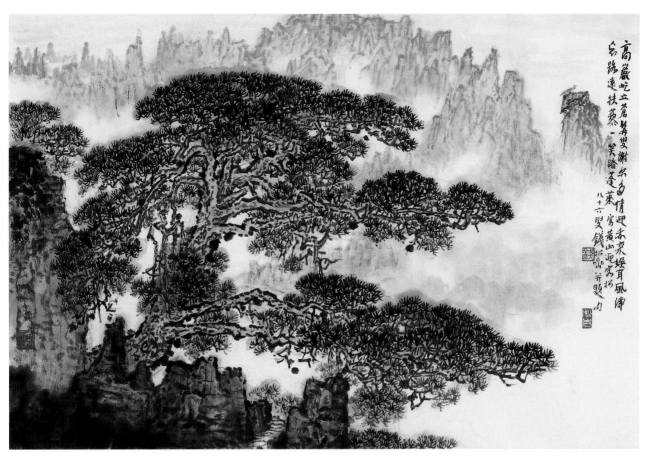

黄山迎客松　钱松岩

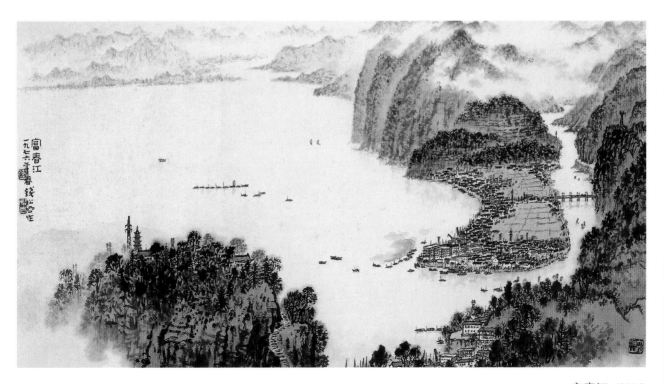

富春江　钱松岩

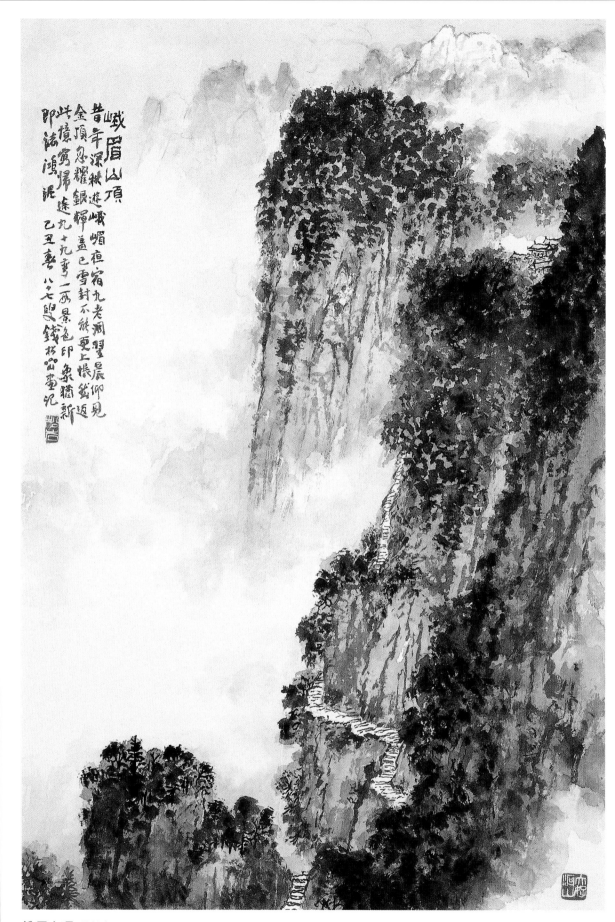

峨眉山顶　钱松岩

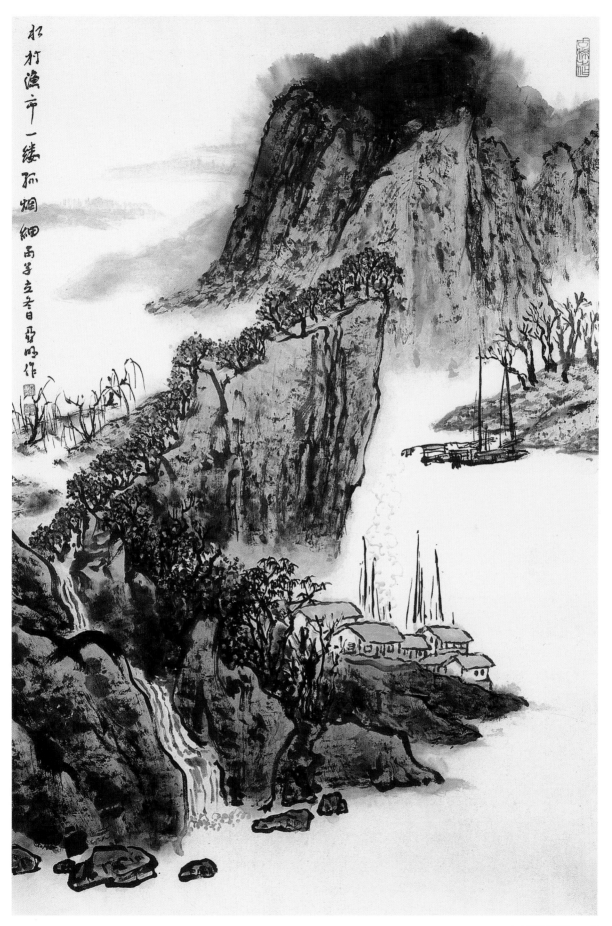

水村孤烟细 亚明

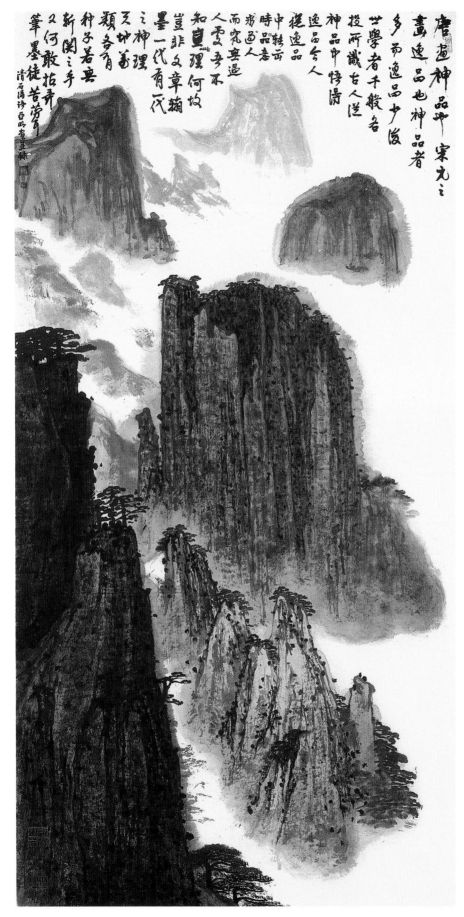

唐画神品沖 宋元之
画逸品也神品者
多而逸品少後
世学者千般名
投所藏古人法
神品中修滑
逸品今人
提逸品
中轶西
時品志
求通人
而究真迢
人雪名不
知真理何坊
豈非文章搁
墨一代有代
之神理何代
天坤蕃
類各有
新開之手
種子若要
又何取拈弄
筆墨徒苦労勇
清石濤诗丑明画亜錄

黄山 亚明

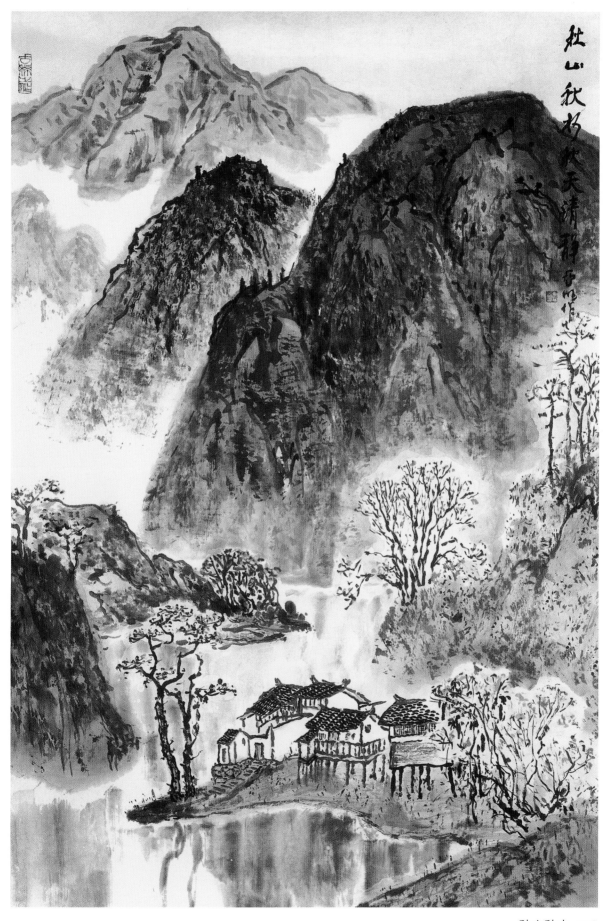

秋山秋水　亚明

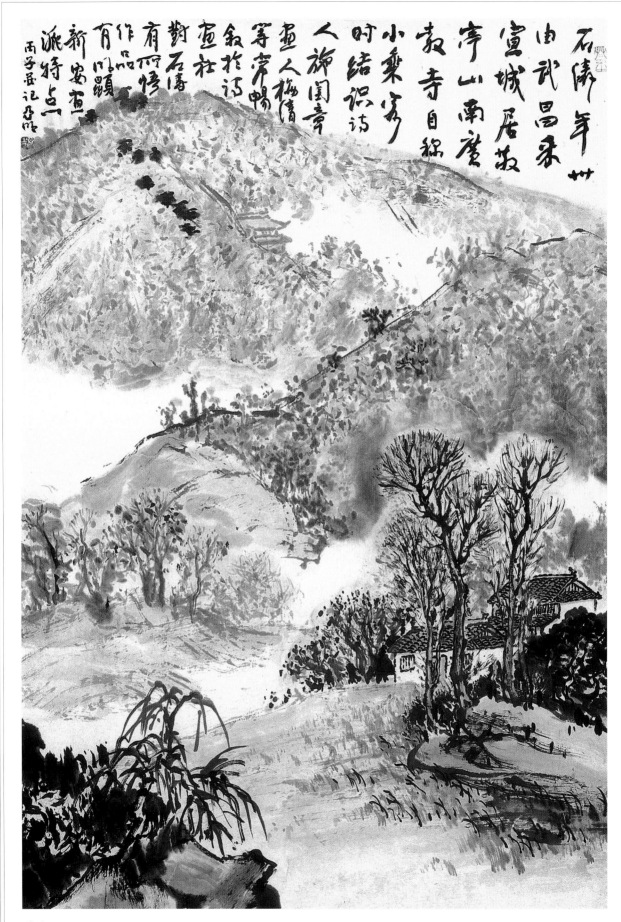

秋山图 亚明

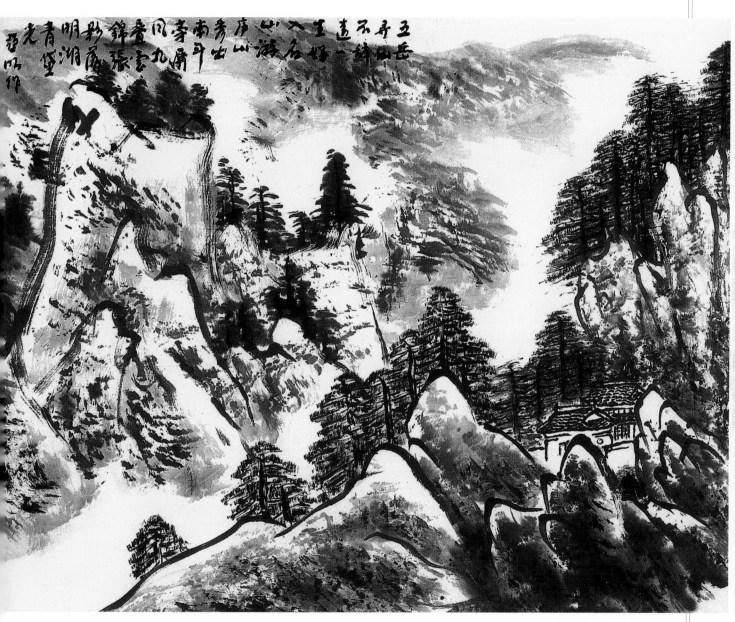

庐山图 亚明

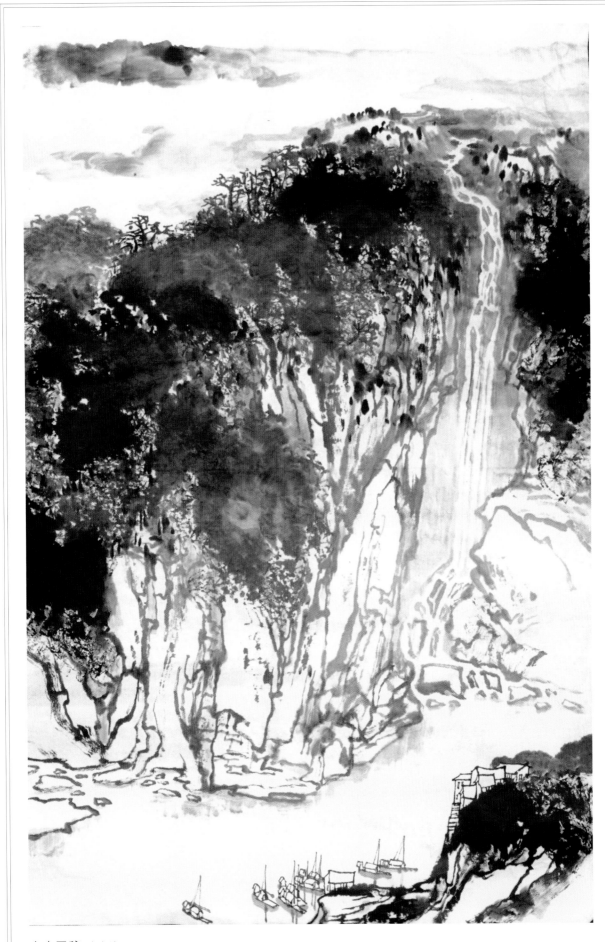

山水画稿 宋文治

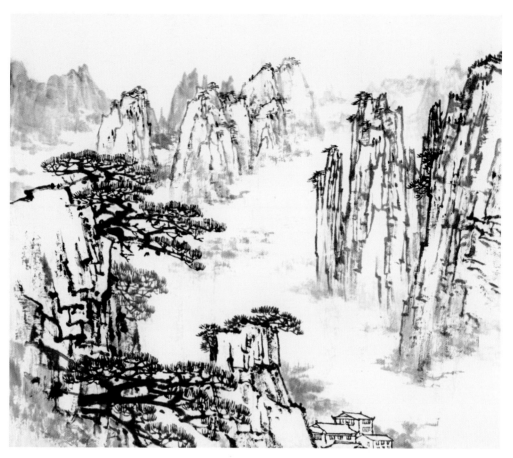

山水画稿　宋文治

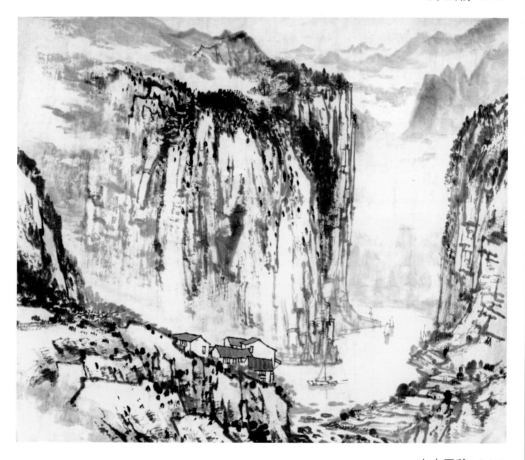

山水画稿　宋文治

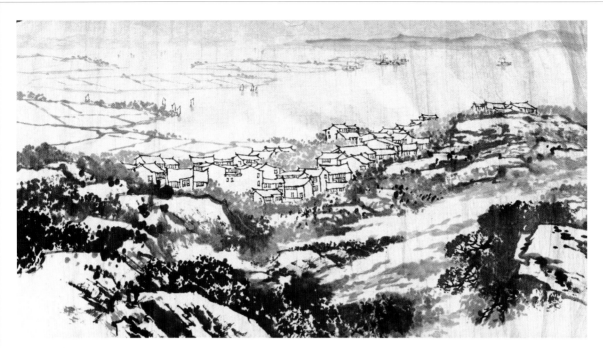

山水画稿　宋文治

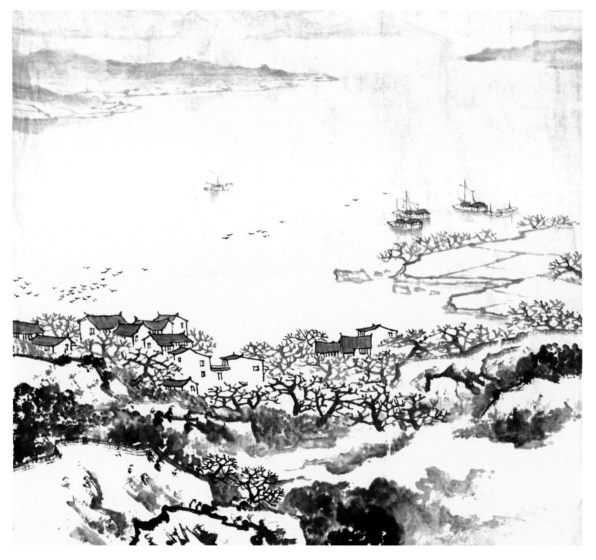

山水画稿　宋文治

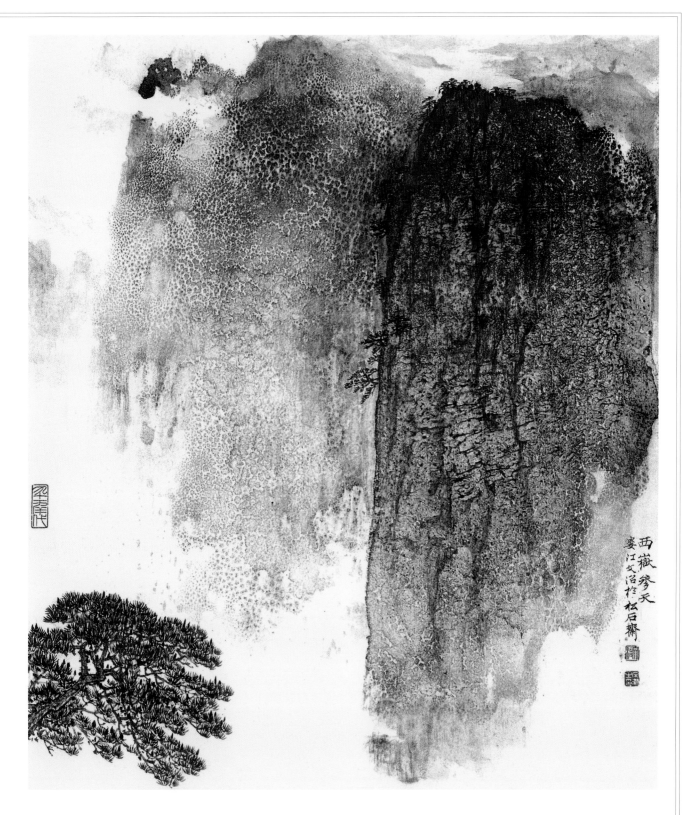

西岳参天　宋文治

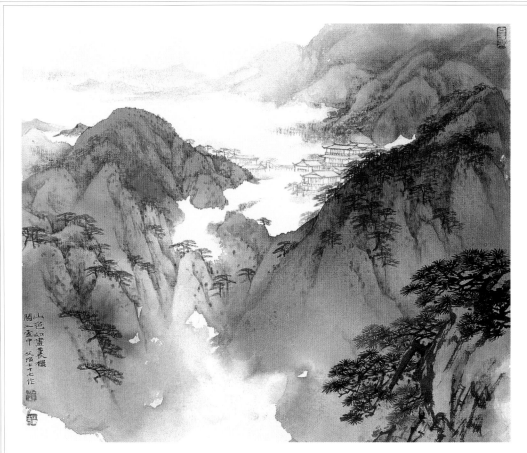

山色如画　宋文治

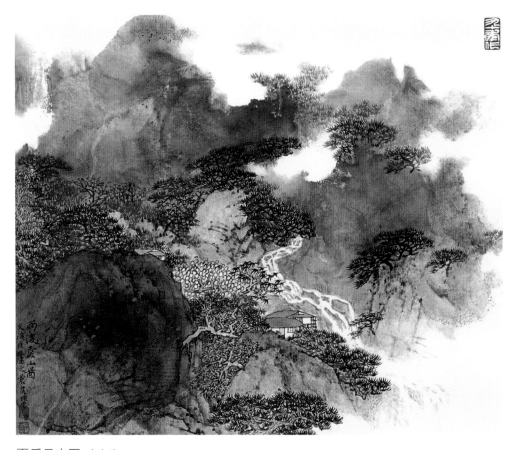

雨后云山图　宋文治

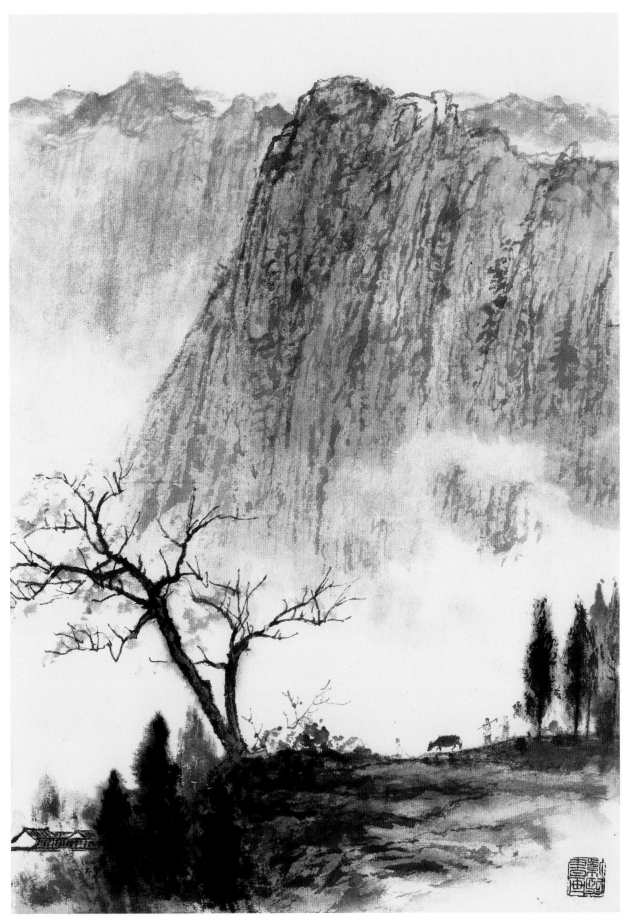

山水　魏紫熙

山水　魏紫熙

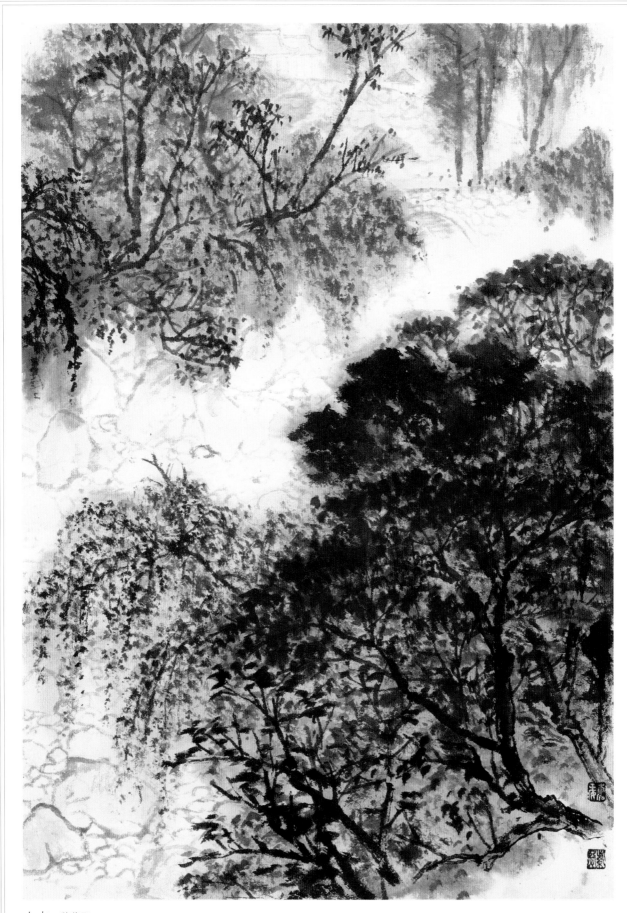

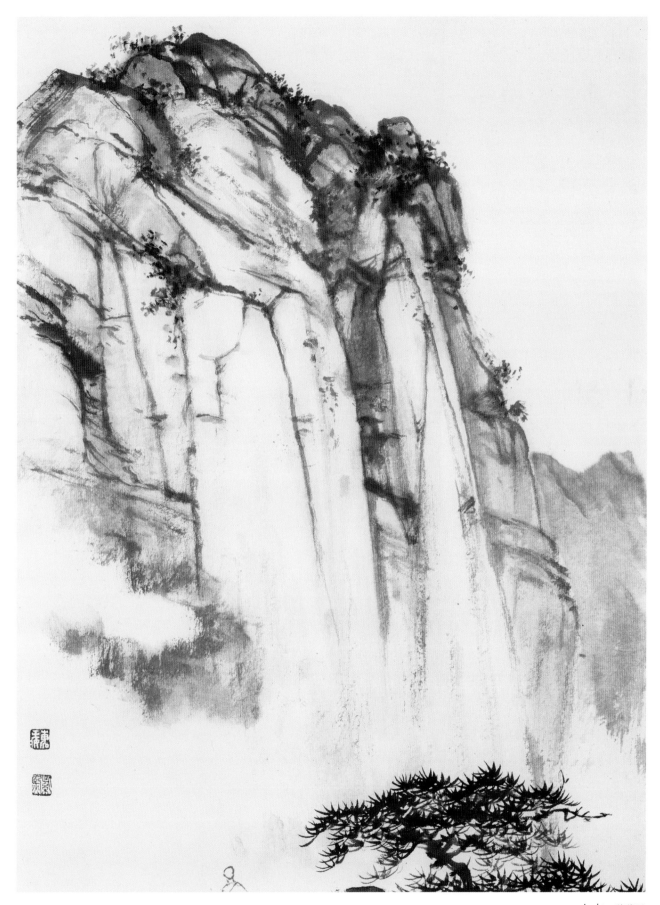

山水　魏紫熙

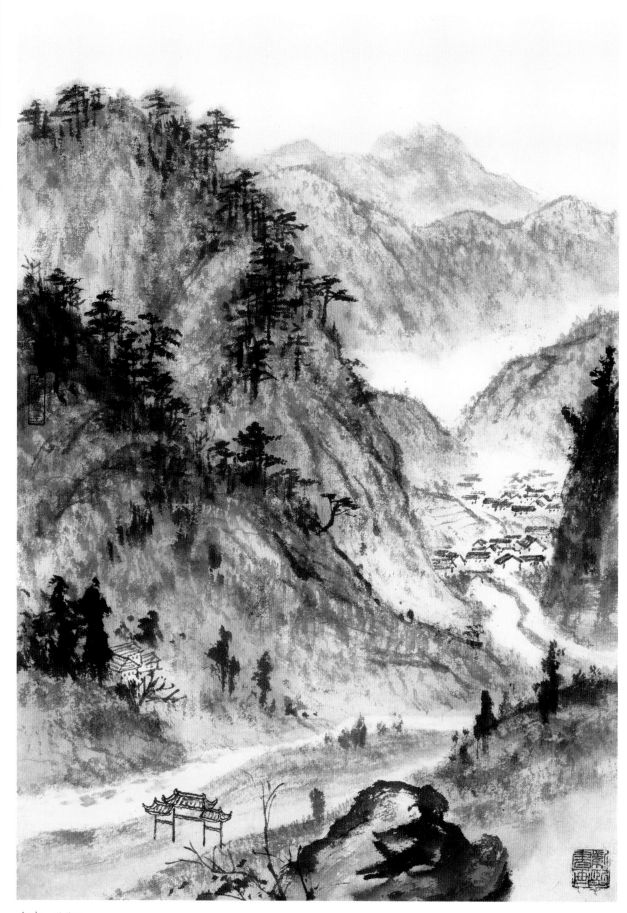

山水　魏紫熙

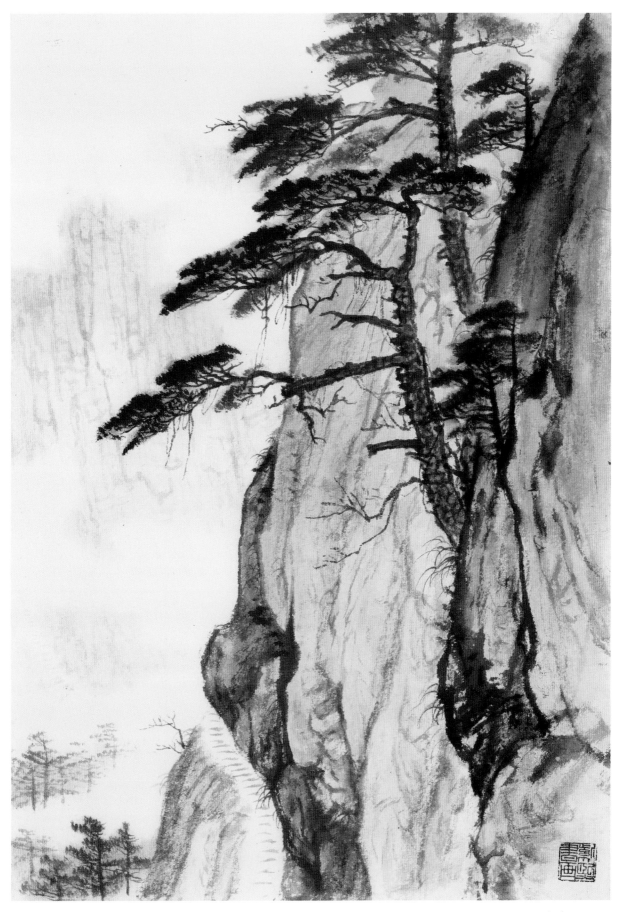

山水　魏紫熙

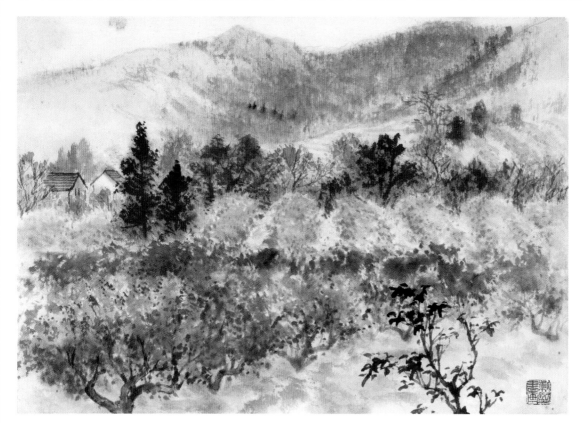

山水　魏紫熙

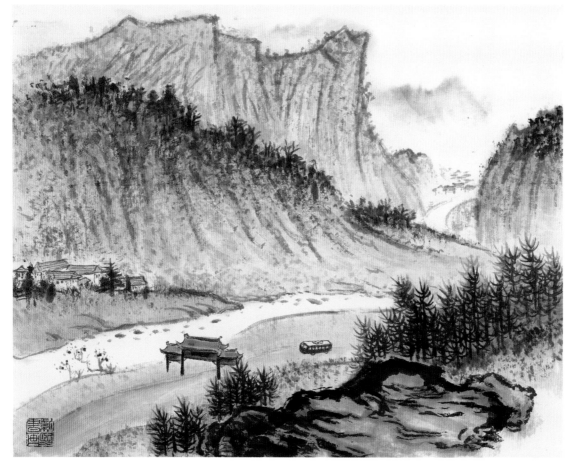

山水　魏紫熙

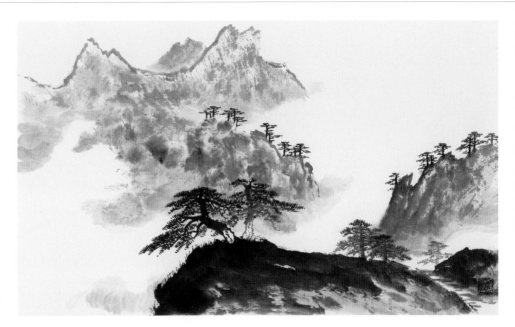

山水　魏紫熙

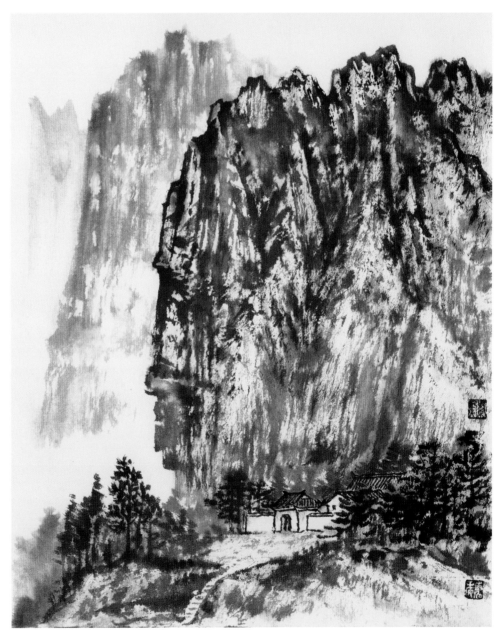

山水　魏紫熙

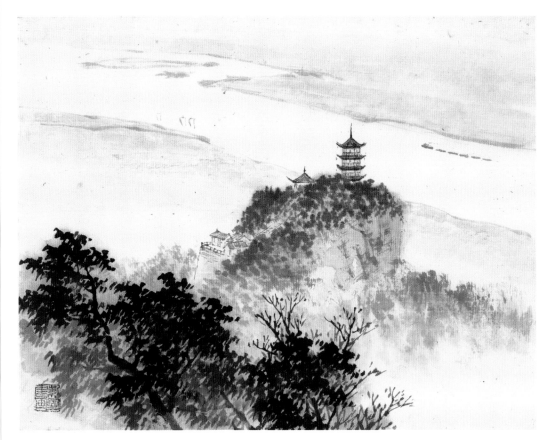

山水　魏紫熙

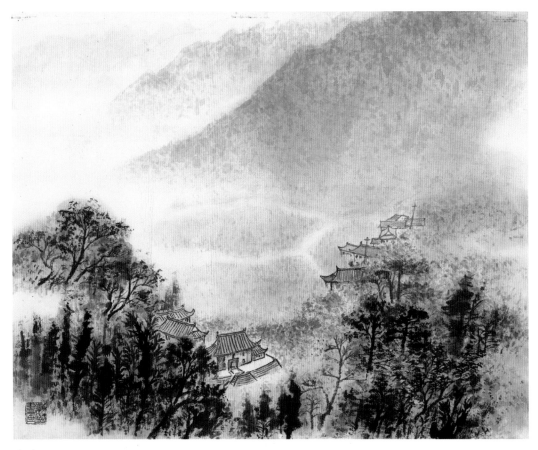

山水　魏紫熙